油　畫

油 畫

José M. Parramón 著

錢祖育 譯　　張振宇 校訂

張振宇

臺灣省臺中市人，
國立臺灣師範大學美術系畢業，
美國紐約州立大學藝術系碩士。
曾任臺北市文化局籌備委員、
臺北市立美術館館長。
從事專業藝術創作二十年，
參加國內外重要美展無數，
作品廣為國內外各美術館、
文化中心及私人收藏。

目錄

本書作者感謝維森特・皮拉(Vicente Piera)對於材料及運用上所給予的指點；帕科・維拉・麥西波 (Paco Vila Masip) 出色的攝影技巧與艾杜瓦・沙耶特(Eduard Tharrats)的照相排版；另外，還要感謝塞爾瓦多・岡薩雷茲(Salvador González)、艾杜瓦・荷西(Eduard José)、喬第・塞古(Jordi Segú)、麥塞德・羅斯 (Mercedes Ros) 以及帕拉蒙出版公司 (Parramón Ediciones, S.A.) 所有同仁的支持與合作。

2

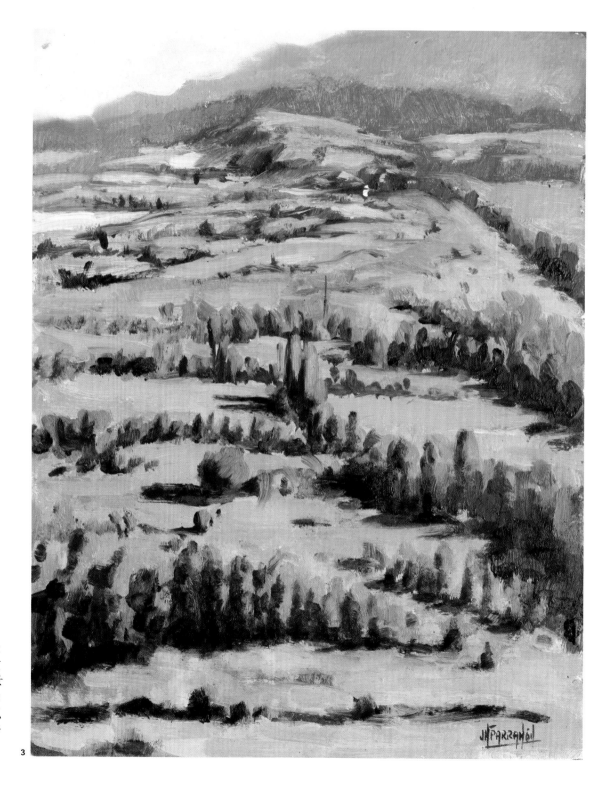

圖3.作者荷西·帕拉蒙
的這幅油畫,發表於《畫
藝百科》系列之《風景
油畫》, 是直接畫法的
例子,直接在畫布上成
畫,不需要進一步的修
改。

3

前言

十九世紀著名的法國畫家安格爾 (Ingres) 提供了一個既簡單又有效的學畫原則給他的學生，這個原則是：

「要學畫就要動手去畫。」

這是個很好的建議，因為沒有任何方法比「去做」能學習更多。我完全贊成動手畫的學習方法，贊成弄髒你的手，一遍又一遍地畫。就像有人問法國畫家塞尚(Cézanne)，應該怎樣學習畫畫時，他說：「待在你的畫室裡，把同一個爐子畫上一百遍。」然而，我有時候會問自己，「既然這樣，為什麼還要編這一套叢書來教人們如何學習畫畫呢？」

我有二個答案。在我十四、五歲時，我遇過一位名叫福特查(Forteza)的馬略卡(Majorcan)畫家，他專畫伊比薩島和米諾卡島的小海灣裡帶著透明藍天及燦爛陽光的美麗海景。有一天我問他：「福特查先生，你是怎樣調出這樣美麗明亮的藍色？」他反問我說：「你平時畫畫是用那種藍色？」我說用群青（即海藍，Ultramarine）和普魯士藍(Prussian blue)。他說：「沒有用鈷藍 (Cobalt blue) 嗎？創造那種光輝的色彩是必須用鈷藍的。」那天，我才知道鈷藍是怎麼樣的一種顏料。

不久前，我有一個開店賣繪畫用品的朋友皮拉(Piera)跟我說起用人造鬃毛做的畫筆。他說：「這種筆好極了。它們既便宜，性能又好，是畫筆的未來。目前知道這種畫筆的人還不多，但只要用這種筆試試……」

福特查先生和我的朋友皮拉所說的話，就像是本書中某些章節的內容。他們進行解釋、提供資訊，指出群青與鈷藍的區別，及天然鬃毛畫筆與人造鬃毛畫筆的差異。此外，還介紹了貂毛畫筆(Sable hair brush)和松鼠毛畫筆(Squirrel hair brush)。

書本可以解釋方法，他們則在作畫的過程中解釋。比如，本書從技術觀點出發介紹油畫史，這在一定程度上有助於增加你的油畫技巧知識。油畫史還幫助你瞭解提香(Titian)、魯本斯(Rubens)、林布蘭 (Rembrandt) 和委拉斯蓋茲(Velázquez)是如何作畫的，以及瞭解他們各自對完美多樣的基本技法作出了什麼樣的貢獻。瞭解職業畫家的畫室，他們使用的用品和工具，以及使用它們的方法，是有益的。這些用品和工具包括從傳統的腕木 (Mahl stick) 到罐裝出售的液體油畫顏料。

熟悉油畫龜裂和油畫的基本繪畫方法「肥蓋瘦」(Fat over lean)之類的問題，如「肥」是指顏料含油多，而「瘦」是指用松節油(Turpentine)稀釋而成的油畫顏料；懂得色彩的協調及顏色的色系；弄清楚第三次色或混濁色的定義及其用途，也都是同樣有助益的。

要學畫就要動手畫，在做中學。跟著練習中用照片顯示繪畫發展過程的第一、第二、第三階段一步一步地畫下去；然而儘管如此，如果你不拿著畫架和畫布去畫，本書及本叢書其他任何一本書中所說的一切都將是沒有用的。所以我同意安格爾的卓見：

「要學畫就要動手去畫。」

既然這樣，就畫吧。我知道有許多人根據本書，或本系列其他書的指點開始學畫，而且現在還繼續在學；但我也聽說有許多人由於沒有持續下去，沒有每天畫，因此最後放棄了學畫。你們必須要有想畫畫的渴望，不要留到明天再畫，要每天都畫，特別是今天就畫。

有個關於法國畫家柯洛(Corot)的故事。故事說有一天，一個朋友去拜訪他時拿了一幅畫給他看。柯洛看了畫後說：「這幅畫畫得不錯。但是你得重新畫一張，加強這些地方。」 他的朋友說：「你說得很對，明天我一定重畫一張。」柯洛聽了後吃驚地說：「什麼？明天？要等到明天？要是你今天就死了怎麼辦？」

荷西・帕拉蒙

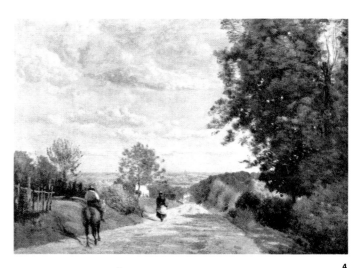

4

圖4.《塞夫勒之路》
(*Road of Sevres*)，巴黎
羅浮宮(Paris, Louvre)，
柯洛。

圖5.《維納斯的誕生》
(*The Birth of Venus*)（局
部），佛羅倫斯，工藝
畫廊 (Florence, Craft
Gallery)，波提且利
(Botticelli)。

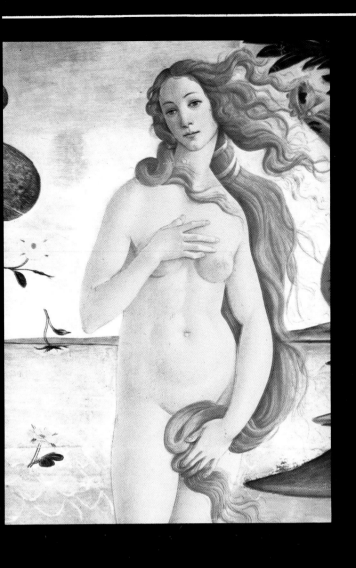

油畫的歷史

「一位畫家寫的小文章比一百萬部著作更能發展藝術理論。」

左叔華・雷諾茲爵士
(Sir Joshua Reynolds, 1723–1792)

十五世紀前人們如何作畫

在喬托(Giotto)之前沒有繪畫可言。

從四世紀到十三世紀的中世紀，繪畫藝術是停滯的，人物畫被公式化、比例失調、沒有真實感，甚至還受到宗教的影響。在西方，從六世紀到八世紀人們從城市遷往鄉村；而為了逃離蠻族，國王也只得離開城市。歷史學家阿諾·豪瑟(Arnold Hauser)寫道：「那個時期沒有人會畫人物畫。」

十一世紀時出現了羅馬風格的藝術，然而繪畫仍然不能表現真實的人，只具有宗教色彩；但在羅馬風格的後期，已有比較自由、比較能表現個性的作品，這便是哥德藝術的前奏。從十二世紀開始，人們又回到城市生活，此時，手工藝和商業造就了中產階級。藝術家屬於行會，不再只接受建築修道士們的指派，關在教堂裡工作。這時候的藝術家在自己的工作室內完成訂製的作品，成為自己的時間和所使用工具的主人，並可在任何題材上構思和創作。

在義大利，出現了喬托(1276–1337)。他是一位畫真實人物、真實事物和真實景色的藝術家。過去人們用加蛋黃的蛋彩(Tempera)顏料在木板上作畫。1410年以前，畫家都是用蛋彩顏料作畫的。當時，這種蛋彩顏料被不加區別地用來畫工筆畫、手稿和彌撒書中的插圖、圖片、木板畫、聖像、裝飾板乃至壁畫。

後來有些畫家發現，把亞麻仁油(Linseed oil)塗在用蛋彩顏料畫好的畫面上，會使色彩鮮艷，並恢復顏色的亮度和光澤，但也有畫家嘗試用混合的亞麻仁油和蛋黃。在1200年，修道士泰奧菲爾·盧杰拉斯(Theophile Rugierus)寫了一篇關於繪畫的論文 *Diversarum Artium Schedula*，文中他推薦使用亞麻仁油和阿拉伯膠。

結果用這些配方調製的油性顏料和凡尼斯乾得很慢，於是就不得不冒著油彩變質、顏色變暗、白色泛黃的危險，把畫放在太陽底下曬好幾天。

圖6.《金門的聚會》(*Meeting at the Golden Gate*)，帕度亞，斯克羅維格尼禮拜堂(Padua, Scrovegni Chapel)，喬托。喬托是西方繪畫的創始人，他和契馬布耶在繪畫裡表現了寫實主義、熱情和想像力。這在中世紀那漫長的黑夜中，是從未有過的。

圖7. 十五世紀時，畫家就在類似圖中所見的桌子上作畫，特別是在繪製中等尺寸和小尺寸的木板油畫時。

圖8.《有光環的基督像》(*Christ in Majesty*)（局部），法國，羅塞倫，瓦爾塔加 (Valltarga, Rosellón, France)，中世紀藝術。

6

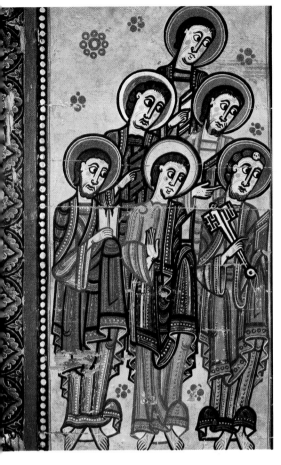

圖9. 《有兩個天使的聖
母聖嬰像》(The Virgin
with the Child and Two
Angels) (局部), 錫安
那, 教堂博物館 (Siena,
Cathedral Museum), 杜
契奧・迪・勃寧謝那。
他是十三世紀末錫安那
畫派最早的畫家之一。

什麼是加蛋黃的蛋彩顏料?

中世紀和文藝復興初期, 畫家所用的顏
料都是蛋彩顏料。這種顏料是用粉狀色
料和一個新鮮蛋黃加與其等量的蒸餾
水混合而成。

蛋彩畫的繪畫技巧類似於不透明水彩的
繪畫技巧。用蛋彩可以畫出一層不透明、
能完全覆蓋底色的色層, 或透明的色層
〔也叫透明畫法(Glaze)〕, 這完全取決於
顏料稀釋的程度而定。

任何一種油畫顏料, 就和蛋彩一樣, 都
是由色料加上可以黏合色料的媒介油
(Medium)或乳膠(Emulsion)配製而成。
因此, 一支彩色蠟筆(Wax colors)、一管
水彩顏料、一管油畫顏料如均呈鈷藍色
澤的話, 則它們所含的色料(氧化鈷和
氧化鋁)必定一樣, 差別只是結合劑
(Binder)不同而已。例如, 在水彩顏料中
的結合劑是水和樹脂(Resin); 在油畫顏
料中結合劑是乾性油和溶劑。所以我們
可以這樣說:

> 媒介劑決定顏料的種類。
> 媒介劑決定繪畫的技巧。

圖10. 蒸餾水和一個新
鮮蛋黃是調配蛋彩顏料
所需的配料。

圖11. 為各種顏色基本
成份的母色料, 通常是
用瓶裝或袋裝的。當然,
這些色料均應研磨得很
細, 以供畫家使用。

揚‧范艾克的發明

1410年，在西法蘭德斯的首府布魯日有個叫揚‧范艾克(Jan van Eyck)的年輕畫家，他依照僧侶泰奧菲爾(Theophile)的建議，把一張用蛋彩顏料畫好，又用油脂處理過的畫放在陽光下曬乾。兩天後，當他跑去看曬乾的情況時，卻不滿地發現顏料龜裂(Cracked)了。

據傳，自那以後，范艾克就不停地尋找一種能陰乾的油脂。經過幾個月試驗各種油脂和樹脂之後，他發現混合一些「白色布魯日凡尼斯」和亞麻仁油，可得到一種能陰乾、而又不會龜裂的混合油劑。〔有些研究者得出結論說，所謂的「白色布魯日凡尼斯」就是我們現在用來稀釋油畫顏料的松節油(Turpentine)。〕

范艾克後來就開始用白色布魯日凡尼斯和亞麻仁油來調配他原來畫蛋彩畫時所用的色料，他發現顏色效果更好，並且透過增減布魯日凡尼斯的劑量，可以控制顏料乾的速度。他還發現可以畫薄層（不摻亞麻仁油）或厚層（亞麻仁油較多），而且在顏料乾燥的過程中，他可以修正或重畫但卻不會影響畫面上原來的色彩。油彩看起來像是剛塗上去的，且陰乾時不會出問題。繪畫之「王」就這樣誕生了，范艾克發明了最理想的繪畫媒材。

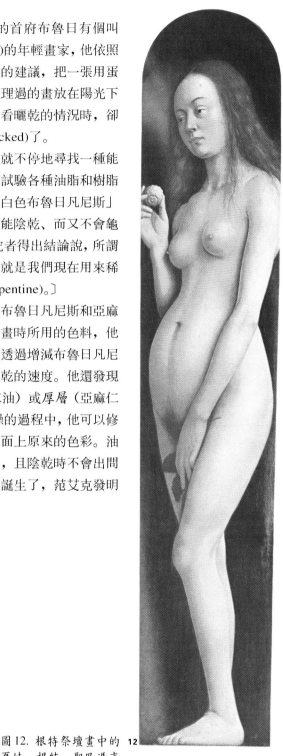

圖12. 根特祭壇畫中的夏娃，根特，聖巴馮寺 (Ghent, Temple of St. Bavon)，揚‧范艾克。夏娃的裸體像很有吸引力，這件作品相當引人注目，是法蘭德斯畫派的象徵之一。在畫中，揚表現了寫實主義和人性。

圖13. 1400年，法蘭德斯婦女的流行服飾，在一定的程度上限定了女性的體型為雙肩狹窄、腹部豐滿，見圖14。在此僅大略畫出。

法蘭德斯畫派

當時更多的人稱范艾克為布魯日揚 (Jan of Bruges)。他有個哥哥叫胡伯特‧范艾克(Hubert van Eyck)，也是個畫家。直到1426年9月胡伯特去世為止，范艾克兄弟都在同一個畫坊作畫。揚於1432年完成了不朽的根特祭壇畫 (Ghent Altarpiece)，此後又畫了一些畫使得范艾克這個姓氏出了名。揚‧范艾克是一個傑出的人，同時也是優秀的畫家。他在三十歲時發動了一場反抗哥德式繪畫偏見和傳統的運動，捍衛並宣揚：「不管是男人、女人；不管是樹木、田野，都應照他們實際的樣子畫」。在實踐這一哲學思想時，揚‧范艾克說服了當時的一些畫家，包括弗里麥勒(Flémalle)的畫師，著名的羅吉爾‧范‧德爾‧魏登(Rogier van der Weyden)，和年輕的比特拉斯‧克里斯提斯 (Petrus Christus)，以及全體法蘭德斯派畫家等人。他們全都採用布魯日揚宣傳的寫實主義按實際情況作畫。

這些人創建了著名的法蘭德斯畫派(The Flemish School)。在隨後的幾年裡，包茲、范‧德爾‧葛斯、勉林、波希、老布勒哲爾、魯本斯、范戴克、尤當斯和林布蘭等人維持並鞏固了這個畫派。

13

圖14.《喬凡尼‧阿諾非尼和他妻子的畫像》 (Portrait of Giovanni Arnolfini and his Wife)，倫敦，國家畫廊 (London, National Gallery)，揚‧范艾克。這是十五世紀法蘭德斯畫派最著名的油畫之一。仔細觀察各個細部的表現，用今天的眼光來看也是非常逼真的。這種細部的效果是來自於分層薄塗的油畫顏料。

12

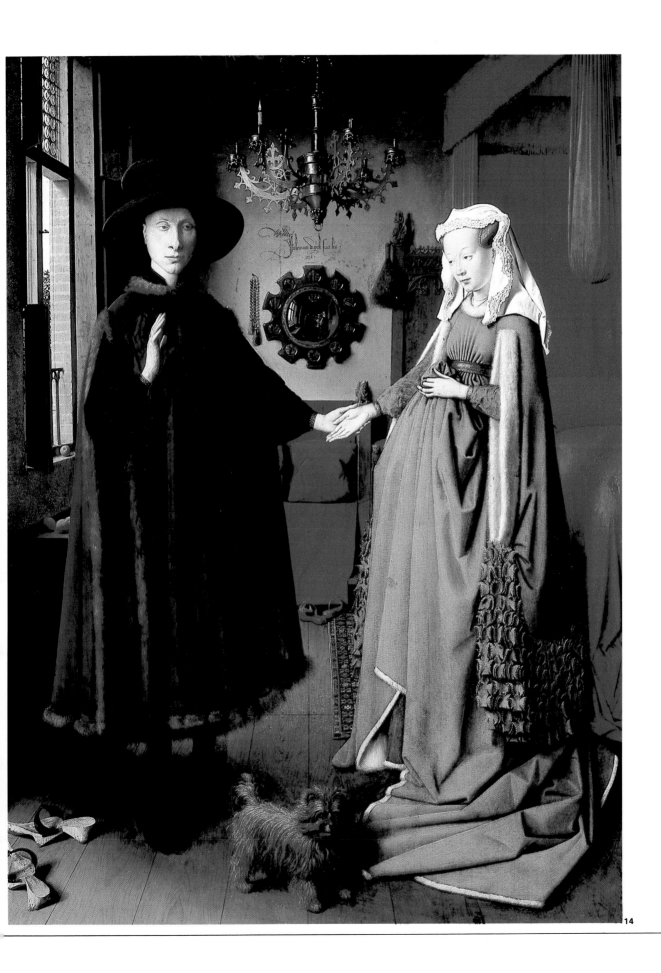

范艾克派如何畫油畫

1437年，在佛羅倫斯，一位年近八旬高齡的畫家因負債入獄，他的名字是且尼諾・且尼尼(Cennino Cennini)。由於這段在獄中的日子，使得他的名字被載入歷史之中；他在獄中寫了《藝術之書》(The Book of Art)，使人們得以知道他是一位對繪畫有淵博知識的大師。書中他詳細地介紹了十四世紀和十五世紀的繪畫步驟和技巧，以及當時所用的繪畫材料和風格。因此，看來是該感謝且尼諾・且尼尼，讓我們得以瞭解並重現范艾克和法蘭德斯畫派其他畫家的繪畫方法。

當時已有些畫家試著在畫布上畫油畫，但絕大多數人還是畫在已塗上膠的厚木製油畫板(Panel)上。且尼尼說：「你應該選一塊沒有瑕疵的椴樹木板或柳木板。把摻有羊皮紙屑的動物膠熬到只剩三分之一，然後再用手掌測試；當你感到兩手掌能相互黏著時，就表示膠已熬製好了。」且尼尼繼續指導、總結：在選好的木板上鋪上六層膠和幾層舊亞麻布條，待木板乾燥後，再塗上一層伏爾塔拉(Volterra)石膏和熬膠；等再次乾燥後，再鋪上幾層石膏粉(Gesso Sottile)。最後用煤塵和浮石粉清理，直至最後的板面如象牙般潔白、堅硬和光滑。

畫板的費力製備工作需耗時數日（膠和石膏的厚度為2–5公釐）。揚・范艾克及當時的其他畫家們在這種畫板上運用下列油畫繪畫技巧：

畫油畫是從用炭筆(Charcoal)畫素描開始。且尼尼說：「要用柳木炭筆認真地畫素描，然後用很細的尖頭畫筆，沾上一種在佛羅倫斯叫做維達錫歐(Verdaccio)── 義大利壁畫綠──的顏料勾畫一遍。」而所謂的義大利壁畫綠是黑色、白色和黃褐色的混合色。

一旦素描稿完成，整幅畫就會像圖15這幅范艾克的《聖巴巴拉》的複製品一樣；畫到這種程度即可。

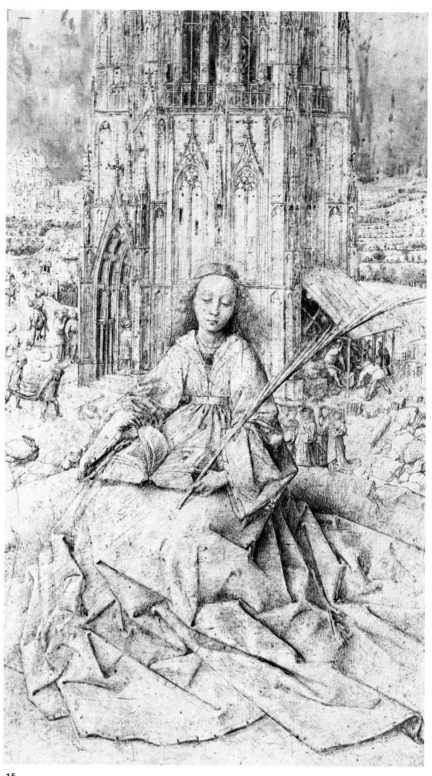

15

圖15.《聖巴巴拉》(Saint Barbara)，安特衛普，皇家藝術博物館(Antwerp, Royal Museum of Fine Arts)，揚・范艾克。這是未上油畫顏料前木畫板上的最後定稿，同時也是精緻的透明畫法的費勁過程的一部分。此圖約為原作尺寸的一半大。顯然，早期的油畫板，使得當時的畫家只能畫小尺寸的纖細畫。

圖16.《懷抱聖嬰的聖母》(*Virgin Enthroned with Child*)，法蘭克福，史達德爾美術館 (Frankfurt, Städelsches Kunstinstitut)，揚·范艾克。

在此素描畫上，他們同樣地也用一層薄薄的義大利壁畫綠仔細地畫出暗部、亮部和反光部分，直到他們認為是一幅完美的單色畫為止。在畫家預先估計要畫鮮亮顏色的部位（如，最後應為鮮紅色的部位），他通常只會留下最初的素描線條，而不塗上義大利壁畫綠的薄層。上油畫顏料時先畫服裝，接著畫建築的形式，然後再畫風景部位等，並將臉部和皮膚部分留到最後畫。這種著色順序是根據要用色彩覆蓋整個畫布的想法而來；如此一來，當畫家最後給臉部上色時，就可以設法抵銷同時存在的對比效果。這些我們將會在後面談到。

每個色區，通常都要用三種色調來畫；也就是說，畫一件紅衣服，畫家要用和衣服顏色一樣的紅色調（固有色，Local color）、表現衣服陰影處的暗紅色調（暗同色調色，Dark tonal color），及表現光照部位的亮紅色調（亮同色調色，Light tonal color）。范艾克和他那畫派

圖17. 在第一層鋪有義大利壁畫綠的陰影上，畫家塗了一層或數層的衣服固有色。

圖18. 畫家用較深的紅色作第二層色，畫出陰影部位的效果。

圖19. 最後畫家塗上與白色相混合的亮紅色調，加強亮部和發光部位。

的畫家用這些色調上色的畫法，和我們今天畫水彩畫的方法類似；而他們將由不同劑量的油脂和溶劑稀釋而成的透明色層畫在白色底層上，則又相當於水彩畫白紙的作用。

當時他們是分區作畫的。例如，畫家畫聖母的披風：假設披風為紅色，他就先塗上一層固有色的紅色調覆蓋底層的白色，但早先素描稿上的陰影處還是可以顯露出來；然後再加深紅色讓它略具量感（想想水彩的效果）。在第一層紅色上，范艾克在衣服的陰影部分上了第二層暗紅色，藉著衣服的皺摺形塑出立體感。最後，用亮紅色調加強衣服的亮部和發光部位。

第一區紅色畫完後，他們開始給人物的臉部和皮膚著色。要記住，這些地方現在仍然呈現最初的義大利壁畫綠色層的色澤。在此色層上，畫家塗上顯然是透明色的三種膚色色調，使膚色與義大利壁畫綠色相摻和形成淡褐綠色，然後加上粉紅色調和紅色調，最後形成有層次的皮膚顏色。

透過仔細和耐心的工作，一幅油畫可說完成了。最後的潤飾和強調通常是用數層亮色來做，偶而會用到白色、暗褐色、黑色。完成的油畫應陰乾數日後再上凡尼斯。

透明畫法的技巧

透明塗料是用畫筆塗在畫面上增加已著顏色色彩或進行修改的一層透明油畫顏料，它是由亞麻仁油和松節油稀釋而成的，而且混合好之後應是不稠的液體。這種上透明塗料的技巧類似於畫水彩的技巧，基本上是一層又一層的塗上去，直到獲得理想的色調為止。

然而，它們之間還是存在著重要的差別。一位優秀的水彩畫家只塗一次色就能得到理想的色彩；而油畫畫家使用透明畫法時，則要塗好幾層顏料才能獲得理想的透明度、亮度以及多層油畫顏料所特有的豐富色感。

要獲得亮麗的透明色，基底色必須要明亮。如要用透明畫法畫出亮麗的紅衣服，就應先畫在白色或淡色的基底上。透明畫法可以加在濕畫面上，但這時新塗上去的最後一層顏料會與前一層顏料相混合而失去色彩效果；但是如果塗在乾燥或半乾燥的畫面上，透明畫法的特點和效果會得到加強。在任何情況下，「瘦」透明色決不可以蓋在「肥」透明色上；也就是說，含大量松節油，但含油量不多的（瘦）透明色，決不可以塗在含油量多，但含松節油量少的（肥）顏料層上。因為如此一來，上面的一層顏料有可能會龜裂。（我們稍後會談到肥蓋瘦的問題。）

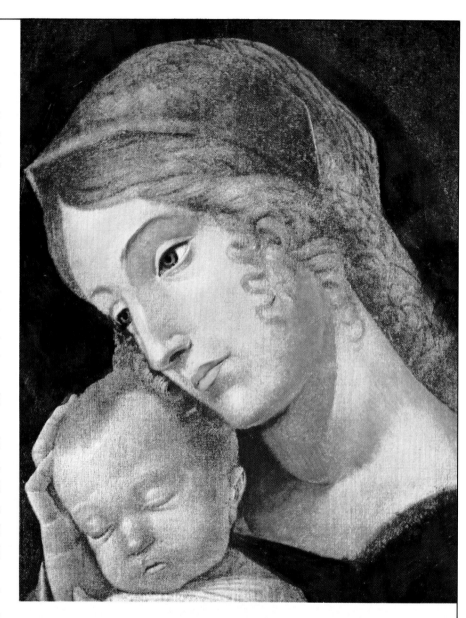

圖20和21.《聖母和聖嬰》(*Virgin with Child*)，東柏林，國立博物館 (East Berlin, Staatliche Museum)，曼帖那 (Mantegna)。圖21是一幅曼帖那未完成的油畫複製品，完成的程度比第16頁中的《聖巴巴拉》多些。必須注意的是，曼帖那的這幅畫是畫在畫布上的，因為在我們的複製品中布紋清晰可見。請注意圖20中義大利壁畫綠色薄層的非凡品質。我曾親自動手在聖母的臉部和頸部塗色層，因此能證明這是一項難度很高、技術性很強的工作，所以畫的進展特別緩慢。這種技能（我承認我沒有掌握這種技能，因為那是要透過練習才能掌握的）可以透過使用釉和漆產生意想不到的效果，而這種效果在當時肯定是非常受到讚賞的。

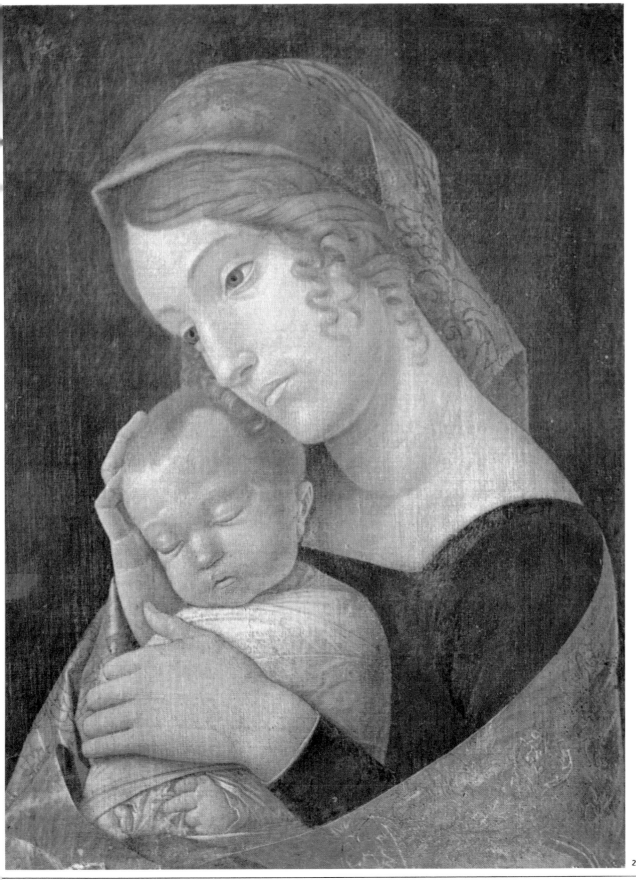

21

雷奧納多・達文西如何作畫

揚・范艾克卒於1441年。

幾年後，由於法蘭德斯畫派的一位名叫尤斯提斯(Justus)的畫家（根特的尤斯提斯），動身去了羅馬。他原是安特衛普和根特兩地的一名教師。很快地，法蘭德斯畫派的油畫繪畫技巧便被羅馬和佛羅倫斯的畫家們所採用，達文西就是其中之一。

如你所知，達文西不僅是位畫家，他還是位雕刻家、工程師、醫生、發明家……，所以，他為找出處理畫面的配方而終其一生地實驗是一點也不足為奇的；至於他花在油料、樹脂和凡尼斯上的功夫，那就更不用提了。有些試驗的費用極為昂貴。例如，《最後的晚餐》這幅畫，他是用油畫顏料畫在石膏壁上，可是畫還沒有乾顏料就變質了。達文西是文藝復興時期最偉大、最多才多藝的人物之一，與米開蘭基羅和拉斐爾並稱為十六世紀文藝復興全盛期的三位創造者。他的繪畫方法完全是個人獨創的。沒有任何藝術家能像他那樣的使用暈塗法(Sfumato)和明暗法(Chiaroscuro)，在陰暗和半明暗之間做出立體感，畫出從亮面到暗面最柔和的色調變化。

當然，達文西瞭解范艾克的油畫技巧。幸運的是，他給我們留下了兩幅油畫，證明了他在這方面的知識。

我們能在下一頁看到這兩幅畫的複製品。左上（圖25）《聖傑洛姆》(Saint Jerome)這幅畫中，畫了一個人和一隻獅子，背景是岩石和由岩石構成窗子的建築物。這是他用范艾克的繪畫方法繪製的一幅未完成的畫。首先，他畫出了主題和畫的全部元素，並著上深義大利壁畫綠。接著，他用由油脂和松節油稀釋的義大利壁畫綠來畫聖傑洛姆人像。請看畫中的人體像，好像是用水彩畫似的，但也請注意，達文西並未用這種單色調的水彩技法畫過其他任何東西。例如，獅子處於第一階段的線條素描。第三步驟，他用深棕色畫岩石背景和泥土，這裡他上了幾層透明塗料。最後，左上方的背景他塗了幾層顏色，畫出了天空、勾畫了幾塊岩石、描出了一條可能是海的平面，然後就此停筆。

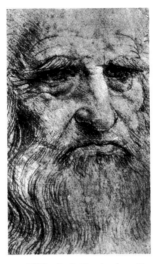

圖22. 自畫像，紅炭鉛筆畫，達文西。

圖23.《蒙娜麗莎》(Mona Lisa)（局部），巴黎羅浮宮(Paris, Louvre)，達文西。

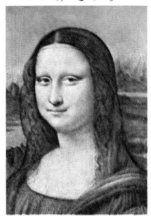

23

圖24.《莉達和天鵝》(Leda and the Swan)（局部），羅馬，波給塞畫廊(Rome, Borghese Gallery)，達文西。

24

現在請看《聖母瑪利亞、聖嬰與聖安妮》(Madonna and Child with St. Anne)（圖26）這幅畫，這幅畫比《聖傑洛姆》完成的程度多些。請仔細觀察達文西在這幅畫中是如何運用下列的方法：在一塊用石膏液製作，表面雪白且絕對光滑的木板上，先用炭筆，再用畫筆沾上類似義大利壁畫綠的淡棕色油畫顏料描出主題；接著，他用由松節油和油脂稀釋的同樣顏料畫四個人像，並塗上幾層透明塗料，使其具有一種單色水彩畫的效果，而這時的畫面已達到《聖傑洛姆》那幅畫的程度。若按范艾克的繪畫順序，達文西本應像畫《聖傑洛姆》時一樣，接著畫背景的建築物和風景，但他卻拋棄了法蘭德斯畫派所遵循的順序，而按他自己的靈感作畫，這是可以理解的。因而，達文西開始去畫這四個人像，這使我們有機會看到，舊時代的畫家會在范艾克這幅未完成的《聖巴巴拉》中，如何實際的進行下一步。答案就在達文西所畫的這幅畫中，在放大的聖母頭像的複製品（圖27）中能看得更清楚。我們可以看到綠灰色加強的陰影效果（這可能就是且尼尼所提到的那種義大利壁畫綠的色澤），和用白色畫出光的效果，來創造出色調結構渾然一體的特殊質感。以此為基礎，達文西和當時的其他畫家使用了一系列的透明畫法，使得油畫的色彩、立體感和明暗的對比更趨完美。

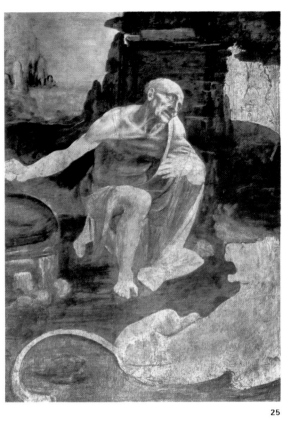

25

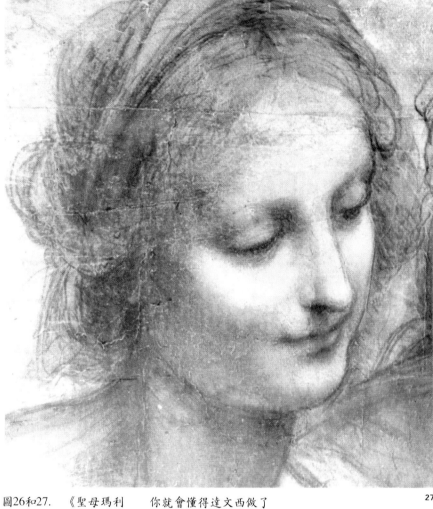

27

圖26和27. 《聖母瑪利亞、聖嬰與聖安妮》,倫敦,皇家美術院 (London, Royal Academy of Arts),達文西。我曾在倫敦國家畫廊見過原畫,原尺寸為159×101公分。當你在博物館裡看見此畫時,你就會懂得達文西做了什麼,他如何構畫,如何著色,又如何示範了明暗、光和陰影的效果。這幅畫提供給我們一堂文藝復興時期精湛的繪畫課。如果你們去倫敦,我建議你們去看看這幅畫。

圖25.《聖傑洛姆》,梵諦岡畫廊 (Vatican Pinacoteca),達文西。

26

米開蘭基羅如何作畫

幾乎人人都知道喬吉歐‧瓦薩利 (Giorgio Vasari)。1511年他出生在亞勒索(Arezzo)，是個畫家、雕刻家和建築師。但瓦薩利並不是以他的藝術作品聞名，而是以一本書而名留後世。這本書是在1550年他三十九歲時出版的，書名為《義大利傑出的建築師、畫家和雕刻家傳》(*Le Vite de piu eccellenti Architetti, Pittori et Scultori Italiani*)。書中以殷實的史料，記錄了從古羅馬以來到米開蘭基羅這段時期藝術家們的生活和作品。

瓦薩利對米開蘭基羅‧波那洛提是如此深切地敬佩，以至於他用米開蘭基羅的個人傳記作為他書的結尾——這是書中唯一對仍活著的藝術家有生活和經歷的描述——書中並稱米開蘭基羅為有史以來最偉大的雕刻家、畫家和建築師。毫無疑問的，米開蘭基羅是位極為優秀的藝術家。我們只要提起繪畫中的西斯汀禮拜堂 (Sistine Chapel)、建築物中的聖彼得大教堂的圓頂(The Dome of Saint Peter)，以及雕刻作品中的《聖殤像》(*Pietà*)或《摩西》(*Moses*)，都會一致肯定米開蘭基羅的確是個天才。

瓦薩利所寫的米開蘭基羅的生平讓我們瞭解到，大師非常重視繪畫的技巧和程序。例如，開始畫西斯汀禮拜堂壁畫之前，他知道自己並不瞭解畫壁畫的技巧，於是就事先請教了好幾位壁畫畫家；但在向他們學習這項技能之後，就叫他們捲舖蓋走路，說他們一無是處（米開蘭基羅的脾氣的確有夠壞）。

至於他的油畫，全部都是畫在木畫板上。米開蘭基羅曾畫過一些油畫，但完成的並不多，《神聖之家》(*The Holy Family*)（圖32）就是完成的其中一幅，同時這幅畫也使他躋身於優秀油畫家之列；此外，我們還可以從另兩幅未完成的油畫中，歸納出他的繪畫技巧：一幅是《聖母瑪利亞和聖嬰與施洗者約翰幼時和天使們》(*Madonna and Child with the Infant Baptist and Angels*)（圖33），另一幅是《埋葬耶穌》(*The Entombment*)（圖34）。這兩幅未完成的畫使我們能有效地推測米開蘭基羅的油畫技法。

在第一幅畫中，我們看到的是雜亂無章、缺乏

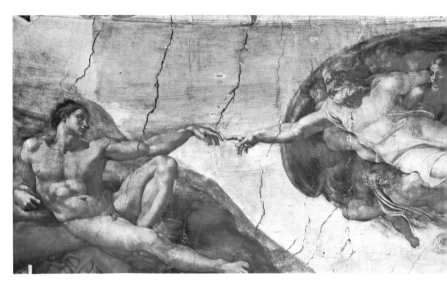

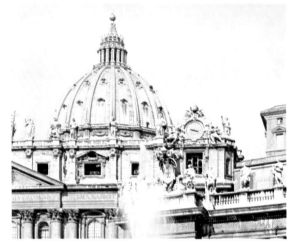

圖28.《人的創造》(*The Creation of Men*)，羅馬梵諦岡，西斯汀禮拜堂，米開蘭基羅。

圖29. 聖彼得大教堂的圓頂，羅馬梵諦岡，米開蘭基羅。

圖30.《聖殤和尼哥底母的自雕像》(*Pietà with Nicodemus Self-portrait*)，佛羅倫斯主教堂，米開蘭基羅。

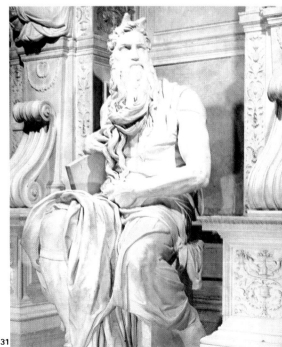

圖31.《摩西》，羅馬，文科利，聖彼得埃托洛(Rome, San Pietro in Vincoli)，米開蘭基羅。

條理：右側兩個天使只畫了一半，聖母的臉部幾乎已畫完，但左側的兩個天使卻未完成。

在《埋葬耶穌》這幅畫中，令人驚訝的是所有的衣服都停留在各個不同的繪畫階段，而其中有一個人（跪在圖右）甚至根本沒有畫出來；膚色的情況也是一樣。耶穌基督的臉部和身體，只有在最早構圖時塗上的很薄的單色，聖約翰（身著紅衣）已上了第一層透明塗料；而耶穌身後，亞里馬太城之約瑟的頭部色彩已進展許多，幾乎可說是完成了。米開蘭基羅這樣的畫法是很自然的，但也顯示了他並未忠實地遵循法蘭德斯畫派畫家的繪畫準則。那些畫家總是按部就班地先畫服飾，然後畫建築物，最後才畫膚色。

從《聖母瑪利亞和聖嬰與施洗者約翰幼時和天使們》這幅畫中，還可以看到引用法蘭德斯技法的情況。米開蘭基羅用義大利壁畫綠畫左邊兩個天使的臉部、手臂和腿，而讓衣服呈現白色，這很符合范艾克的技法。

也許這幅畫最有趣，也最具有教育意義的地方是聖母的衣服。因為它呈棕色，且暗部幾乎為黑色，亮部則為白色，而這種白色是用圓頭刮刀刮出來的。聖母的服裝很可能用群青色薄塗過，因此呈現出不同色調，但它的顏色與《神聖之家》（圖32）中聖母披風的顏色相同。現在請看《埋葬耶穌》中的兩個人物，米開蘭基羅是用深棕色畫他們的衣服，與畫聖母和聖嬰時所用的顏色一樣。米開蘭基羅畫這兩幅畫時的想法相同，想畫亮色，就用深棕色，再以刮刀刮開白色部位，然後塗上一層強烈、均勻的透明塗料，其透明度在衣褶和皺痕處產生一種立體效果。

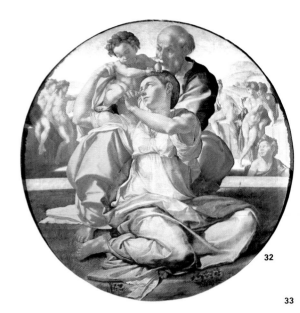

圖32.《神聖之家》，佛羅倫斯，烏菲茲美術館 (Florence, Uffizi Gallery)，米開蘭基羅。

圖33.《聖母瑪利亞和聖嬰與施洗者約翰幼時和天使們》，倫敦，國家畫廊，米開蘭基羅。

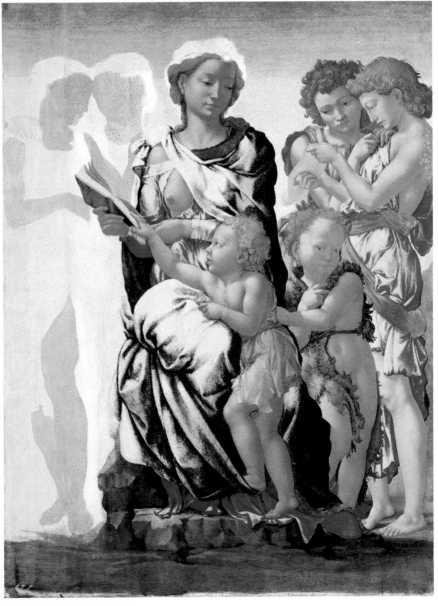

米開蘭基羅和拉斐爾

這裡我們先不談拉斐爾疑似與米開蘭基羅相同或相似的技法，事實上當米開蘭基羅畫《神聖之家》時，拉斐爾才二十一歲。這一年拉斐爾畫了著名的油畫《童貞的婚禮》(*Betrothal of the Virgin*)（圖36）。五年後，拉斐爾應教皇尤利烏斯二世的邀請，並很快成為受聘於梵諦岡的首席大師；而同時有此殊榮的，只有在西斯汀禮拜堂工作的米開蘭基羅。當時拉斐爾開始畫他最著名的油畫之一，《房間》(*Las Stanzas*)，時年二十六歲的他被認為是第一流的畫家，也是最能與達文西和米開蘭基羅媲美的天才。

拉斐爾二十歲時，離開了他的出生地烏爾比諾搬到佛羅倫斯。我們都知道，在那兒他非常努力地學習佛羅倫斯畫派的全部畫法和技巧；五年後他到了羅馬，認識了包括米開蘭基羅在內的當時最傑出畫家。而所有這些史實都幫助我們確認，拉斐爾以及當時的其他畫家，確實是用與大師米開蘭基羅相同的技法來作畫的；至於米開蘭基羅本人則是完全遵循了法蘭德斯畫家的繪畫步驟。

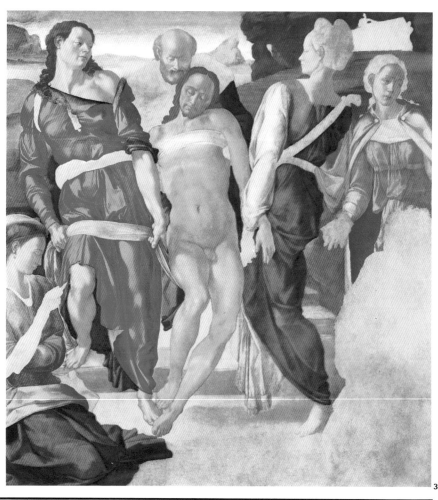

圖35. 與達文西、米開蘭基羅和拉斐爾同時代的畫家。
1510年達文西58歲，米開蘭基羅35歲，而拉斐爾27歲。從圖表上可以看到，1510年時，貝里尼、佩魯吉諾、杜勒、克爾阿那赫、雅克伯·巴馬、提香（23歲）均在世，且繪畫成績斐然。拉斐爾卒於1520年，年僅37歲，比67歲去世的達文西晚一年過世。而活到89歲的米開蘭基羅得以與提香、布隆及諾、丁多列托、維洛內些、布勒哲爾和艾爾·葛雷柯等畫家共享盛名。當米開蘭基羅過世時，布勒哲爾和艾爾·葛雷柯才23歲。

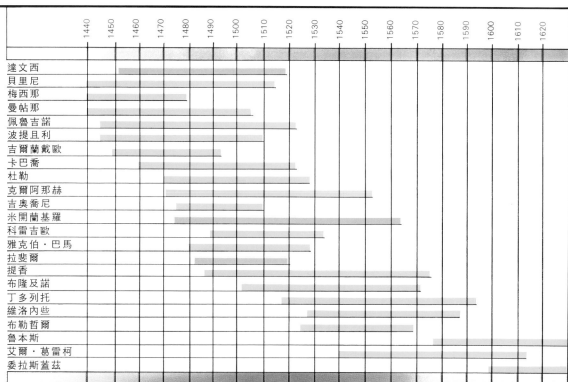

	1440	1450	1460	1470	1480	1490	1500	1510	1520	1530	1540	1550	1560	1570	1580	1590	1600	1610	1620
達文西																			
貝里尼																			
梅西那																			
曼帖那																			
佩魯吉諾																			
波提且利																			
吉爾蘭戴歐																			
卡巴喬																			
杜勒																			
克爾阿那赫																			
吉奧喬尼																			
米開蘭基羅																			
科雷吉歐																			
雅克伯·巴馬																			
拉斐爾																			
提香																			
布隆及諾																			
丁多列托																			
維洛內些																			
布勒哲爾																			
魯本斯																			
艾爾·葛雷柯																			
委拉斯蓋茲																			

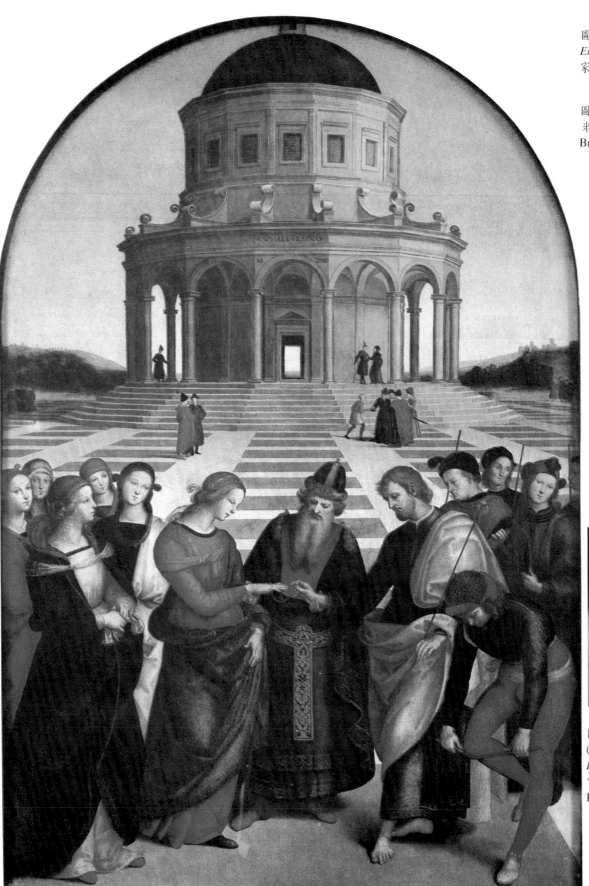

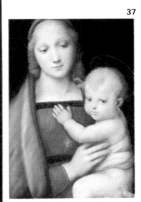

圖34.《埋葬耶穌》(*The Entombment*)，倫敦，國家畫廊，米開蘭基羅。

圖36.《童貞的婚禮》，米蘭，布雷拉(Milan, Brera)，拉斐爾。

37

圖37.《大公的聖母》(*Virgin of the Grand Duke*)，佛羅倫斯，皮特宮(Florence, Pitti Palace)，拉斐爾。

36

提香——現代繪畫的奠基人

揚・范艾克去世後幾年，其繼承人，也就是法蘭德斯畫派首領，比特拉斯・克里斯提斯接見了安托內羅・達・梅西那。這位年輕的義大利畫家，據說在布魯日度過了很長一段時間，學習和練習新的油畫技巧。之後梅西那回到威尼斯，不久威尼斯人便都學會了范艾克派的畫技，其中包括喬凡尼・貝里尼，而隨著時間的推移，他成為那時代中最負盛名的大師；另外，吉奧喬尼、雅克伯・巴馬和提香都是他的學生。他學到了范艾克派的訣竅，並創造出一種畫油畫的新方法，而這種新方法被認為是現代油畫的基礎。

1550年過去了，文藝復興接近尾聲，讓位給藝術題材奇特、構圖複雜、形式風格化（艾爾・葛雷柯，El Greco）的矯飾主義（Mannerism）。有好幾年時間，畫家們愈來愈習常於接受委託，用大幅油畫來裝飾當時宮殿的四壁和畫廊。1566年威尼斯本篤會的僧侶委託巴歐羅・卡利阿里（人們叫他維洛內些，因為他是威洛納人）把油畫《迦拿的婚宴》（*The Marriage of Cana*）畫在畫布上。這幅畫的尺寸是5.70×13公尺，如此大的畫幅，使用木板並不划算，而且也不切實際。於是在畫布上作畫有了越來越多的跟隨者，原本用來置放大小畫板的畫桌和工作檯，換成了畫室畫架。但這時提香早已用畫布畫了好幾年的油畫了。基於這點，我們可以將油畫簡史分為「在提香以前」和「在提香以後」，因為是提香帶動繪畫革命的。

「在提香以前」，畫家們使用鮮艷、生硬、刺眼的色彩，好像他們不是在畫油畫，而是在給彩色玻璃窗上色。「在提香以後」，色彩較不鮮艷，他們用帶有灰色、藍色、或棕色的色彩，畫在畫布上便構成寧靜、和諧的整體感。

「在提香以前」，畫家們使用尖頭畫筆作畫，喜歡描畫細部，無休止地描畫珠寶、捲髮、珍珠和眼睫毛的細節，似乎油畫之美就存在於每個細節之中。「在提香以後」，畫家們使用鬃毛畫筆作畫，注重題材的整體性而不計較細節。

提香是第一位認識「光學灰色」（Optical gray），並用它作畫的畫家。用這種灰色處理明暗的變

圖38.《自畫像》，倫敦，國家畫廊，安托內羅・達・梅西那。

化，可以獲得無可比擬的透明性和立體感。

提香也是第一位用混濁色作畫的畫家。所謂混濁色就是將互補色（Complementary colors）與白色以不等的比例相混合而得到的色彩。（後面我們會談到這種特別的色系。）

提香通常用畫筆作畫，但他也用手指作畫，尤其在一幅畫的最後階段。雖然也有其他的畫家用手指作畫，但他們卻不像提香那樣鍥而不捨。提香在粗糙的麻質畫布上畫油畫，他不像法蘭

圖39.《自畫像》，馬德里，普拉多美術館（Madrid, Prado），提香。

圖40.《迦拿的婚宴》（*The Marriage of Cana*），巴黎羅浮宮，維洛內些。

圖41.《收到黃金雨的達那厄》（*Danäe Receiving the Rain of Gold*），馬德里，普拉多美術館，提香。

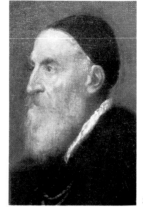

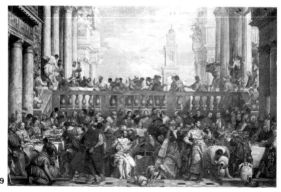

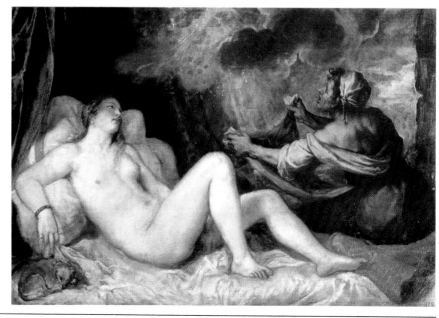

德斯畫派那樣專注於畫細部（還記得圖15中《聖巴巴拉》那幅畫吧），而是只用幾根簡略線條勾畫出整幅畫的結構，然後就開始上油畫顏料。這種繪畫程序引起了當時畫家們的批評。例如，瓦里西就引用了米開蘭基羅諷刺的話說：「很遺憾，在威尼斯，人們一開始就沒學會正確的畫法。」提香自己則說：「我不想過度鋪陳，因為那會妨礙我的想像力，使我無法繪畫。」

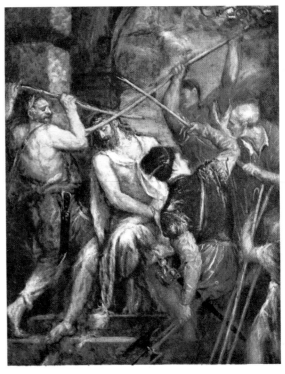

圖44.《戴荊棘冠的耶穌》(Christ Crowned with Thorns)，慕尼黑畫廊(Munich,Pinakothek)，提香。這幅畫是應用提香稱之為「混濁色」或「髒色」的畫例。

「弄髒你的顏料」

提香是第一位發現晦暗的、混濁色價值的畫家。他在自己的油畫上塗這種顏料，從而拋開了法蘭德斯畫派的「美麗的色彩」。 但我們不應從字面上去理解提香教給他的追隨者的那句「把顏色弄髒」的話，而應該解釋為去掉刺眼的顏色，以便獲得更多真實色彩的協調。要知道真實生活中的色彩並不純，不像塗在彩色玻璃窗上的那些顏色那麼純淨。透過下面這些顏色混合的例子，你可以瞭解我們所說的髒色是什麼意思。

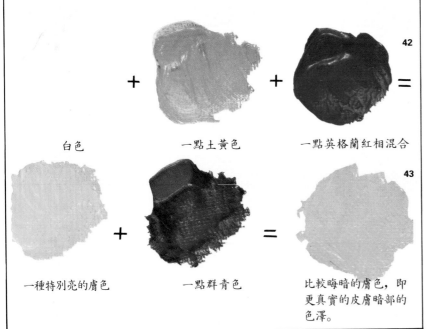

42

白色　　＋　　一點土黃色　　＋　　一點英格蘭紅相混合　＝

43

一種特別亮的膚色　＋　一點群青色　＝　比較晦暗的膚色，即更真實的皮膚暗部的色澤。

45

圖45.《聖殤圖》(Pity)，慕尼黑畫廊，波提且利。和所有追隨法蘭德斯畫派風格的畫家一樣，波提且利所用的顏色是明亮而乾淨的，其畫面比提香追隨者的畫面更具裝飾性，但比較沒有真實感。

一種革命性的技法

當提香準備作畫時（若能看他如何動筆畫，必定是非常引人入勝的），提香的年輕弟子雅克伯‧巴馬是這樣描寫的：「他先在畫布上遍塗一層顏色當做他畫面的底色。我就親眼見過這種強烈的底色，用的是土紅色（也許是威尼斯紅）；然後就用同一支畫筆，先後以紅色、黑色、黃色畫出暗色、中間色和亮色部分，只用四筆就畫出了不同凡響的人像。」

神奇吧！你是否知道，提香著色時用的是半厚塗法，同時還以現代畫家所具有的洞察力和自發性使用了覆蓋力強的厚顏料？提香稱這個用豬毛畫筆以半厚塗法畫出的速寫草圖為「油畫畫底」(The base of the painting)。

畫完這第一階段後，提香的習慣是將畫稿面向牆壁擱置數週，乃至數月，雅克伯‧巴馬解釋說：「直到有一天再拿起這張畫稿，他會像對待不共戴天的仇人一樣，開始批判地審視它。如果發現什麼地方不盡滿意，他就開始像個外科醫生一樣對它進行處理。就這樣經過反覆修改，直到畫面完美無瑕。當一幅油畫在陰乾的同時，他又開始著手畫另一幅油畫了。」

接下來的步驟是，提香用上多層透明塗料的方法力使畫面具有立體感（當有人問及是塗許多層、還是只塗幾層透明塗料時，提香總是回答說：「三十層或四十層！」），這時他又回到了古典技法，但對原先的技法作了某些改動。提香在原「油畫畫底」上的亮色施加亮色透明色，而在中等亮度的部位，塗上稀釋的同樣亮色，至於較暗的部位則不用透明色處理，讓其保留原樣。各次使用的亮色均類似於底色，因此，紅衣服上用的透明色是粉紅色，膚色上用的是土黃色，依此類推。

在暗色底上塗亮色透明色的效果，就像用色粉筆(Chalk)畫在黑石板上，再用手指擦去的效果一樣；如此一來，就能透過色粉筆的亮色看到石板的黑色。這樣就形成了一系列中間灰色層次。這些層次在塗各種固有色時，會顯露出來，從而形成了古典的「光學灰色」。

在這幅某些部位已界定清楚的單色畫上，提香塗了一系列的透明色，上了油畫顏料，也突出

了光亮部位，並且加強了線條。

這件作品是用一系列的直接畫法完成的：高亮部和亮部被施以半厚塗法 (Half-impasto) 和全厚塗法(Full-impasto)，用筆乾擦的過程則以「擦畫法」(Frottage)完成。

提香——擦畫法的大師

 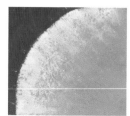

46

擦畫法 (Frottage) 一詞來源於法語動詞 frotter（摩擦）。這種技法是用畫筆沾上少許濃稠的油畫顏料，然後把它擦在已塗過底色並已乾燥的部位上，而且通常是把亮色顏料擦蓋在深色顏料之上，藉以達到從亮到暗的變化，顯示出光亮部、最亮部或中間色調。

圖46顯示擦畫法的三個步驟。要處理的部位是在暗深紅色背景上的深綠色球面形。在第二個圖中，將黃色顏料擦在已乾燥的綠色之上，並從球面的外沿向內拖壓，於是濃淡的色調變化就完成了。

在圖48《畢也特洛‧阿瑞提諾的肖像》(Portrait of Pietro Aretino)中，提香應用了非常出色的擦畫技巧。先在臉部，然後在畫像帶紅色的衣服上擦上黃色。

47

圖47. 提香使用的打底色。以此底色，他開始製作他的「油畫畫底」。

圖48.《畢也特洛‧阿瑞提諾的肖像》，佛羅倫斯，皮特宮，提香。

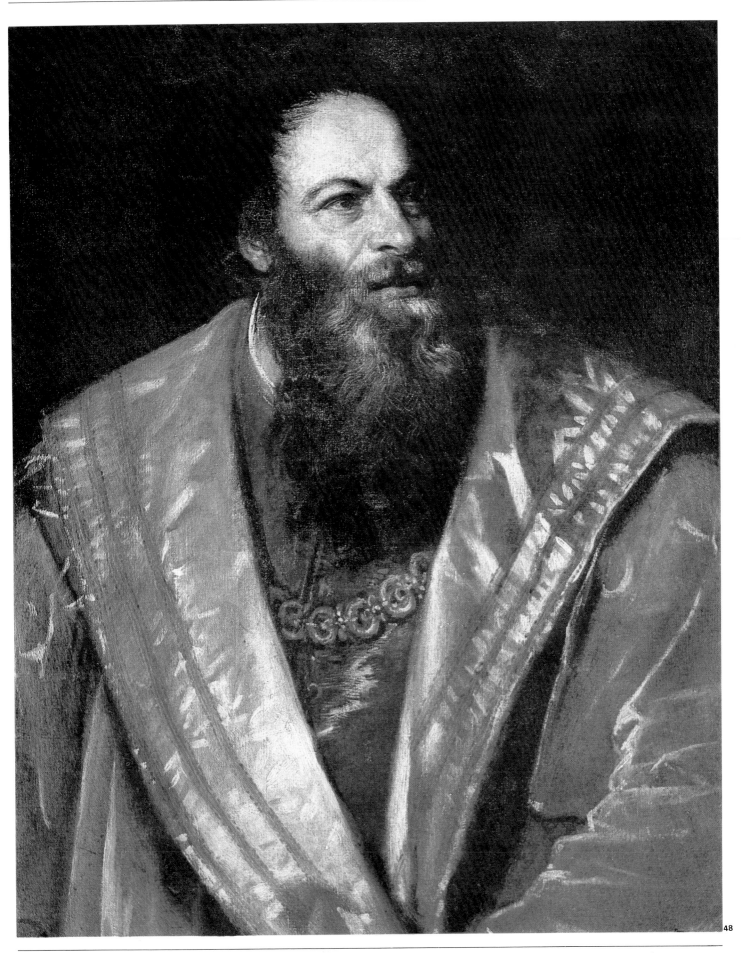

魯本斯：半厚塗法和直接畫法

1650年，范艾克兄弟去世後的兩百年，魯本斯似乎想溯源似地使用與法蘭德斯畫派畫家們有某些相似之處的繪畫技巧。1650年左右所有的義大利畫家已普遍地習慣捨棄木板，而用塗有棕色或威尼斯紅底色的畫布作畫；然而魯本斯，除了畫大尺寸的油畫外，仍繼續在木板上畫。他向其他畫家宣稱「木板是小幅油畫的最佳基底」。魯本斯不接受用威尼斯紅作底色的作法。在開始作畫前，他總是在木板或畫布上塗一層銀灰色；但是他對油畫繪畫技巧的主要貢獻不僅是著色時用透明色，而且還用半厚塗層，即有覆蓋力的塗層。魯本斯直接在畫布上調配顏料；他沒有等顏料乾，一鼓作氣將畫畫完，就像現代畫家一樣。因為發現了畫得更快的方法和程序，加上與生俱來超乎尋常的素描和油畫功力，在在都使他成名，這也就讓他有機會為歐洲所有的貴族和國王畫油畫和肖像畫。在他的一生裡共畫了兩千五百多幅油畫，其中有些畫的尺寸很大，例如，二十多幅關於《瑪麗·德·美第奇的一生》(Life of Marie de'Medicis)的系列油畫，每幅的尺寸為4×3公尺。

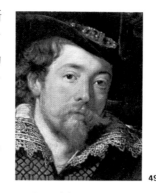

圖49.《魯本斯和伊莎貝爾·勃朗特》(Rubens and Isabel Brandt)（局部）。魯本斯畫於他和伊莎貝爾婚後數月，時年三十七歲。

圖50和52.《愛蓮娜·芙曼特》(Elena Fourment)，維也納，藝術史博物館(Historisches Museum der Stadt Wien)（圖52為局部），魯本斯。

圖51.《大市集》(La Kermesse)，巴黎羅浮宮，魯本斯。

為了創作出數量驚人的油畫，魯本斯將他的繪畫工作和畫坊組織起來，運用他的學生和追隨者幫他臨摹、畫投影、背景、色稿，以及畫次要人物的頭部和身體；而這些人包括肖像畫家范戴克、動物畫家史奈德、范昂登(van Unden)和威爾登斯。許多傳聞都提到魯本斯的「調色板工作臺(Table-palette)」。這是一張低矮的大桌子，上面放滿了盛有油畫顏料的罐子。魯本斯的畫坊很大，有兩層樓，二樓的形狀像繞著畫室的畫廊。大家一起在畫架前，或在用來畫大幅油畫的木製鷹架上畫著不同的油畫，而魯本斯本人則在創作新畫、修飾畫面和進行構圖。

愛蓮娜·芙曼特——魯本斯的模特兒和妻子

魯本斯的第一次婚姻是在1609年與伊莎貝爾·勃朗特的結合。伊莎貝爾於1626年去世。四年後，魯本斯和非常年輕的愛蓮娜·芙曼特 (Elena Fourment) 結婚，當時愛蓮娜才十六歲，而魯本斯已經五十三歲了。此後他只活了十年，在這十年中，愛蓮娜不僅是他所有神話題材的靈感來源，同時也是他畫人體寫生和肖像畫時最喜愛的模特兒。魯本斯去世時，他的遺孀曾想毀掉某些寫生畫，包括本書複製的圖50和圖52。在這幅極為動人的寫生畫中，透明畫法和半厚塗法技巧的應用是顯而易見的。請看薄層暗色背景：暗部上方的造型（頭髮、緞帶、頭上方的罩紗）均用透明色定形；膚色先用濕透明色，然後用半厚塗法上色，結果使前額、臉右側、前臂上部、胸部、鎖骨等處均獲得較亮的膚色。

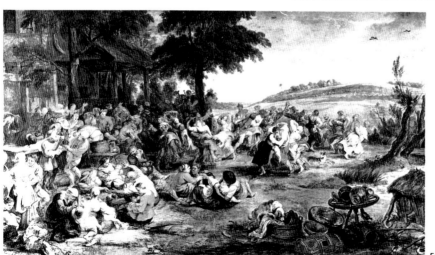

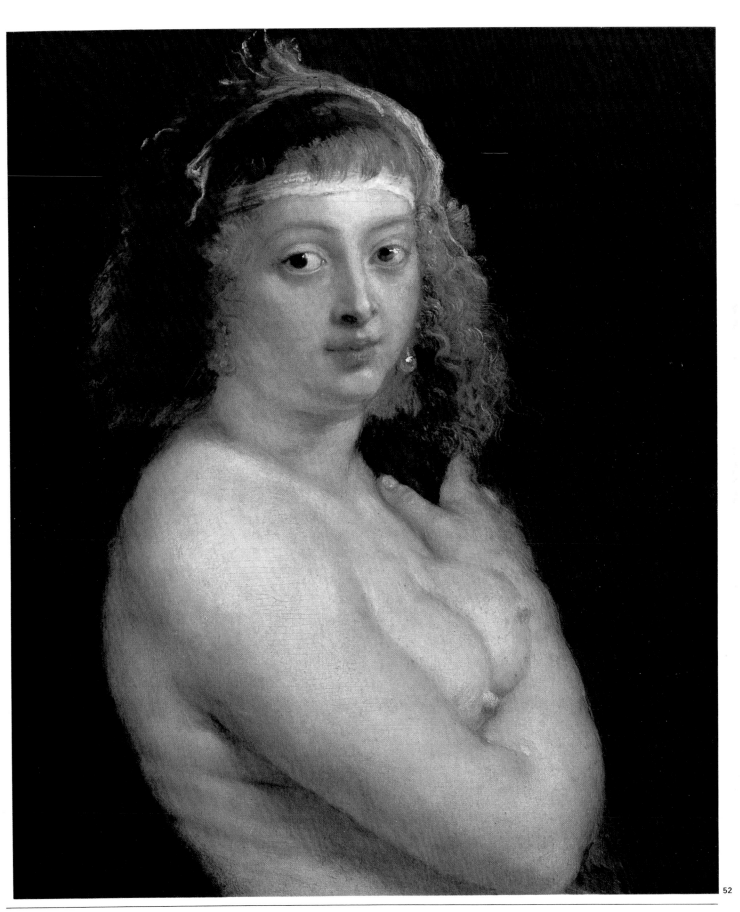

魯本斯如何作畫

現在我們來講解魯本斯的繪畫技巧。魯本斯通常先在木板表面或畫布上塗一層相當深的銀灰色，然後在銀灰色上畫素描，用油畫顏料著色，畫面的主題則用棕色薄染，接著用淡透明色加強光部和中間色調。魯本斯建議不要用淡透明色「弄髒」稀薄而透明的陰影部，「畫陰影時要小心，別在上面加白色，否則會毀掉畫面。」他繼續說：「如果你在畫中原來就已鮮亮透明、柔和的部位上塗透明色，那麼，你這幅畫就會失去光澤，而變得單調和灰暗。」

到這一步為止，魯本斯的畫法與提香所採用的畫法尚無太大區別。但這一步之後，魯本斯用幾乎毫無覆蓋力的透明色和半厚塗法來畫陰影。他用半厚塗法乃至全厚塗法處理亮部，特別是膚色，他處理時完全隨心所欲，就像兩百年後德拉克洛瓦和杜米埃這兩位畫家的做法一樣。請看圖55中的頭像，這是魯本斯所畫《聖佛蘭西斯的最後的聖餐》這幅畫的局部，在此頭像中，他示範了半厚塗法和直接畫法的技巧。

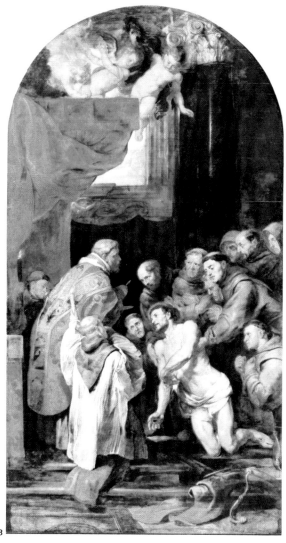

圖53.《聖佛蘭西斯的最後的聖餐》(*Saint Francis's Last Communion*)，安特衛普，藝術館，魯本斯。由於此畫的藝術性構圖，因此成為魯本斯以宗教為題材的最重要作品之一。請注意由天篷帶動起來的造型與色彩所扮演的角色，還有後景中的窗畫。至於人物的表情，請看圖55中經過放大的聖佛蘭西斯的頭像。

53

魯本斯的繪畫技巧

A)在背景的底層、左上和左下部，我們可以看見幾乎沒能覆蓋木畫板上灰底色的薄層顏料。

B)在耳朵以上的頭部，可以看到薄薄一層幾近黑色的暗色。

C)臉、耳和頸部的膚色起初著以純土黃的透明色。這種透明色在臉部各處，特別是耳朵上，可以辨認出來。

D)眼瞼上方、鼻下、左臉、下顎都可看到逐漸塑造立體感和明暗變化的效果。

E)魯本斯運用了一系列的膚色透明畫法。在右眉上的前額側面清晰可見這種加上去的透明色層。

F)魯本斯用厚的不透明顏料獲得厚塗的亮色效果。

G)魯本斯用細貂毛筆細描了眼、眉、髭、鬚。最後，加強亮部和陰影部，且用顏料著色突出了閃光部位，如淚滴、眼睛的最亮點和紅色的那一筆。這正是印象派畫家處理細節的手法。

54

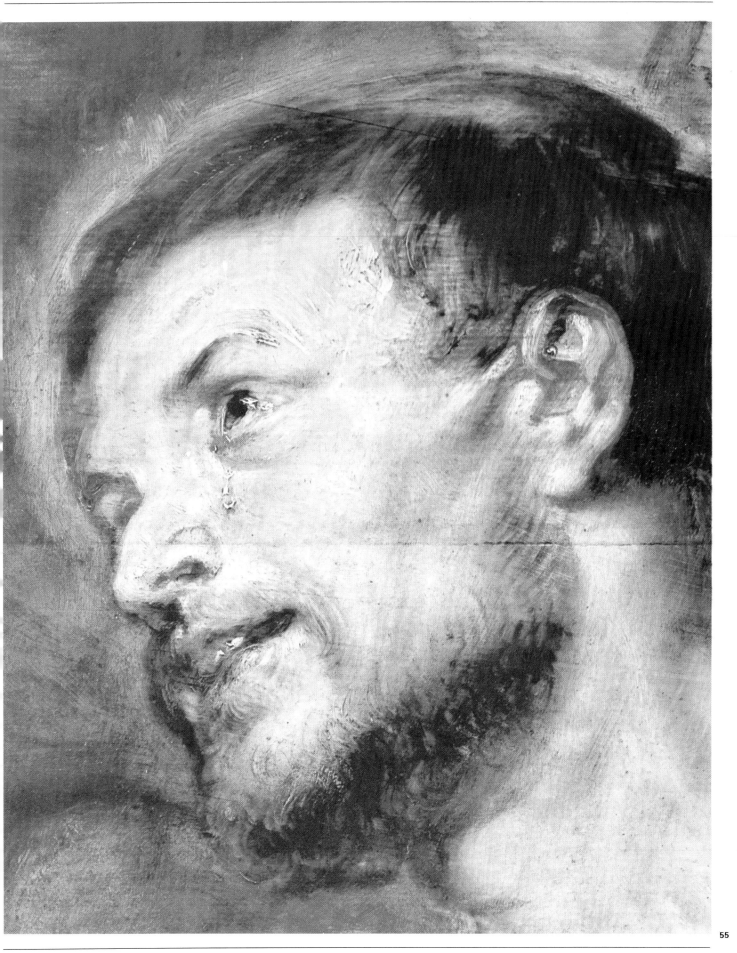

林布蘭：明暗法和全厚塗法

林布蘭‧范‧萊恩(Rembrandt van Ryn)是位自學有成的畫家。他從未離開過荷蘭，但卻學會了達文西的明暗法，及提香用厚重的不透明顏料來表現亮部和閃光部位的技法。當有朋友問及時，他回答說：「既然荷蘭有他們的畫可以供我們隨時研究，為什麼還要跑去義大利呢?」有些人看他的畫時，離畫布很近，而且當他們看到「隨意」完成的畫面和堆砌得很厚的顏料時，都會感到驚訝。林布蘭對他們說，畫不是給人聞的，而是給人看的。也因此在阿姆斯特丹有一句廣為流傳的戲言，由於畫中有些人物的臉上堆砌著很厚的顏料，所以就戲稱林布蘭的肖像畫是可以「拎著鼻子」掛起來的。

有些人說，由於受到卡拉瓦喬的暗色調主義(Tenebrism)的影響，林布蘭喜歡用特別的亮色和陰影效果來構圖，這叫明暗法(Chiaroscuro)。在這方面，林布蘭的大多數油畫所表現的結構都是：其關注的中心，即構成畫面主題的人物，是用直接光照射的，而畫面的其他部分則用只夠分辨物體與人形的光線，所以均處於半陰影中。下面可以看到兩個這種藝術表現形式的卓越例子。在圖57中的《神聖之家》（這是林布蘭最著名的油畫之一）中，光線集中在聖母、聖嬰和從天而降的天使身上，但聖母身後的聖約瑟則若隱若現地處在陰影之中。

圖59《淫婦圖》(The Adulterous Woman)是用明暗法藝術巧妙處理的一個範例。注意的焦點集中在圍繞著這女人——身穿白衣以加強效果——的人群上，耶穌則因為身材高大，被神職人員圍繞而凸出。油畫上部正在進行世俗的膜拜儀式，光亮的聖壇、神職人員主持儀式的神座和服裝使得題材更為豐富。

這兩幅畫的暗部都是用薄層顏料勾畫出清楚的輪廓。在光亮部，林布蘭則使用了全厚塗法，但他用的顏料厚度與現代畫家使用的略有不同。這個有趣的話題留待第36頁再談。

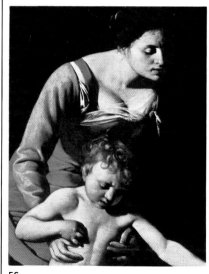
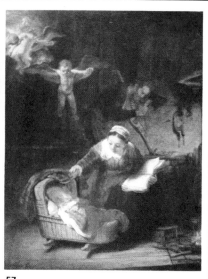

56 **57**

圖56.《訓練學步的聖母》(The Virgin of the Grooms)，羅馬，波給塞畫廊，卡拉瓦喬。

圖57.《神聖之家》(The Holy Family)，列寧格勒，俄米塔希博物館，林布蘭。

林布蘭的「明暗法」

卡拉瓦喬死後十四年,林布蘭才十八歲。卡拉瓦喬的風格及他所用的強烈明暗對比法—— 即所謂的暗色調主義—— 是影響當時所有畫題和顏色組合的風行方法，但林布蘭那時已是一位具有自己獨特風格的畫家了。根據十七世紀藝術歷史學家聖得勒爾特(Sndrart)的說法，林布蘭否定大多數官方藝術中心和學院的規範和法則。在他認為，強光的效果並非只靠對比才能獲得，強烈的色彩也無助於製造強光效果；而唯有區分色彩強弱來呈現不同比例的光線接受度才是解決的方法。由於這些想法，及平時對大自然的不斷觀察，林布蘭比任何其他畫家更能掌握明暗法。這種技法可歸納總結為一句話，就是「陰影中的光」。

58

圖58. 林布蘭的《神聖之家》的光線設計簡圖。在設計圖中可以看到林布蘭為了突出重點而設計的構圖方法。

圖59.《淫婦圖》，倫敦，國家畫廊，林布蘭。這幅畫是林布蘭最著名的油畫之一。畫中「明暗法」的效果，以及這個詞語的內涵是如此顯而易見，根本不需再作其他解釋。明暗法就是畫出「陰影中的光」，用薄層的顏料和微弱的光亮照亮半陰影中的形體，使它們顯現在畫面中。請注意林布蘭這幅絕妙佳作中的形體，並注意那些被簡化的對象，要像林布蘭那樣去理解這幅出色的構圖中，主要對象的強烈亮光所強調突出的宗教含意。

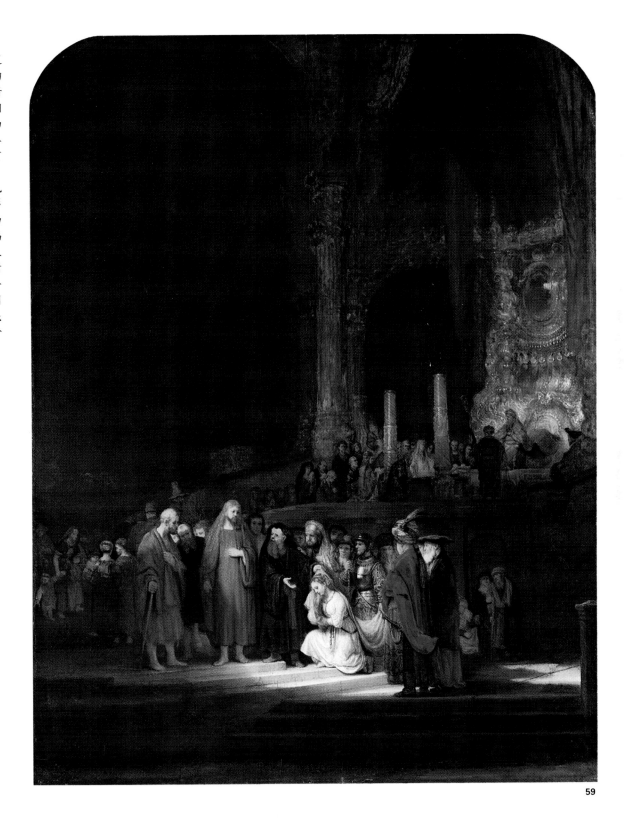

59

林布蘭，乾擦法大師

1642年薩斯琪婭(Saskia)去世。

在此前八年，薩斯琪婭‧范‧皮倫波赫(Saskia van Pilenborch)與林布蘭結婚，帶給他一筆可觀的嫁妝及許多朋友。這些朋友中有個叫佛蘭克‧班寧‧柯克(Frans Banning Cocq)的隊長，他向林布蘭訂一幅包含他連隊的軍官和士兵二十個人的大幅肖像畫。條件是畫中的每一個人都要看起來很體面，同時每個人根據在畫中的位置付出或多或少的酬勞。

畫的尺寸是3.59×4.38公尺。但這幅畫很快就失去了它長長的畫名《佛蘭克‧班寧‧柯克上尉的連隊》，而變成了《夜巡圖》(Night Watch)。

林布蘭完成了訂單。這幅畫是全荷蘭最有名的油畫之一，但也是爭議和敵意的根源，因為林布蘭沒有尊重顧客們所選定的姿勢，他拒絕了讓所有的臉都朝前方的構思。他只考慮到自己的藝術標準，根據自己的創作良知對他所畫的對象作了些處理，突顯某些頭像而讓另一些處於從屬地位。

為此，很長一段時間沒有人向林布蘭訂畫。他的熟人都斷絕與他的友誼，最後，林布蘭就在既孤獨又幾乎破產的情況下，把自己的身心封閉起來。後來他畫了一系列的自畫像，這被看作是林布蘭的許多怪誕行為之一。他一共畫了六十幅自畫像。

圖61中所印的自畫像是他倒數第二張的自畫像，也是他六十三歲時的力作，同時這幅畫常被當作是學習林布蘭畫技的絕佳範例。首先請注意，背景顏料毫無起伏感，而扁帽和上衣衣領處，雖然色澤深暗，但顏料的厚度和畫筆的筆觸仍清晰可見；其次請看臉上，色澤強度中間偏暗，林布蘭用幾乎乾燥的畫筆刷上了少量厚顏料；之後在鼻和前額的閃光部位刷上了一些白色，在右眼瞼處加了一筆，又用少許赭色和藍色弄濁右頰。使用乾擦法上色，是將畫筆沾上厚厚的顏料塑造臉形，藉以創造出極堅實的立體感和色彩感。

別以為林布蘭總是用同樣的技法、固定的模式作畫，事實並非如此。林布蘭是一位折衷主義

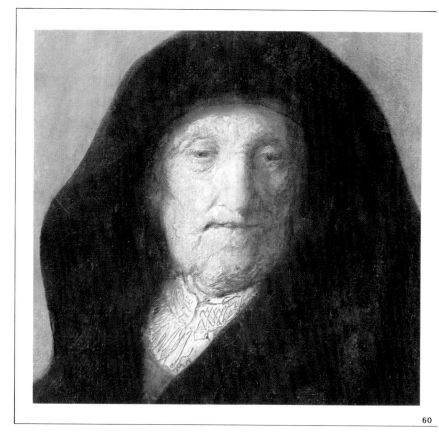

60

者，一位具有無限才情和即興創作能力的畫家，為了達到目的，他會使用任何可以使用的方法。因此在他母親的畫像（圖60）中，她內衣的刺繡是用畫筆的筆桿尖勾畫出來的；前額和鼻子上的顏料出奇的厚，而在下巴處則用畫筆加強，完全沒有遵循任何規則。他始終是他自己。林布蘭是位真正無師自通的畫家。

圖60.《林布蘭的母親》(Rembrandt's Mother)，埃森，范‧波享(van Bohlen)收藏，林布蘭。

圖61.《自畫像》，倫敦，國家畫廊，林布蘭。

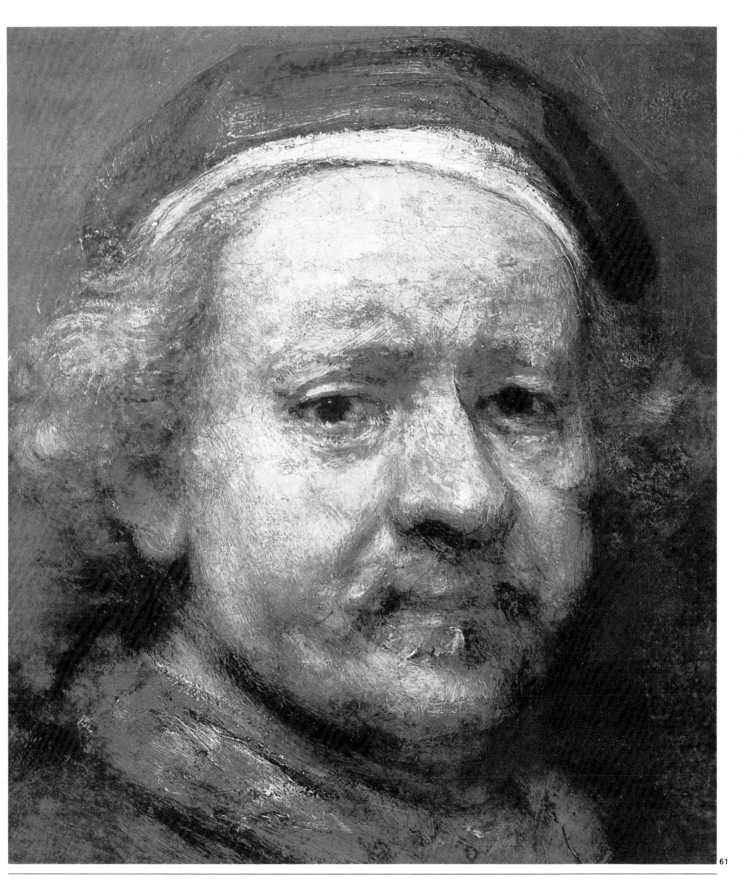

委拉斯蓋茲

「油畫藝術彷彿是他獨自創造出來的。」萊昂—保羅·法格(Léon-Paul Fargue)引用的這句話是出自一位作家兼評論家拉費里(Raffaelli)之口。法格談到委拉斯蓋茲時說:「他是前衛的,他預告著油畫的未來。在《煎蛋的老婦人》中我們看到早期范艾克的風格;在《宮女》中我們看到庫爾貝;而在《紡紗女》中我們看到德拉克洛瓦和竇加。」

唐·迪也果·洛德里蓋茲·德·西爾瓦·委拉斯蓋茲於 1599 年出生在塞維爾城,十二歲時,成為法蘭且斯可·巴契各 (Francisco Pacheco) 在塞維爾開辦的繪畫學校的學生。巴契各是位畫家,同時也是《繪畫藝術》(The Art of Painting) 這本書的作者。由於他與艾爾·葛雷柯熟識,使他獲得了第一手有關提香繪畫技巧的資料,所以成為委拉斯蓋茲稱職的好老師。

委拉斯蓋茲十八歲時,就已成為當時西班牙最優秀的油畫家之一。這一年,他畫了《禮拜聖主》(The Adoration of the Wise Kings),這是他早期作品中最重要的一幅。畫中除了卡拉瓦喬的風格外,我們還必須把重點放在他根據文藝復興時期形成的「黃金分割律」,精心布局而成的優美畫面結構。(請看旁邊方框內的介紹。)

《禮拜聖主》中所畫的聖母是巴契各教授的女兒,委拉斯蓋茲第二年娶她為妻。

委拉斯蓋茲二十歲以前的其他油畫作品有著名的《煎蛋的老婦人》、《純潔的觀念》、《塞維爾的水販》和《馬太和瑪麗家的基督》。這些畫使他揚名馬德里,以至於國王菲利甫四世召他進宮為國王畫肖像。委拉斯蓋茲第一次給國王畫肖像時二十三歲。菲利甫四世對他的工作非常滿意,因此封他為宮廷畫師,不久之後委拉斯蓋茲就在宮中擁有了自己的畫室和住所。這個任命使委拉斯蓋茲有機會接觸到,並深入地研究宮中的藏畫,其中包括許多法蘭德斯畫派、提香、魯本斯、林布蘭和其他畫家的重要作品。

委拉斯蓋茲認為最優秀、最重要的畫家是提香,他自己就曾說過喜歡提香更勝於喜歡拉斐爾。委拉斯蓋茲二十八歲時,魯本斯來到馬德里,並與這位西班牙畫家成為摯友。毫無疑問地,

他們就油畫的繪畫技巧和程序交換過意見。與魯本斯見面後的第二年,委拉斯蓋茲第一次旅行到義大利,並在1648年再訪義大利。第二次逗留在羅馬時,他畫了著名的肖像畫《教皇英諾森十世》(Pope Innocent X),以及他一生中唯一的一幅裸體畫《照鏡的維納斯》(The Venus in the Mirror)。回到西班牙後,他畫了自己最著名的油畫《宮女》(The Maids of Honor)。委拉斯蓋茲在他的繪畫中運用很多提香的繪畫技巧,因為提香是他最崇拜的人之一。

黃金分割律

在古羅馬奧古斯都時代,有個名叫維特魯維亞 (Vitruvius) 的名建築師制定了「黃金分割律」,該律指出:

「一個平面若能分為和諧且具美感相等的幾塊,則其中最小塊與最大塊的比例應等於最大塊與整個面積的比例。」

黃金分割的算術表達值等於1.618。要想得到理想的分割,只要應用下列公式:將畫布之寬乘以0.618,就可得到黃金分割的劃分點;對畫布的高重複此算法,就可以得到被認為是安置畫面主要元件的理想點。畫家委拉斯蓋茲在他的油畫《禮拜聖主》中,把聖嬰耶穌的頭正好設計在上述黃金分割點上。這幅畫的尺寸是200×125公分。200乘以0.618約為123,125乘以0.618得76。此兩點的垂線相交即得到畫面的黃金分割點。畫面的左側、右側、上方或下方都可以有黃金分割點。

圖62.《禮拜聖主》(局部),馬德里,普拉多美術館,委拉斯蓋茲。

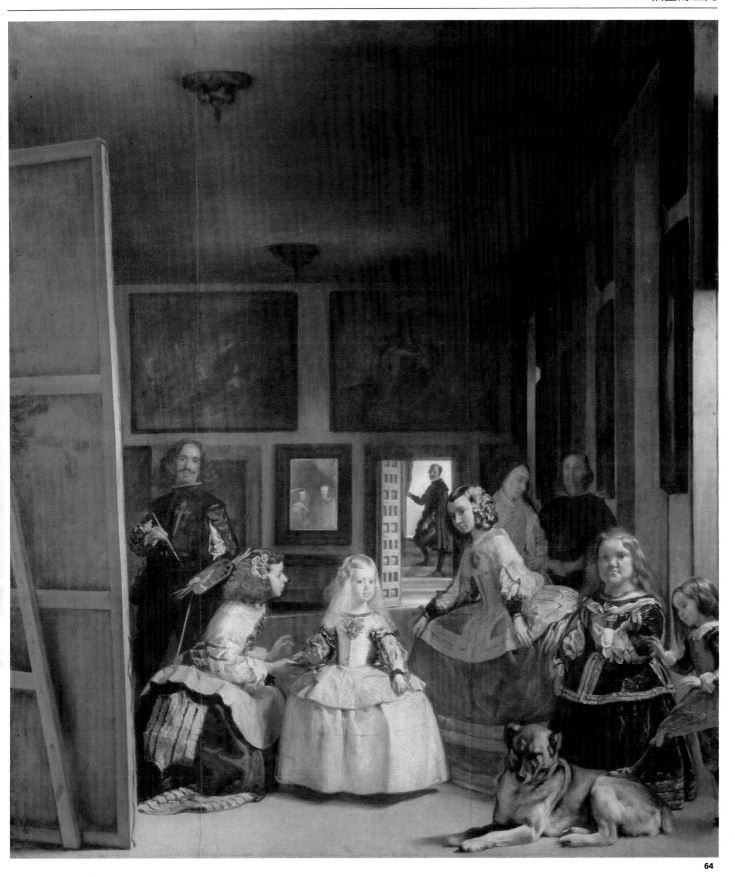

64

圖64.《宮女》，馬德里，普拉多美術館，委拉斯蓋茲。此畫被認為是委拉斯蓋茲最重要的一幅油畫，同時也是唯一讓我們看到畫家全身體貌的一幅畫。畫中那個手拿著調色板，眼睛看著我們的畫家就是委拉斯蓋茲本人。由一群侍女圍著的公主瑪格麗特(Margarita)是整幅畫面結構的中心。前景的一群人正看著國王與王后，他們的影像是從後景中的鏡中反射出來的。但我們仍然不知道委拉斯蓋茲是在給國王和王后畫肖像，還是在畫公主和侍女們。

在他的老師巴契各(Pacheco)的幫助下，加上後來又有魯本斯的鼓勵，委拉斯蓋茲獨自在宮中的工作坊中進行實驗，不過幾年的時間就發現了更直接作畫——不要這麼多的薄塗層——使用半厚塗法、或全厚塗法作畫的可能性。在調色板上調色，然後畫到畫面上，就像我們今天做的一樣。

根據我所收集的大量資料和文獻，我認為委拉斯蓋茲很可能一直都在粗畫布上作畫，而且他在這種畫布上先均勻地打一層威尼斯紅的底色，也就是提香在開始上油畫顏料之前打底的那種顏色。委拉斯蓋茲和提香一樣，不喜歡當時許多有名的畫家那樣，先畫好細緻的素描；而是跟隨提香，用畫筆挑上顏料，讓繪畫和素描同時進行。他先用半厚塗法塗遍整個畫面，做好提香提倡的「油畫畫底」，而且委拉斯蓋茲並不打算接著用法蘭德斯畫派畫家所用的傳統透明畫法和典型的三色法畫出亮光部位。他認為這種畫法已經過時，因此改用「直接」的畫法，但整個畫面在處理色彩的第一階段會先鋪上一層以灰色為主的色調，然後才在這層灰色調上著上最後的色彩。這種灰底色(Grisaille)的效果是提香所推行的光學灰色的進一步發揮。

另一方面，委拉斯蓋茲的厚塗法是運用提香和林布蘭的繪畫技巧結合魯本斯的繪畫技巧而成。委拉斯蓋茲的畫法使我們瞭解到，這位西班牙畫家已具有現代畫家的繪畫技藝。請注意，提香——委拉斯蓋茲的偶像——是第一位使用我所謂「厚透明法」(Thick glazes)，或用畫家專業術語稱為「乾擦法」來畫油畫的人。不過提香是適度的使用「乾擦法」，林布蘭則用「乾擦法」來塑造立體感，使用時非常果斷。別忘了提香和林布蘭這兩位畫家都用直接畫法，而直接畫法是相當於「乾擦法」的。在那同時，魯本斯在使用「乾擦法」時將此技法變得柔和，從而創造了半厚塗法。實際上，魯本斯所應用的半厚塗法，只不過是一系列「不太厚的透明畫法」而已。他把這些粉彩似的色層一層蓋一層，或幾層蓋在另一層上，以調和畫面上深淺不同的色彩。

委拉斯蓋茲知道如何看待這兩種技巧的優點和缺點，也知道如何把兩者結合起來。這是一種在相當程度上合乎邏輯的畫法。因此，西班牙的委拉斯蓋茲、法國的普桑和德·拉突爾、荷蘭的法蘭斯·哈爾斯和佛美爾、英國的雷諾茲和根茲巴羅等畫家都在當時不約而同地應用了這種畫法。

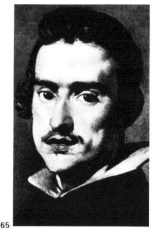

圖65.《宮女》的局部，馬德里，普拉多美術館，委拉斯蓋茲。

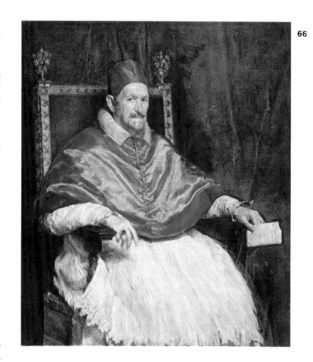

圖67.《宮女》局部，馬德里，普拉多美術館，委拉斯蓋茲。委拉斯蓋茲畫這幅畫運用了果斷的寬幅筆觸（請注意眼睛、鼻孔和嘴唇部位），配合著一種更適合於印象派大師所用的極為綜合的表現方式。注意用「色斑」畫頭髮的方法，這些色斑近看什麼也不是，但卻表現了髮飾或花朵。請看畫布的布紋、厚重的顏料，和筆觸的方向。

多麼令人羨慕的才華啊！

圖66和68.《教皇英諾森十世》，羅馬，多利亞畫廊(Rome, Doria Gallery)，委拉斯蓋茲。魯本斯和委拉斯蓋茲間的友誼促使後者兩次訪問羅馬，第一次在1629年，第二次在1648年。第二次到羅馬的旅行是非常值得的，因為他畫了畢生唯一的一幅裸體巨作《照鏡的維納斯》和肖像畫《教皇英諾森十世》，而後者更被認為是他一生創作的油畫中最傑出的一幅。創作這幅著名的肖像畫前，他為他的僕人帕瑞加(Pareja)畫了張畫像。畫中展示了人們常說的「斑痕」的技法，或者說，他用「簡潔的方法」塗「分散的色斑」，意思是說（照我們現在所能理解的）「像個印象派畫家」。委拉斯蓋茲具備了足夠的勇氣，用這種自由而鬆散的技法來畫教皇。注意教皇頭部的細節，可以看出這幅令人嘆為觀止的肖像畫，其不拘一格但卻獨具匠心的技藝。

委拉斯蓋茲畫得最好的肖像畫

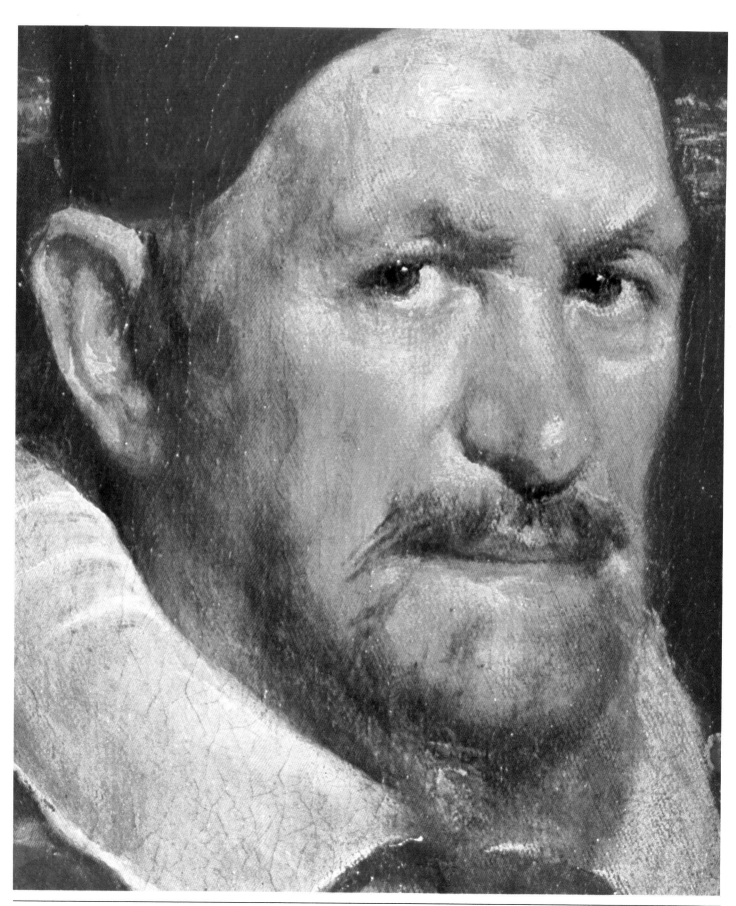

委拉斯蓋茲畫得最好的肖像畫

從委拉斯蓋茲到印象派畫家

從委拉斯蓋茲到十八世紀早期，在油畫的演變來說，沒有太值得一提的事，然而其中還是有些改變。例如，在洛可可時期，布雪和福拉哥納爾以及他們的追隨者提供一種裝飾與浮華的概念。當時，時興用植物油作繪畫媒介，也就是用松節油，而不是用稠的、慢乾油調入已混合好的顏料。這樣一來，顏料會乾得較快，並且形成無光澤的表面。這種做法現在也仍然被採用，而且還能保護油畫經久不壞。

十八世紀下半葉，歐洲出現了新古典主義的風潮。此運動的旗手是法國畫家查克─路易‧大衛(Jacques-Louis David)。大衛和他的畫派，及格羅和安格爾回返到魯本斯的 透明畫法結合半厚塗法的技法。而新古典主義畫家將此技法發揮到極致，達到了完美無缺的境界。他們畫成的油畫足以和范艾克及其追隨者的油畫相媲美。

安格爾所畫的肖像畫被哲學家奧特加‧加塞特比作蠟像館中的蠟像，這對此類造作的技法是個頗好的形容，也就是所謂的「古典主義」。浪漫主義畫派延續到十九世紀中葉。這時他們還把朱迪亞瀝青顏料和普魯士紅列入他們使用的顏料組中。這兩種顏色相當於今天的范戴克棕色，所不同的是它們乾得很慢。用這類顏色所畫的油畫剛開始時色彩是很明亮、鮮豔且對比強烈，但幾年後，這些畫就幾乎變成了黑色，顏料也會變質，完全無法修復。

幸運的是，接下來出現了畫面明亮，調色板多彩的印象派畫家。由於有馬內、莫內、畢沙羅、寶加、雷諾瓦、希斯里和塞尚這些畫家的作品，使得他們在1850和1870年間達到巔峰。

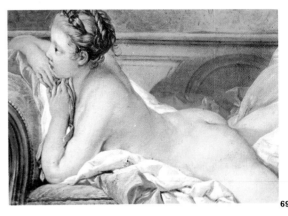

圖69.《休息的婦人》(Woman Resting)，慕尼黑畫廊，布雪。在法國的洛可可時期，畫油畫時用溶劑代替油脂是一種時尚。精煉的松節油就是其中之一，現今仍用它來調出「瘦的」油畫顏料。

69

70

圖70.《自畫像》，安特衛普，藝術館(Antwerp, Museum of Fine Arts)，安格爾。

圖71.《麥勒的肖像》(Portrait of Mile)，巴黎羅浮宮，安格爾。

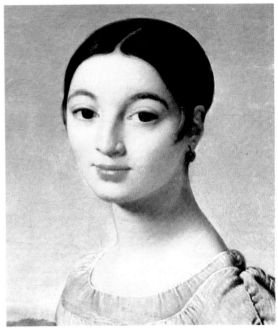

71

圖72.《拿破崙一世加冕圖》(The Consecration of Napoleon I)（局部），巴黎羅浮宮，查克─路易‧大衛。

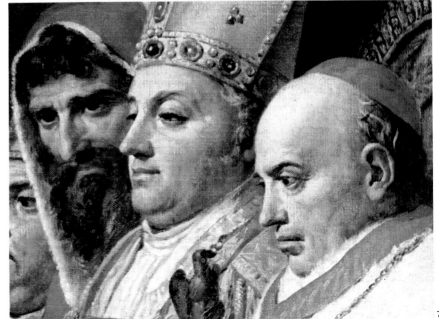

72

今日的油畫

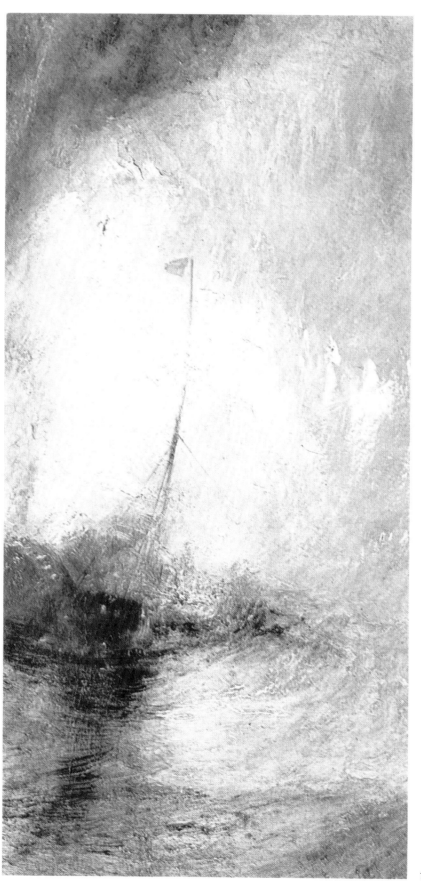

十八世紀七〇年代以前,油畫顏料都是由畫家自己,或畫家的助手們調配的,這些調製的配方我們以後再討論。十八世紀末期,已有製成的顏料裝在小皮囊中出售。但這些顏料的繪畫性能極不穩定,因為當時調製顏料全憑經驗,根本無法保證一種顏色(例如群青)始終具有相同的彩度、密度和持久性。在1850至1860年間,第一批裝在金屬軟管中的油畫顏料上市。至於顏料的品質,在廠商進行了大量的反覆試驗之後,終於生產出品質穩定的油畫顏料;而且,製造商還能提供範圍更廣的顏料,其光澤和鮮艷程度是古代畫家無法想像的。雷諾瓦晚年時曾說過:「管裝油畫顏料使我們能在開放的空間中作畫,也能面對自然的景觀作畫。」要是沒有這些軟管油畫顏料的話,無論是塞尚、莫內、希斯里,還是畢沙羅,都不可能出現;也決不可能出現那些新聞記者所說的「印象派」(Impressionism)。

廿世紀初以來,優質的繪畫材料,尤其是優質的油畫顏料,為畫家開闢了許多的可能性:其一是可以用任何基底作畫,從紙張到一堵磚牆;其二是可以用畫筆或畫刀直接沾上自軟管擠出的顏料作畫,可以用極其稀薄的顏料塗層,使畫布成為一種紋理,而不只是繪畫的基底等等。只要遵從某些規則,什麼事都能做到,也總能找到相應的材料。這些規則我們將在本書的各章節中討論。

圖73.《海上風暴》(Storm at Sea),倫敦,泰德畫廊,透納。在十九世紀開始時,透納早就像個印象派畫家般地畫油畫了。他的繪畫技法全然是個人風格,而且常用乾擦法。

圖74.《戴帽的自畫像》(Self-Portrait with a Cap),列寧格勒,俄米塔希博物館,塞尚。這幅幾乎與原畫同樣大小的複製品展示了塞尚的繪畫技法。這種自在、自信又全然自為的風格,超越了印象主義。

73

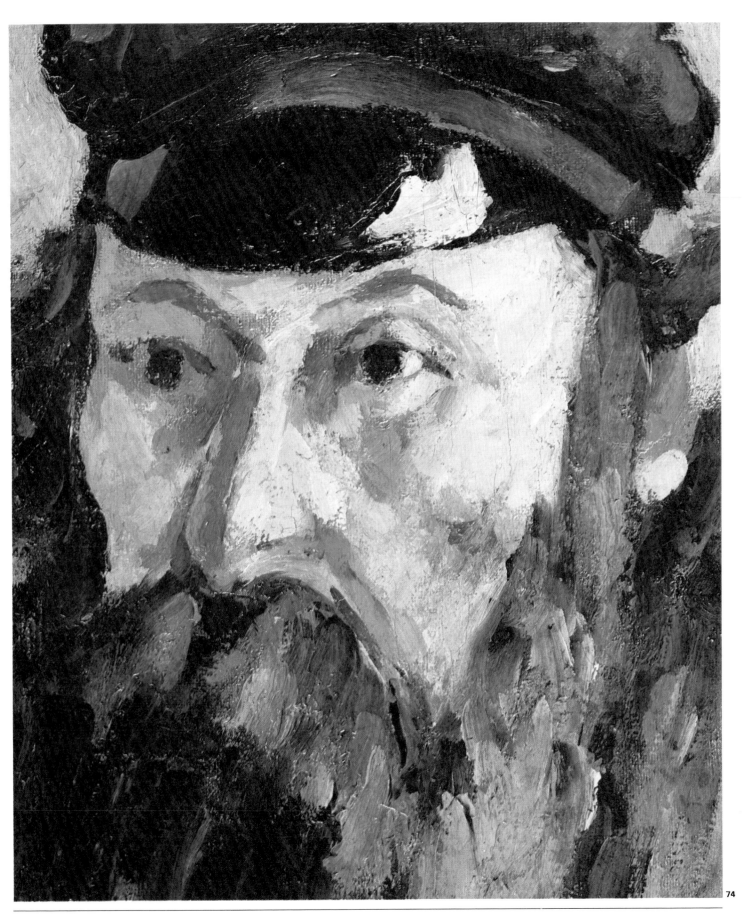

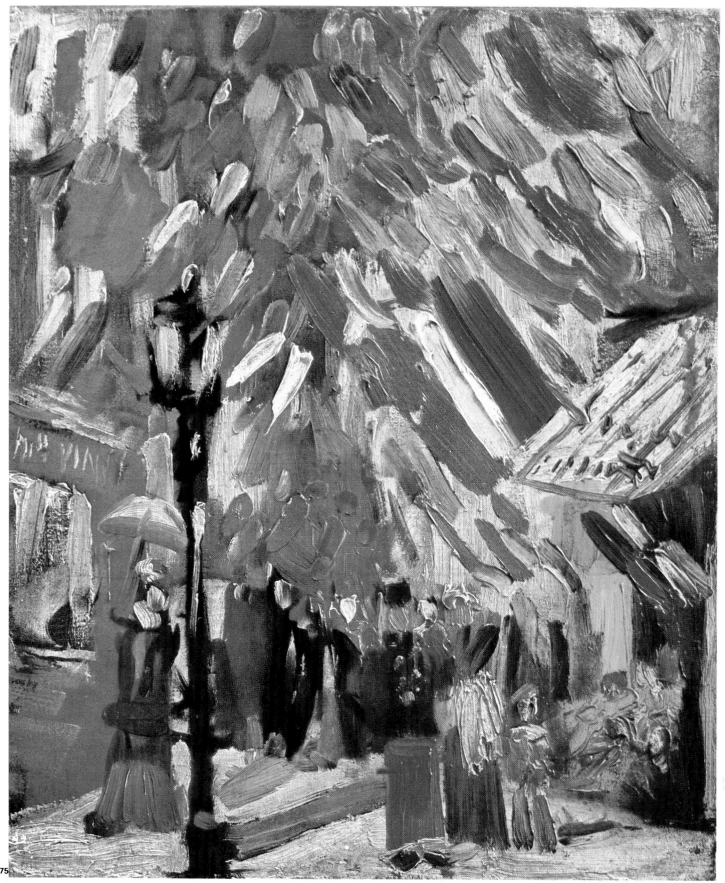

圖75.《巴黎的七月十四日》(14th of July in Paris)，文特土 (Winterthur)，雅格里·漢洛塞 (Jaggli Hahnloser) 收藏，梵谷。

在野獸主義達到頂峰之前，梵谷已研究出一種直接用從軟管中擠出來的顏料來厚塗的繪畫技法，只需一個下午就可完成好幾幅畫。

圖76.《畫家和他的畫室》，維也納，克澤寧畫廊，維梅爾。

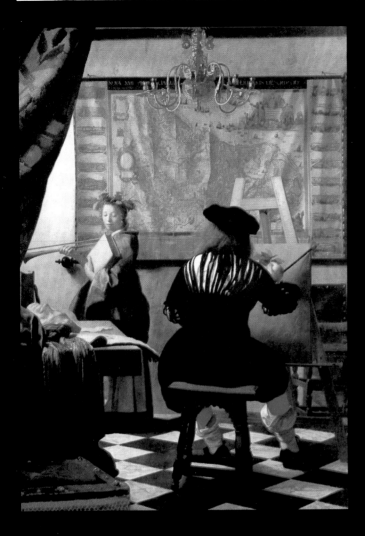

畫家的工作室

「你要有自己的工作室，在這兒沒有人會打擾你。這個工作室只有一個窗，靠近窗口處放上你的畫桌，就好像你要進行寫作似的。」

且尼諾‧且尼尼
(Cennino Cennini, 1390)

畫家工作室的歷史

你是否曾問過自己,十六和十七世紀的名家——魯本斯、林布蘭和委拉斯蓋茲的工作室是什麼樣子?

當然,他們全都在大房間內工作。這些大房間與其他工匠,如裁縫、木工、鍋爐製造工,所工作的大房間毫無區別。當時的畫室就是工作室。

委拉斯蓋茲的工作室約六公尺高、五公尺寬、十公尺長。委拉斯蓋茲的弟子,畫家璜·保提斯達·德爾·馬索(Juan Bautista del Mazo)畫過一幅油畫,畫名是《委拉斯蓋茲一家》(Velázquez's Family),場景就安排在大師的畫室裡(圖78)。 另一方面,我們知道油畫《紡紗女》(The Spinners)是委拉斯蓋茲在自己的畫室中畫的,雖然他對房間的結構作了些許更動,特別是後景中的壁凹之處畫家用更風格化的方法處理。還有油畫《宮女》,也是委拉斯蓋茲在自己的畫室裡完成的,他把人物全安排在前景中,採用的光線也和《紡紗女》及《委拉斯蓋茲一家》兩幅油畫完全一樣。當時,在作為畫室的大房間的隔壁,總有一間較小的房間。小房間裡除了研磨顏料的工作臺外,還有流動的水和爐子;不僅有各種工具,還有許多小袋色料、油脂、樹脂和溶劑,以及盛放著已調製好的油畫顏料的小容器。這些東西都分放在架子上或櫥內,整個小房間就像個廚房一樣。按照且尼尼的說法,委拉斯蓋茲的學徒們在這個廚房內要花六年時間來「研磨顏料、煮膠和調混石膏」。這種畫室裡的廚房一直到大約五十年前還存在,甚至直到現在,當我們看到一幅經過相當不同的處理,具有特殊質感的油畫時,我們會聽到類似的評論說:「這幅畫的廚房工夫可不少。」(There is a lot of kitchen work here.)

十九世紀末時,著名畫家的畫室變成了小型展覽館和接待參觀者的沙龍。畫家的工具只是附屬品,最重要的反而是有裝飾作用的古色古香的家具、掛毯、銅器、東方掛簾和織品。畫家傑羅姆(Gerome)在巴黎的紅磨坊(Moulin Rouge)前租了一座豪華小宅第,其中有許多豪華沙龍,和佈滿藝術品與東方古董雕刻、繪畫

的工作室;於是這種宅第就變成一種畫家用來舉行招待會,同時也出售油畫的展覽館。起初是寫實主義畫家,後來是印象派畫家,開始利用傑羅姆式的畫室展覽館中的大廳或畫廊作畫展,從而建立一個我們現在認為過大的工作室。圖79 和圖80 中複製的兩幅油畫展示了十九世紀末和二十世紀初庫爾貝的畫室和巴吉爾的畫室內部的情形。

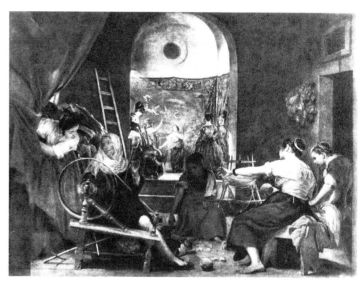

圖77.《紡紗女》,馬德里,普拉多美術館,委拉斯蓋茲。

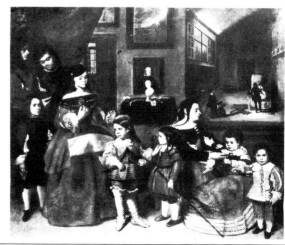

圖78.《委拉斯蓋茲一家》,維也納,藝術史博物館,德爾·馬索。這幅畫的歷史價值並不在於可以看見委拉斯蓋茲的全家人,而是在於這家人所處的背景是畫家的畫室。在後景中可以看到委拉斯蓋茲本人正在作畫。請注意這間房間與《紡紗女》畫中房間的相似處。

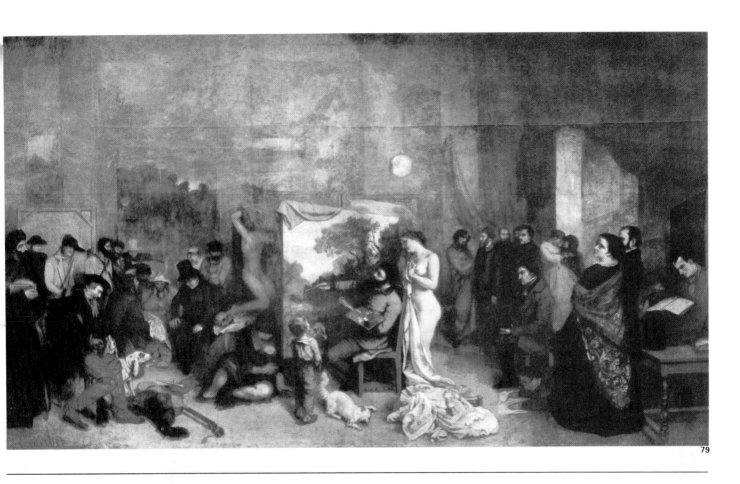

79

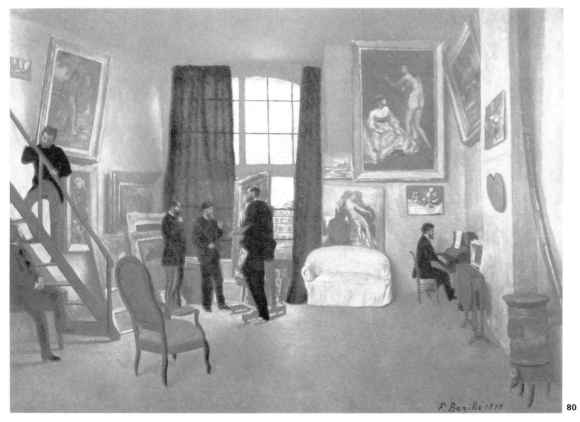

圖79.《畫家的畫室》
(*The Painter's Studio*)，
巴黎羅浮宮，庫爾貝。
這幅油畫展示了庫爾貝
的畫室。畫中畫家在畫
實際上還是光禿禿的四
壁。庫爾貝想介紹他的
畫室、他的模特兒們，
以及在畫這四堵牆時和
他共同工作的人們。

圖80.《巴吉爾的工作
室》(*Bazille's Work-
shop*)，巴黎羅浮宮，巴
吉爾。這是間十九世紀
末期非常典型的畫室，
畫室內有一架鋼琴、很
寬的窗、控制光線用的
黑色窗簾、爐子和一個
可以過夜的閣樓（位於
圖中樓梯的上面）。

80

當代畫家的工作室

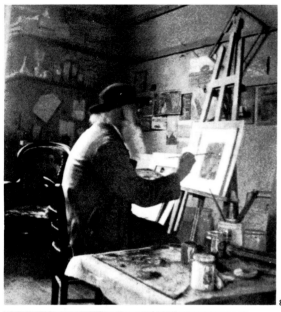

圖81. 畢沙羅畫室的一角，圖中畢沙羅正在作畫。這種畫架目前還在生產，在美術學校裡這種畫架很普遍。

圖82. 此畫面是塞尚在埃克森省畫室的一部分。在這裡我們看到了一種適合畫大幅油畫的畫架，但令人感到非常奇怪的是，塞尚沒有在他畫室的牆上掛畫。

圖83. 《藍室》，華盛頓特區(Washington, D.C.)，菲利蒲斯(Phillips)收藏，畢卡索。在這幅油畫中，畢卡索重現了他在巴黎克利奇林蔭大道的臥室兼畫室的原貌。

1890年左右，卡米勒·畢沙羅(Camille Pissarro)和保羅·塞尚(Paul Cézanne)同住在鄉間，他們的畫室就設在他們鄉間屋子的一樓，有一個或兩個普通的窗，牆上掛著畫。雖是一間普通的房間，但對古老的鄉間房屋而言算得上是頗為寬敞。

1901年巴布羅·畢卡索第一次旅居巴黎，住在克利奇(Clichy)林蔭大道的一個不超過4×5公尺大小的房間裡，畢卡索就在這間房間裡生活和工作。他把這間屋子布置成畫室，這一點經由《藍室》(The Blue Room)這幅油畫中翔實地描繪他的房間而得到證實(圖83)。畢卡索回到西班牙後，於1904年又重返巴黎。在他動身前一個月，他的朋友雕刻家帕卡·杜留(Paca Durio)寫了一封信給他，主動把他自己在巴黎位於蒙馬特(Montmartre)側，亞維儂(Ravignan)大道13號〔現在是埃米爾·古德歐(Emile Goudeau)廣場〕的畫室留給畢卡索用。杜留對他說：「房子簡陋、便宜，但環境優美。」畢卡索的新畫室是座搖搖欲墜的老舊木造建築。每當大風大雨時，畢卡索總是哈哈大笑著說，這間房子像「遊艇那樣搖晃」。詩人馬可斯·雅可布(Max Jacob)稱它為「洗衣船」(Bateau-lavoir)，因為這讓他想起停泊在塞納河上的木遊艇；而這個聞名的「洗衣船」想必很大，因為我們知道經常在這裡聚會的人往往多達十五人。綜合以上的情況我們可以推論，畫室的規模和地理位置對畫家的創作和繪畫並不具有決定性的影響力，但就其位置、空間、光線和繪畫工具等條件而言，還是有其最低標準。下面我們就開始談談確切的畫室最小面積：

> 畫室的最小面積
> 約為4×3.5公尺即可，
> 但能再大些更好。

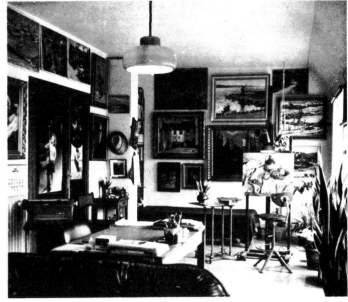

85

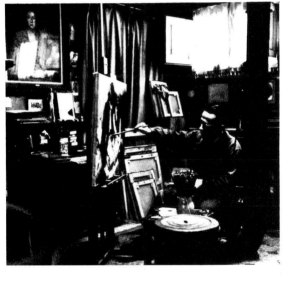

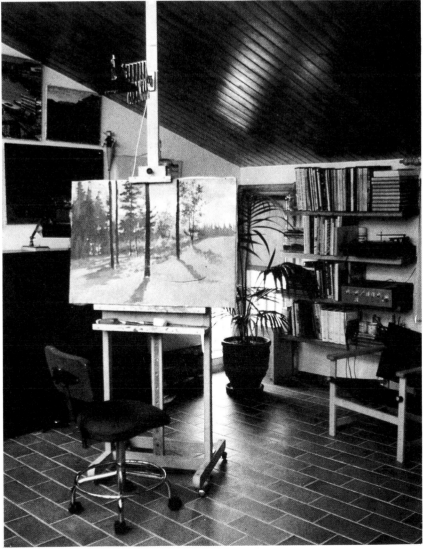

圖84和85. 畫家在城市公寓裡的畫室。這是一個面積為9×3.5公尺的房間,一半用來作畫,另一半用來看書、聽音樂,以及和朋友們聊天。這正是我們現代可以達到的標準。

圖86. 這是法蘭契斯可·塞拉(Francesc Serra)的畫室,圖中畫家正在作畫。此畫室是巴塞隆納舊區一座七層樓房的閣樓,面積為4×5公尺,由位於上方的三扇窗採光。

圖87. 我在鄉間住宅畫室的一角。面積6×5公尺,有個離地面1.7公尺的觀景窗(參看圖88)。

87

畫室的採光

有一次，我在法蘭契斯可‧塞拉的畫室看他畫人像。我注意到光線來自於離地面約 2 公尺的觀景窗，其性質和方向我們稱之為聚光側。然後我想起了委拉斯蓋茲，和他那間一側牆上部有個敞開的觀景窗的畫室，並且想到建造具有這種自然光照明的現代畫室的可能性。我現在這間畫室就屬這種，工作效果很好，見圖88。這種光線是漫射的，一般來說可以得到很適當的明暗對比，尤其是在畫人體和肖像畫時。光線的方向和上述的漫射性可以消除反光，或是強光。整體而言，塗過清漆的斜木屋頂（暖色）會消除白牆（冷色傾向）所反射的強光，並且平衡整個房間的光色和光的強度。

大多數畫家在白天用自然光作畫，但這並不是說不能用人造光源繪畫。許多職業畫家往往同時畫兩張畫，一張在上午利用白天的自然光畫；另一張在傍晚，或夜間，用一盞或幾盞燈畫。要在自然光下作畫，畫室至少應有一個大窗子，讓日光能從前側或從邊側照射對象。若用人造光線繪畫，就需要兩盞燈。一盞照亮對象，另一盞照亮你正在畫的畫面；當然，如果再有一盞燈作為室內的總照明也是個不錯的主意。

照亮對象，不管是人體，還是靜物，我們只需將一盞100瓦的電燈放在一個很大的白色反射屏前，以避免聚焦或定向光線的效果，及可能產生的過強對比。畫靜物或肖像時，燈應放在離對象 1 公尺遠處。照明畫面應用裝在畫架上100瓦的彎頸燈，或伸縮臂燈（參看圖95），從上向下照射。為了避免對象和畫面燈光之間的不平衡，使用兩盞強度一樣的燈是很重要的。最後，輔助燈要裝得很高，最好靠近屋頂，而且至少要100瓦才夠（這取決於房間的大小）。

圖88. 光線透過離地1.7公尺的觀景窗從上面照下來。

圖89和90. 人造光源會引起反射（圖89）。這種反射光可以用傾斜畫布和斜著畫，或垂直畫的辦法來消除（圖90）。

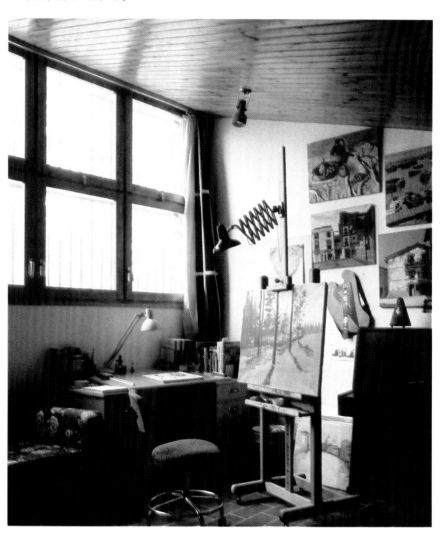

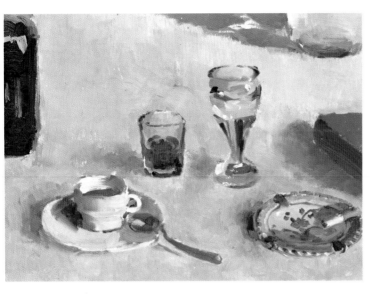

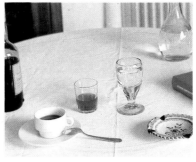

圖91. 照明的自然光來自寬窗。從照片中可以看出陰影相當柔和，沒有輪廓分明的界線。光色發灰，或甚至略帶藍色。

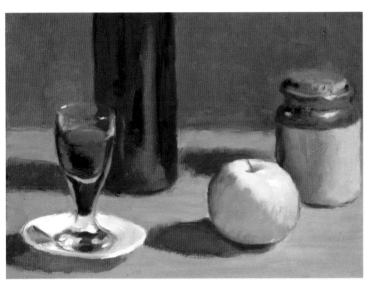

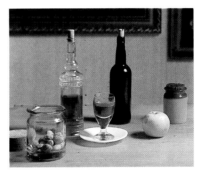

圖92. 來自100瓦檯燈的人造光。對比強烈，陰影輪廓分明，界線清晰，而且顏色較深。若用鎢絲燈光色則會略黃。但這點影響不大，因為繪畫時，你只要把它調整一下，或是刻意地強調它即可。

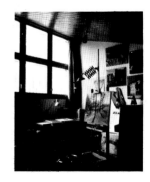

圖93. 此畫稿是我在圖88的那間畫室內完成的。正如你們看到的，那兒光源很高，可以提供柔和的照明。為了加強對比，只需要拉上窗簾，剩下一盞小燈所提供的較直接的光源即可。

畫室的擺設和照明

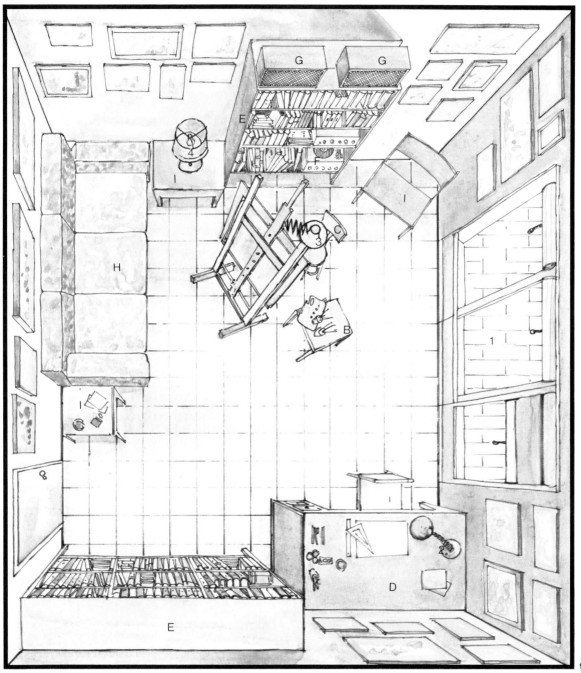

圖94. 這間畫室4公尺長，3.5公尺寬。家具均按比例繪製，包括了使工作舒適所需的一切。

照明：
1. 窗
2. 檯燈
3. 畫架上的伸縮燈
4. 為獲得特定效果的額外燈具
5. 總照明燈（掛在天花板上，未標出）

家具和工具：
A. 畫家的畫架
B. 放顏料和調色板用的小桌
C. 凳子
D. 輔助用長方形桌子
E. 書架
F. 立體聲音響設備
G. 擴音器
H. 兩用長沙發
I. 輔助桌、椅和扶手椅

94

這是一張畫室的俯視草圖，圖中展示了家具和工具，光源及它們的位置。注意，除了繪畫設備和工具外，還有其他的家具如一張兩用長沙發、兩個放有音樂設備的書架、和一張可以用來放靜物，也可以用來寫作、畫素描、草圖和構想的桌子。光源的分布位置根據使用需要而定，而掛在天花板上的總照明燈，圖中並未標出。

畫室面積
4公尺長，3.5公尺寬
這是畫室的最小尺寸

畫家的設備

畫油畫必需的家具和工具只限於一個畫架、一個坐凳和一張放顏料管、破布、油脂和松節油瓶、畫筆筒的小桌（見圖95）。

下面的幾頁，將會較完整地討論關於室外和室內使用的幾種主要畫架。小桌和為畫家設計的其他設備在繪畫用品店均有售。圖96所示的那件配備下面裝有輪子，便於在室內移動。

如果你要找替代品，則任何一張普通桌子都可以。不久前，我在一張舊打字桌底下加了一只抽屜後就改作此用（圖97）。 另一方面，我推薦買一個圖98的摺疊架，它可以用來存放已畫完的圖畫紙。

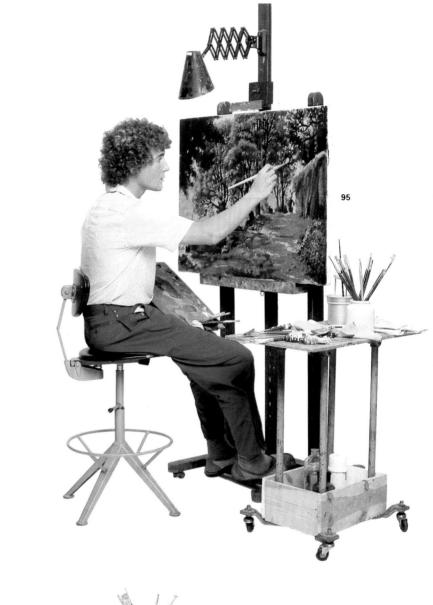

95

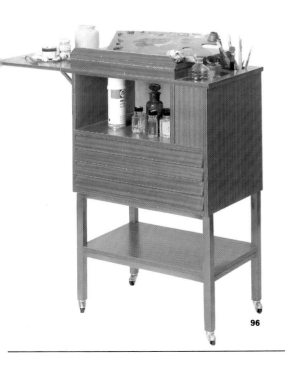

96

97

98

輔助設備

有些人是站著畫油畫的，但一般來說，大多數畫家都是半坐著作畫；換句話說是坐在比普通椅子高些的椅子上，因為如此半坐著就可以隨時不費勁地站起來。這種椅子通常有兩種類型。一種是裝有輪子，有個略可活動的椅背及可升降的坐墊，椅下還有可以擱腳的圓檔（圖99）；另一種是有三隻腳並可調整座位高度的木凳，如圖100所示。

畫室內的桌子應是可以用來寫作、打稿和畫素描的地方。我推薦圖101中的樣式。在兩個獨立的有抽屜的櫃子上，放一塊傾斜的桌面，不去固定它，以便可以隨意拆裝。

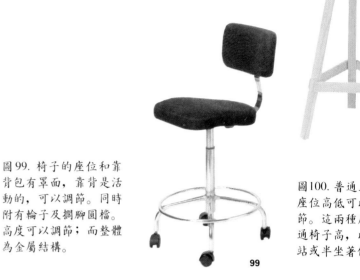

圖99. 椅子的座位和靠背包有罩面，靠背是活動的，可以調節。同時附有輪子及擱腳圓檔。高度可以調節；而整體為金屬結構。

圖100.普通三腳木凳，座位高低可以用螺桿調節。這兩種座椅都比普通椅子高，以便可以半站或半坐著作畫。

圖101和102. 專門設計用來畫素描、構思及進行設計等用途的畫室桌，是由兩個各有四只抽屜的組櫃和一個斜桌面組成。如圖102所示，桌面獨立於組櫃之外，可以拆裝以便增加桌子的高度。

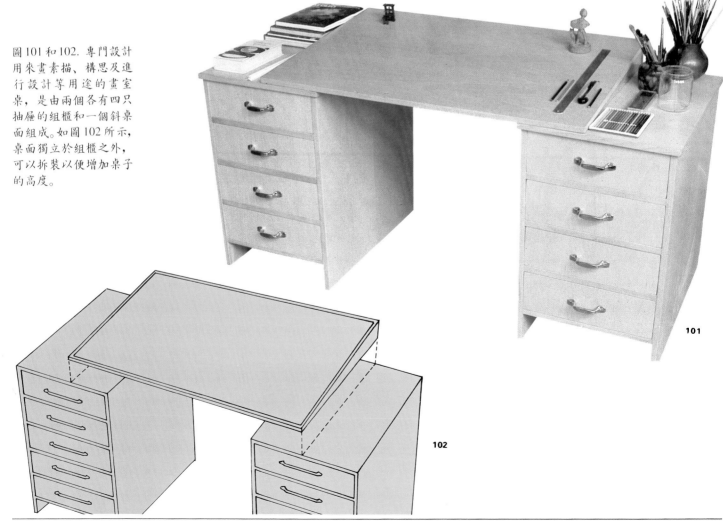

材料和工具

「畫家們過去從未擁有如此多樣、且經過試驗證明為十分可靠的工具來表達他們的想法。」

莫里斯・布塞特
(Maurice Busset, 1927)

畫架

油畫用的畫架有兩種：露天用的室外畫架和畫室用的室內畫架。

室外畫架基本上是個木製三腳架，為攜帶方便，通常設計成摺疊式。這種畫架必須符合下列條件：一要輕便、堅固，高度應適於想站著畫時，就能站著畫；二要可以調節持畫的高度；三要能在上端緊緊持住畫面。這種畫架的標準式樣見圖103。

職業畫家常用的室外畫架之一是畫架箱（圖104和105）。 其最重要的特性可歸納如下：允許畫家根據需要來傾斜畫面；畫家可畫幾種尺寸不同的風景畫，從1號風景畫尺寸到30號風景畫（92×65公分）皆可；可摺疊架腿來升降畫面；可使儲放顏料管和顏料的抽屜半開，以構成穩固的平臺置放調色板。最後（請看圖106至109），這裡有好幾種不同式樣的室內畫架，但都有帶齒條的托架，能使畫面隨意升降。

圖103.露天用的室外三腳畫架。傳統的樣式沿用至今，護持調色板用的兩個支臂可以摺疊。

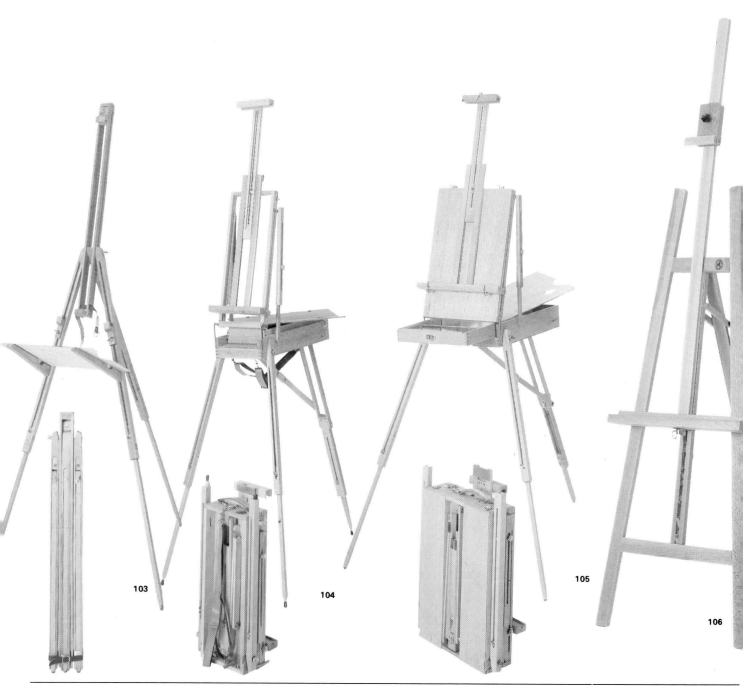

103

104

105

106

圖104. 室外畫架箱。最新型的式樣比過去的式樣更窄、更輕、更便利。這種畫架箱擁有和圖105中古典式畫架箱同樣的優點。

圖105. 摺疊式室外畫架箱。這是四十多年前設計的傳統式樣，摺起來是一個不比小衣箱大的箱子。內可放一塊畫布（若尺寸不太大）、畫筆、顏料管、溶劑、畫刀、炭條、破布等。

圖106. 用了幾百年的古典式室內畫架。

圖107. 室內畫架，性能類似前一畫架。

圖108和109. 帶輪子的古典室內畫架，堅固、平穩，可以畫大畫布，附有放畫筆、顏料管、畫刀等的托盤架。圖108中的式樣帶有調節裝置，使畫家可以向前傾斜畫布，讓作畫時更舒適，同時還可以消除反光。

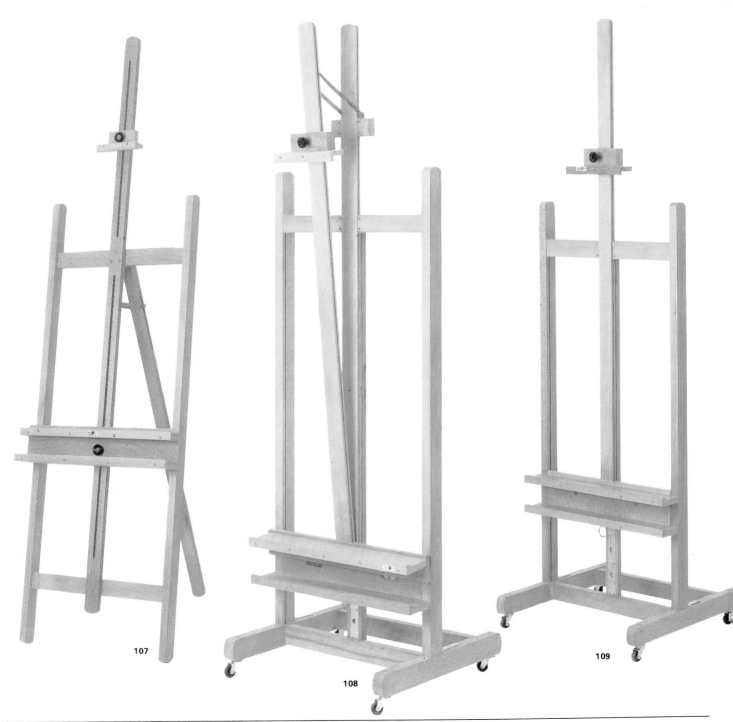

調色板

第一位點描派畫家保羅・希涅克(Paul Signac)對他的朋友兼良師喬治・秀拉(Georges Seurat)的工作情況是這樣描述的:「他領悟對比、辨識反光、將顏料管當作調色板就畫了起來。」

熱內維埃夫・拉波特(Genevieve Laporte)問畢卡索:「你不用調色板嗎?」畢卡索回答說:「不,不用。就像你看到的,我的調色板是一張報紙。當紙上沾滿顏料時,我就拿開扔掉。但有時覺得丟掉實在可惜,因為我的『調色板』看起來就像一幅不錯的作品。」

馬諦斯則用盤子做調色板。現在美術社裡可以買到紙做的調色板,畢卡索沒能看見或使用這種調色板,真是一件憾事!一疊厚紙做成調色板的樣子,不管什麼時候,只要你想用乾淨調色板時,只要撕去用過的那一頁就行了。

當然,紙質調色板並非適用於每個人。通常繪畫時用的調色板是長方形或橢圓形的木製調色板。多年來調色板的形狀完全取決於個人的喜好。如果出於好奇,你可翻回去看看圖79,圖中可以看到,庫爾貝早在一百多年前就用長方形調色板作畫了。而和他同時期的巴吉爾(圖80),卻掛了個橢圓形的調色板在他畫室的牆上。當今出售的調色板卻是長方形的比橢圓形的多,但我敢說,這決不是因為它們之間哪種形狀的優點或缺點比另一形狀多,而只是因為長方形製造起來比橢圓形容易些。

現在還有塑膠調色板,只要想到這種調色板易於清洗,你就不該看輕它們。繪畫時用長方形還是橢圓形的調色板對我來說都無所謂,但一定要是木頭做的。

圖110、111和112. 通常調色板為長方形或橢圓形。最下面白色的那塊是塑膠製的。我相信,目前長方形調色板用得比橢圓形的多,也許是因為顏料盒內總是配備長方形調色板;這有助於形成習慣。不管用那種,從技術的觀點來看是毫無區別的,那只不過是使用習慣的問題。但我自己則用木製的調色板。

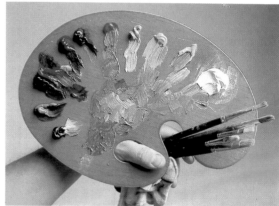

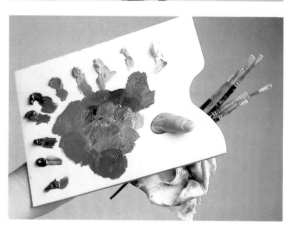

圖113. 盛放作畫時需用的亞麻仁油和松節油的小罐,或叫稀釋油罐。如圖所示,它們通常可用彈簧夾附在調色板的邊上(見圖110)。

畫箱

在室外畫鄉村風景、城市風光和海景時，畫家裝備中非常重要的一部分就是油畫畫箱。在畫室內，也可以把畫箱作為繪畫的輔助用品，用來置放畫筆、顏料管和破布。

如圖115和116所示是最普通、大家最熟悉的畫箱樣式，它最大的優點就是可以隨身攜帶未洗淨的調色板，讓繪畫結束時剩下的顏料留在調色板上。由於有活動的帶槽木條，所以用夾子就能同時攜帶有濕顏料的調色板和剛畫好的5號畫布，而不必擔心會弄髒畫面。這些木條的位置和計算好斜度的盒蓋使我們沒有畫架也能作畫。

圖114中的樣式全用塑膠製成，你可以把顏料管、稀釋油罐、油瓶、甚至畫筆全放進去，但

圖115. 木製畫箱尺寸較小，但結構堅固、外形美觀、功能齊全。

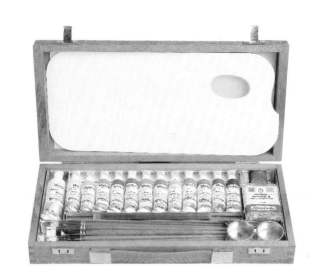

圖116. 古典式木製畫箱，內有金屬格，可以放入室外繪畫時所需的一切。盒蓋上，有導槽的木條允許你帶一塊顏料還是濕的、且包著畫布的5號紙板，因為帶槽木條可以把濕畫面與調色板及盒蓋隔開。

115

114

圖114. 塑膠製畫箱內部是用壓模成形，可以整齊地放入顏料管、畫筆和溶劑。

116

我個人認為圖115中的樣式更好、更實用。它是用上等木料製成，而且製作精美。雖然這種畫箱尺寸較小，只有34公分長×16.5公分寬和5公分深，但功能卻很齊全。

畫布、紙板和其他基底

畫油畫的最佳畫布是用亞麻或棉花製成的。也有人畫在大麻布上，但這是極例外的狀況。亞麻畫布無疑是最好的，我們可以根據其硬挺的特質及其特有的暗灰褐色澤加以辨認。棉布摸起來較軟，色澤淡灰。有些廠商會把棉布染色，使其看起來像亞麻布。

在這些不同種類的畫布中，畫家可以選擇打底程度不同的細紋、中紋和粗紋畫布。打底是在各種不同材質的基底如木板、紙板或任何其他繪畫表面上，塗一層兔皮膠或木工膠與石膏(西班牙白)和氧化鋅的混合物，使它能更好地吸附顏料和有利於油畫的長期保存。用此配方打的底為白色，但只要加些灰色粉或赭色粉就可做成帶色底層，就像魯本斯(灰色)或提香和委拉斯蓋茲(威尼斯紅)過去做的那樣。

給畫布或其他繪畫表面打底時也可用壓克力顏料，或用為此而特製的顏料，例如用牛頓公司出產的「打底白」。

你可以買已固定在畫框上或是論尺出售的畫布，畫布卷寬有0.7至2公尺不等。木製畫框四角有小木楔，讓你能繃緊或放鬆畫布。舊式的木板現在已換成三夾板或木屑板，因為它們平整、輕巧又堅固。你可以在三夾板上塗一層稀薄的木工膠。畫速寫素描、小色彩稿和小張油畫時，通常使用打過底、表面光滑、白色無光澤的紙板。和木板一樣，畫家用的紙板可以自己製備，但要在兩面都打上底，以免受潮時變形。

還有一種包了畫布的紙板，它不需要進一步加工製備。但值得注意的是，打稿和畫小張速寫素描時用優質繪圖紙(坎森牌紙——Canson,卡波羅牌紙——Cabollo,斯科勒牌紙——Schoeller等)效果極佳。

油畫打底

由於繪畫用品店有出售各種製備精良、尺寸規格齊全且質料等級俱備的畫布和畫框、紙板和木板，因此若還要自己備製畫布似乎就有點荒謬可笑了。自己做畫框、裝配畫框，不僅浪費寶貴的時間，而且還要冒不必要的風險。但為了不讓有人說我們忽略這個問題，也為了萬一有一天，你不得不自己製備畫框的情況下，下面就介紹一種打底的配方以及使用此方法的說明：

上膠
用料：70公克木工膠(科隆膠或兔皮膠)和1公升水。
把膠放在水中，浸泡24小時，使膠浸軟脹大。然後隔水加熱，趁熱用刷子把膠刷在基底上。通常要刷三至四遍，但一定要等前一次塗的膠乾燥後，才可以再塗下一層。

打底
用料：一份天然石膏或白堊(西班牙白)。
一份鋅白。
二份水。
一份微溫的膠水。
先攪混石膏、鋅白和水，直至糊狀但仍可流動為止。隔水加熱，並加入膠水。趁熱在基底上塗三層，每次改變塗的方向。同樣要等前一層乾燥後才可以塗下一層。

117

圖117. 給基底打底。用每公升水中含70公克兔皮膠的膠水，趁熱塗在基底上，塗個三至四次。

118

圖118. 將一份石膏(西班牙白)與另一份氧化鋅混合。加入一至三份水和一份微溫的膠水。

119

圖119. 隔水加熱上述混合物。

120

圖120. 最後趁熱用刷子或抹刀將此混合膏塗在基底上。要塗三次，同時每次改變塗抹方向。

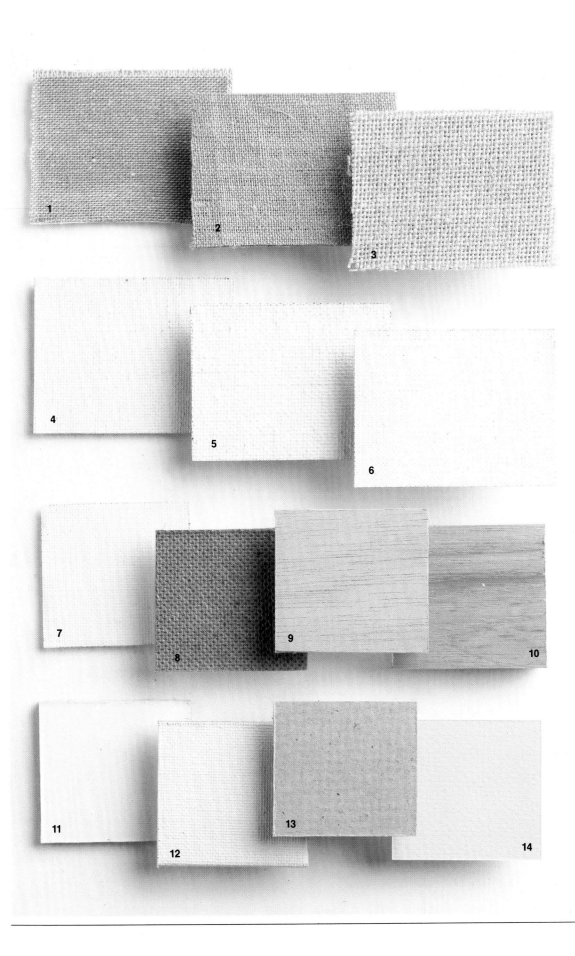

圖121. 油畫的基底：1.
棉布樣品，可以根據織
紋的平整度識別。2. 亞
麻布，顏色比棉布深，
織紋較粗，是油畫的最
佳基底。一家歐洲製造
商，比利時的一家極有
聲譽且歷史悠久的克拉
森斯(Classens)公司能保
證他們這種布料的品質。
3. 黃麻布或黑森麻布
(Saccking or Hessian)，
有少數幾位畫家用這種
畫布。但由於其粗糙的
織紋所帶來的困難，用
這種畫布的畫家越來越
少了。4. 非常普通的一
種打過底的棉。5. 打
過底的、標準的亞麻布。
6. 克拉森斯牌的亞麻
布。有各種厚度、織紋
疏密度不同的亞麻油畫
畫布，而以織紋最緊的
那種品質最佳。7. 外包
畫布的紙板。8. 泰布萊
克斯(Tablex)型木畫板
的背面。9. 夾板。10. 橡
木畫板（也可以是其他
木料）。11. 打白色底的
紙板或木板。12. 壓克力
顏料打底外包畫布的紙
板。13. 灰色厚紙板(可以
塗一層膠或用大蒜莖擦
過)。14. 坎森(Canson)牌
彩色畫圖紙。

國際畫框尺寸

裝有畫布的畫框及硬紙板和木板是根據尺寸大小分類的。數字表示畫面尺寸，而不同的題材需用不同的大小；題材分人像畫——用F表示，風景畫——用L表示，海景畫——用S表示。人像畫畫框的比例尺寸比風景畫的比例尺寸更趨近正方形，而海景畫框則趨向長方形（參看圖122、123和124）。但須注意，畫家實際作畫時並不固守這種規則。有人用人像畫框畫風景，或反之；更有甚者，現在有些畫家總是用「特殊」尺寸的畫框作畫。

不管怎樣，畫框還是有個國際尺寸表，所有的廠商都遵照此表生產其裝有畫布的畫框。畫家可以從表中選好尺寸，然後到美術用品店去購買。

國際畫框尺寸表大約是在一百三十年前由最早生產畫布的其中一家廠商所制定的，十九世紀中葉以來，許多油畫的尺寸就已經與表中的尺寸一致。但當時（現在也是）有些畫家不用標準尺寸而以訂做的畫框來作畫，據他們自己的說法，他們所採用的特殊尺寸是為配合繪畫主題而特別設計的框架。這裡你們可以看到莫迪

標號	人像	風景	海景
	國際畫框尺寸表		單位：公分
1	22/16	22×14	22×12
2	22/19	24×16	24×14
3	27/22	27×19	27×16
4	33/24	33×22	33×19
5	35/27	35×24	35×22
6	41/33	41×27	41×24
8	46/38	46×33	46×27
10	55/46	55×38	55×33
12	61/50	61×46	61×38
15	65/54	65×50	65×46
20	73/60	73×54	73×50
25	81/65	81×60	81×54
30	92/73	92×65	92×60
40	100/81	100×81	100×65
50	116/89	116×81	116×73
60	130/97	130×89	130×81
80	146/114	146×97	146×90
100	162/130	162×114	162×97
120	195/130	195×114	195×97

F

122

L

S

123

124

里亞尼、畢卡索和寶加畫的幾幅油畫，尺寸都沒有按照規範。因此，記住，沒有什麼能強制你們用預先製好尺寸的畫框作畫，雖然在百分之九十的情況下人們都用它們。

125

圖125. 這是繃在木製畫框上的一塊畫布。注意畫框上的指示標誌"12F"，意指12號人像畫布。

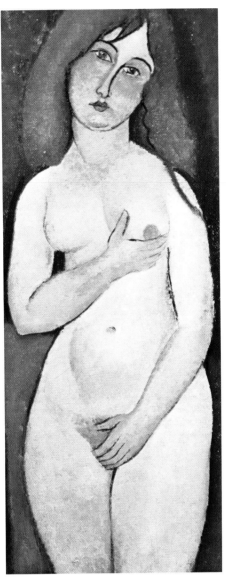

126

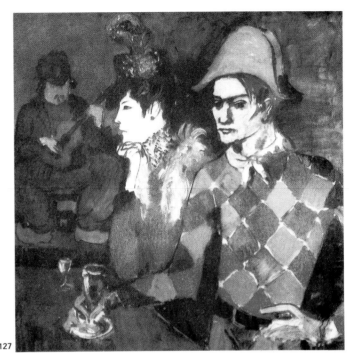

127

圖126.《維納斯》,巴黎,私人收藏,阿美迪歐‧莫迪里亞尼。莫迪里亞尼的這幅裸體像的畫布尺寸是160×60公分。這種特別尺寸與國際畫框尺寸毫不相干。

圖127.《在伶俐之兔酒吧》(《丑角和酒杯》)(*In the Lapin Agile (The Harlequin with the Glass)*),紐約,曼哈塞特,安南伯格(Annenberg)收藏,畢卡索。畫高99公分,寬103公分,實際上像是正方形,也與國際畫框尺寸不符。

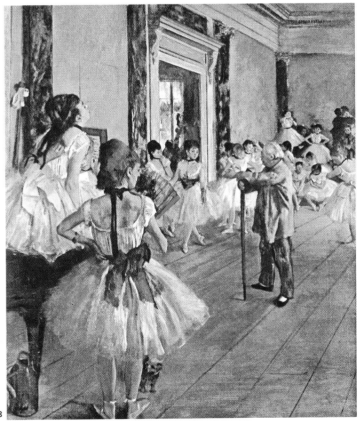

128

圖128.《舞蹈課》(*The Dancing Class*),巴黎羅浮宮,葉德加爾‧竇加。這幅畫的尺寸看起來似乎與人像畫布的比例尺寸一致,但事實並非如此。竇加使用的畫框尺寸是85×75公分,也是特殊尺寸。

如何製作內框與釘畫布

我現在再重複一遍，買個現成的內框比自己動手做更方便、更保險。但總有畫家住得離賣框的地方很遠，或有人丟掉了畫布，而只剩下空內框的時候。不管怎樣，知道怎樣做內框和如何釘畫布總是有益的。

在圖129中除了畫布之外，還有可以做成內框的四根木條、一把榔頭和鋸子，此外還需要幾個小木楔、寬口畫布鉗來繃緊畫布，以及一把釘槍。看了圖130至141後，你就知道該做什麼和如何做了。

製作內框和釘畫布

圖130、131和132. 製作內框的技術有兩個特點。第一，木條的外邊要比內邊厚（圖131，A和B）。交接處木條朝上繃畫布的一面應較厚，這樣可使畫布離C角2-3公分（圖131、132），不讓C角損及畫面。

圖133. 第二，木條不用膠水黏合，四角相互齧合，四根木條透過接頭緊緊卡在位置上。把畫布釘在內框上，木楔用榔頭楔入四角，把木條稍稍撐開，畫布就繃緊了，最後構成一個堅固的整體。

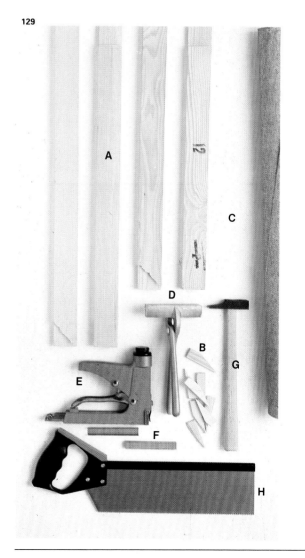

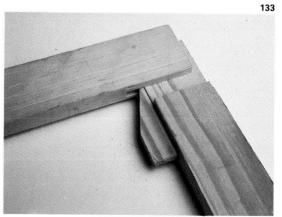

圖129. 製作內框和釘畫布需要的材料和工具：A)做內框的木條。B)繃緊畫布用的木楔。C)畫布。D)繃上和繃緊畫布的專用寬口畫布鉗。E)釘槍。F)釘針。G)榔頭。H)鋸子。

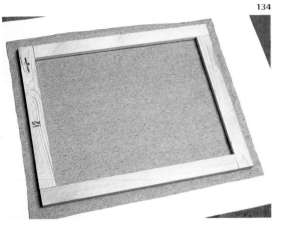

134

圖134. 內框做好後（楔入木楔前），剪一塊四邊都比畫框多4公分的畫布。

圖135. 把畫框的一長邊攔在地上立起來，在另一個長邊的中間釘一支釘針。

圖136. 把畫框翻過來，用畫布鉗先拉緊畫布，然後釘入第二支釘針。

135

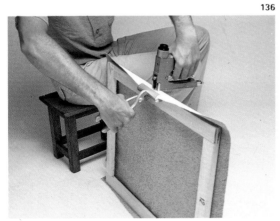

136

圖137. 現在把框垂直放好，在短邊中間釘第三支釘針。再重複動作，在另一短邊中間，用畫布鉗拉緊畫布釘入第四支釘針。這時，被釘上拉緊的畫布略略起皺，這正是畫布裝得好的表徵。

圖138. 借助畫布鉗，繼續釘入釘針，一直釘到圖139中所見的程度。

圖139. 現在畫布已裝釘在內框上，只剩四個角。

圖140和141. 將四個角的畫布疊好，用釘針把多出的畫布釘住，畫布裝釘結束。楔入木楔，就大功告成。

注意：也可用傳統的平頭釘把畫布固定在內框上，但用釘針較牢固，而且要釘兩行：一行釘在外邊，另一行釘在後邊的畫布上（圖141），這樣更保險。還有釘針沒有生銹的問題，而平頭釘卻常常生銹。

137

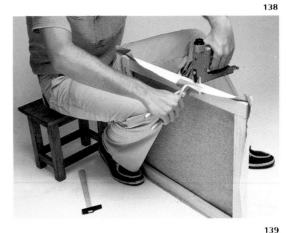

138

139

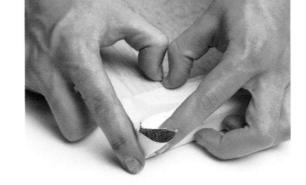

140

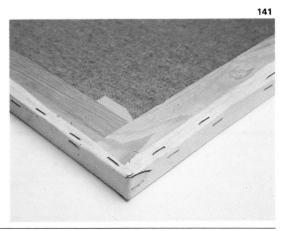

141

油畫筆

畫油畫常用的鬃毛畫筆是豬毛做的。有些地區，人們也用貂毛和松鼠毛製成的畫筆。不久前，合成毛製成的畫筆也在市場上出現，但我認為它們比不上豬毛畫筆。豬毛畫筆較硬、較挺，可以用力磨、擦和清洗，而不必擔心筆毛會黏結在一起。貂毛畫筆和松鼠毛畫筆較適合畫風格柔和的油畫，能畫出勻稱的層次，而不會留下起伏突兀的筆觸；此外，也可用來描繪小東西、細部和細線條。油畫畫筆有三種不同形狀的筆尖：

1. 圓筆
2. 「貓舌」筆（榛形筆）
3. 扁筆（圖143）

畫筆由筆桿、金屬箍和筆毛組成。金屬箍是箍住筆毛的部分。油畫畫筆的筆桿很長，使我們能握住畫筆的更上端，遠離畫面，伸直手臂作畫，讓視野比較開闊。

筆毛的厚薄和畫筆的粗細常用 0-24 之間的偶數（0、2、4、6、8、10等）刻在筆桿上表示。下面你們可以看到一整套普通畫筆的分類。

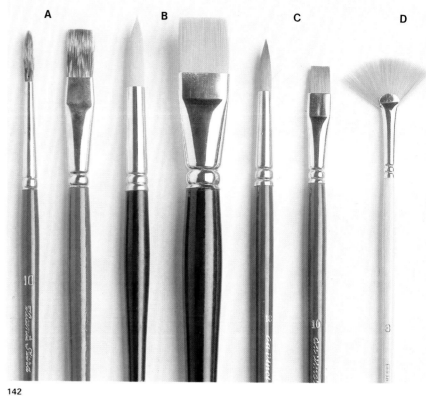

142

143

圖142. 油畫畫筆，從左至右：A)松鼠毛畫筆。B)合成毛畫筆。C)貂毛畫筆。D)扇形貂毛畫筆，專門用來使不同顏色的邊界互相溶合，而變得柔和。

圖143. 現代職業畫家使用的三種鬃毛畫筆，其筆毛具有三種典型的形狀：A)圓頭，B)「貓舌」筆頭（榛形），和C)扁頭。

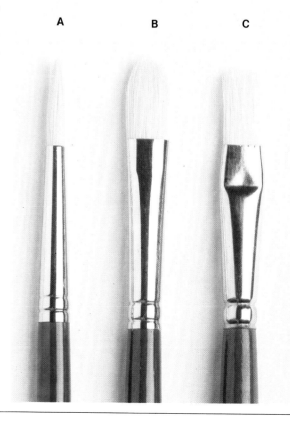

職業畫家現在使用的畫筆種類

4號貂毛圓筆一支。

4號豬毛扁筆一支。

6號松鼠毛圓筆一支。

6號豬毛扁筆兩支。

6號豬毛「貓舌」筆一支。

8號豬毛扁筆三支。

8號豬毛「貓舌」筆一支。

12號豬毛扁筆兩支。

14號豬毛「貓舌」筆一支。

20號豬毛扁筆一支。

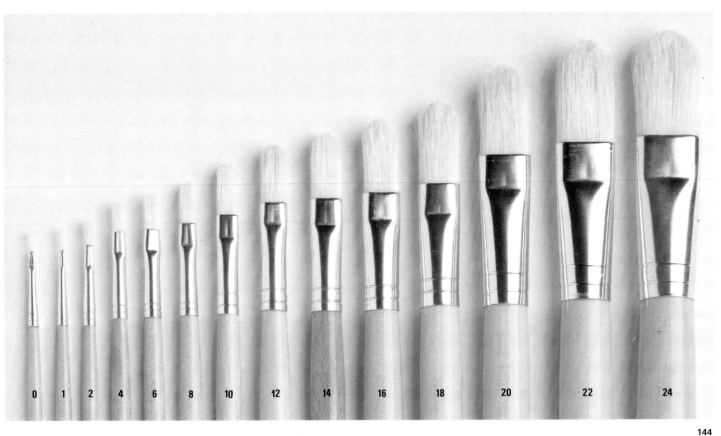

144

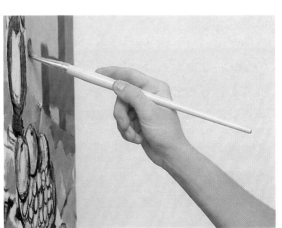

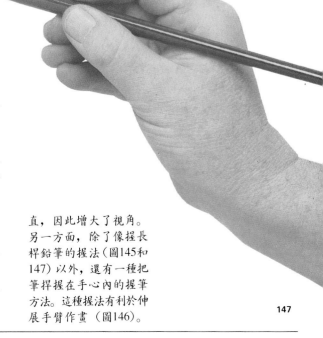

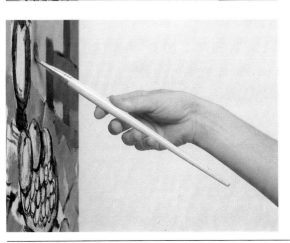

圖144. 一整套鬃毛畫筆，從0號到24號。圖中畫筆比真筆略小。比例關係為圖中24號筆的大小相當於真正的16號筆。

圖145、146和147. 兩種常見握油畫筆的方法。首先請注意畫筆要握得比握鉛筆或握水彩筆時高些。這種握法能滿足需要離畫面一定距離作畫的要求，手臂幾近伸直，因此增大了視角。另一方面，除了像握長桿鉛筆的握法（圖145和147）以外，還有一種把筆捍握在手心內的握筆方法。這種握法有利於伸展手臂作畫（圖146）。

147

畫筆的保養

一支舊的，但情況良好的畫筆，比新畫筆好用，同時也因為畫筆很貴，所以我們應該好好保養畫筆。在畫油畫的期間，畫筆是不會出問題的，即使作畫的時間持續兩、三個小時也不會對畫筆有任何影響。但若要隔天，特別是在一幅畫已完成不打算繼續作畫時，你就必須清洗畫筆，而且要洗得像新畫筆一樣乾淨。在這方面，最切實可行的方法是用肥皂和清水搓揉。在圖148至153中，你可以看到清洗和保養畫筆的做法。

148

149

圖148、149. 這個清洗畫筆的容器是有雙層底的鍋。上底布滿小洞，在容器盛滿松節油時，從畫筆上剝落的顏料能通過小洞落到下層。如此一來，下一組畫筆就可以用比較乾淨的松節油清洗。鍋上的彈簧使畫筆垂直懸掛浸在松節油中，而不會損傷筆毛。

150

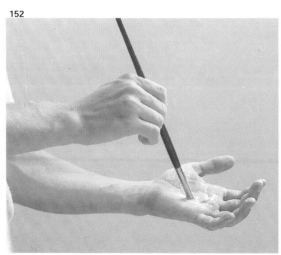

151

152

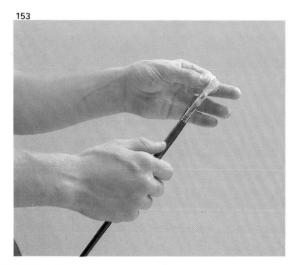

153

圖150、151、152和153. 清洗畫筆是畫家畫到一階段後最機械化，最單調乏味的工作。專業畫家有時為了暫時擱置這項苦差事而用擦乾畫筆的辦法。先後用報紙和布擦拭，擦乾後，把畫筆浸放在水盆中留到第二天或第三天繪畫時再用。但這只是權宜之計，最後，你還是得好好仔細地清洗畫筆。先用松節油清洗，然後用水和一般的肥皂；在你的手掌上搓轉筆毛，用手指擠壓、搓擰，並在水中轉動，然後再放肥皂塊上搓搓，直到肥皂泡沫呈白色時畫筆才真正洗淨。清洗乾淨後，應將筆毛理順，再將畫筆筆毛向上放在瓶罐中，或插在筆筒中乾燥。

調色刀、畫刀、腕木

你們都知道，調色刀和畫刀都有木柄和金屬刀身，具彈性、圓頭、而沒有刀鋒。最典型的畫刀形如抹泥刀，既可用來擦抹畫面 —— 刮淨畫面和刮掉顏料，也可用來代替畫筆作畫。只有在弄掉調色板上乾硬的顏料時，才使用比較硬的調色刀。

腕木是一根頂部有一小圓球的細長木棍。在畫細小部位時，它是用來擱手以免污損油畫的其他部位。

你還需要的其他用品有：畫素描用的炭筆，用以固定素描的噴膠，擦乾淨畫筆用的幾張報紙和一些破布，以及在畫室外作畫用的畫布夾。

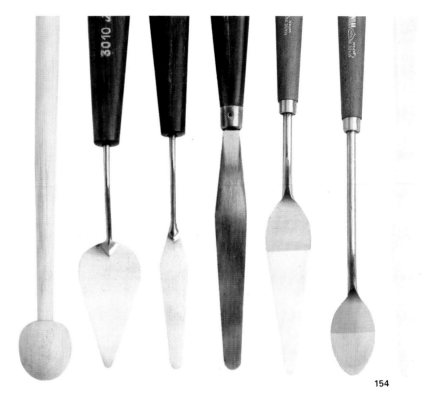

154

155

圖154. 我們由左至右看到的是腕木和六把刀，其中最後一把是塑膠製品，專為刮淨調色板之用。在其餘的五把金屬刀中，中間的那把形狀像刀，其餘兩旁的形狀像是砌磚工人用的抹泥刀。

圖155. 畫家使用腕木勾畫細樹枝的陰影。他把握著畫筆的右手擱在腕木柄上。

圖156. 在畫油畫所需的物品中，值得一提的有用來擦乾淨畫筆和調色板的幾張報紙和一些破布、炭筆、噴膠和畫布夾，這個畫布夾可以同時攜帶兩張畫布，並能防止新畫好的濕畫布被弄壞。

156

溶劑和凡尼斯

從顏料管中擠出來的油畫顏料有時太稠。畫家常用油脂、溶劑、媒介油和凡尼斯來稀釋這樣的顏料，使它的流動性更好，以便可以畫背景、修補、透明色修飾等等。下面是最重要的幾種。

油類

其中我們列舉亞麻仁油、罌粟油和胡桃油。

亞麻仁油是大家最熟悉且用得最廣泛的油畫乾性油，可從亞麻籽榨取而得，而這種植物的纖維可以製造油畫用的亞麻畫布。亞麻仁油色澤淡黃，三、四天就乾了，能使顏料色澤鮮豔，且稀釋顏料的效果良好。下面我們可以看到，亞麻仁油通常不單獨使用，而總是與松節油混合使用。

罌粟油是從一種罌粟植物榨取而得，是一種無色的精煉油，用來生產油畫顏料。罌粟油的品質穩定，比亞麻仁油更不會起皺，但乾得較慢，是畫透明色的最佳油料。

胡桃油是壓榨成熟的胡桃而得。它流動性好，特別適用於畫油畫中的細線條、細部輪廓線和精細的部位。胡桃油類似罌粟油，也像罌粟油一樣乾得慢。

精煉松節油是非油性，含乙醚、具揮發性的液體，通常就叫松節油。它是透過蒸餾某種松樹

（針葉松）所含樹脂的香脂而得。在開始畫油畫要用極稀的顏料在畫布上打素描稿和著色時，就特別要用到它。單只用精煉松節油作為溶劑會使顏料顯得灰滯而無光澤。不管怎樣，松節油的用量應儘可能地少，以免顏料失去附著於畫布表面所需的黏性。但也可在顏料未乾之前，用松節油擦去畫面的某處，並清除黏在畫布上的顏料污漬。此外，它還可用來清洗畫筆、畫刀、調色板，及雙手，雖然這也可以用松節油的代用品或白精油來清洗。最好不要把松節油曝露在日光下，否則會變稠，或變得如樹脂般。還有一點，松節油是不易燃的。

媒介油和稀釋油

媒介油是油畫顏料的溶劑，由合成樹脂或天然樹脂、乾性油、和揮發得快、或慢的溶劑組成的混合物。你可以購買牌子可靠、現成的瓶裝媒介油，如泰倫斯(Talens)牌。畫家自己配製的傳統媒介油是由等量的亞麻仁油和精煉松節油混合而成。除了這種常為人們推崇的媒介油外，我再介紹下面幾種品牌：

普通林布蘭媒介油含有樹脂、乾性植物油和揮發慢的溶劑。此油可以用在繪畫的各個階段，而由於這種油既不太肥，也不太瘦，所以使用

圖157. 你可以在市面上找到二十多種畫油畫用的溶劑、油脂、精油和凡尼斯。儘管你會想要試用其中的幾種，但我認為只有亞麻仁油、精煉松節油、補筆性凡尼斯和最後的保護性凡尼斯這幾種是必要的。使用現成的媒介油，取代畫家自己用等量亞麻仁油和松節油所調製的媒介油，是值得你去習慣的。

157

時或使用後都不會發生問題。

快乾林布蘭媒介油類似上述普通媒介油，只是乾得快些，因為其中加入了快乾劑和揮發性較好的溶劑。它也可以用於繪畫的各個階段。

凡尼斯

我們得分辨補筆性凡尼斯和保護性凡尼斯。

補筆性凡尼斯是由天然樹脂，或合成樹脂和揮發性溶劑組成，乾得快並能使畫面保持一定的光澤。可用來修補「滲入」(Soaked in)、無光澤部位，或由於油分被下層吸收而色彩較暗濁的部位。用補筆性凡尼斯塗過這些部位後，便可恢復正常的光澤，色彩也回復到原來的強度。

保護性凡尼斯是用在已完成且乾透的油畫畫面上。要保證完全乾透，前提是畫室內要長年不潮濕，加上適宜的通風，另外還要取決於顏料的厚度。有光凡尼斯和無光凡尼斯兩種都有瓶裝，或噴霧瓶裝。

肥蓋瘦

為了使油畫不致隨時日久遠而龜裂，我們畫起初幾層時，所用的油畫顏料中松節油的含量應比亞麻仁油的含量多。油畫顏料是肥的；而用亞麻仁油稀釋的油畫顏料更肥，用松節油稀釋的油畫顏料則為瘦。一層肥顏料乾燥所需的時間比瘦顏料來得長，因此當錯把瘦顏料塗蓋在肥顏料之上時，瘦顏料乾得比肥顏料快；而當下面的肥顏料變乾時，上面的瘦顏料就會收縮並開裂，這幅畫就會布滿裂紋。所以，畫油畫時要肥蓋瘦。

油畫顏料

現在仍有人說，一個好畫家應該以古代大師們為榜樣，自己調製要用的油畫顏料，並拒絕購買現成的顏料。他們說，現成的油畫顏料不能絕對保證品質，幾年之內顏色就會發黃，顏料會龜裂、變質。如你想證實這點，問問專家們和著名畫家們就會發現，現代畫家幾乎沒有人自己調配油畫顏料，他們幾乎毫無例外地都在美術社購買現成顏料；但這並不阻礙我們瞭解如何以及用什麼材料調配油畫顏料。

油畫顏料的主要成份有二：

A)色料是固體，通常為粉狀，叫做色土；分為有機顏料——取自動物和植物界，和無機顏料——取自各種礦物質。

這些色土與各種不同的液體相混合，就形成具有油畫顏料特徵的稠厚膏狀物。這些液體就是

B)顏料黏合劑，由樹脂、香脂和蠟，以及油脂和乾性油組成。

下列諸圖對此作了簡單的介紹。然而，現在在家中自己調製油畫顏料已不值得推薦。

以下我們將談談顏料，並研究一種白色與另一種白色的差異，快乾顏料與慢乾顏料間的不同，以及它們不同的覆蓋能力，你應進一步瞭解畫油畫所需知道的一切。

圖158.這是莫里斯‧布塞特(Maurice Busset)根據理卡爾特(Rickaert)的畫描繪的。圖中的人物是十七世紀的畫家，他正自己研磨和調製油畫顏料，就像古時所有的畫家所做的一樣。理卡爾特的畫顯示了畫室隔壁的小房間，畫家在這間廚房或早期的實驗室裡進行各種實驗。這種廚房現在已不再有存在的必要，雖然目前仍有「廚房工夫不少的油畫」(Pictures with a lot of kitchen work) 這種說法，但它的意思是指一幅油畫，就其肌理、題材、或表現技法來說，顯示了超乎尋常的準備及製作工作。

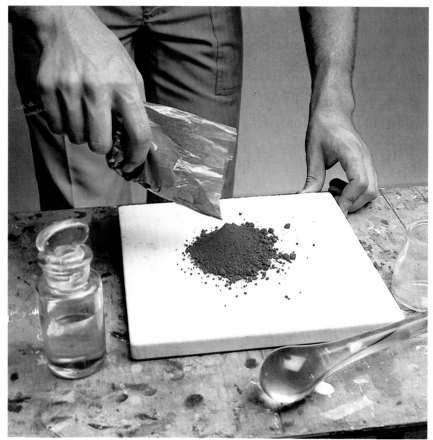

圖159-162. 自製油畫顏料。需要的材料有：粉狀色料、亞麻仁油、一塊玻璃或大理石平板、一根研杵、一把調色刀和一個可盛放所完成顏料的容器。將色料粉倒在大理石平板上，並把亞麻仁油慢慢倒在色料粉上，同時不停地用調色刀研磨和攪拌，直至達到油畫顏料所需的均勻性和稠度為止。你必須仔細研磨，消除結塊，盡量做到勻質糊狀，這通常需要研磨10到15分鐘。擱置片刻後，再繼續研磨，直到色料粉和亞麻仁油充分混合為止。

163　　　　　　　　164　　　　　　　　165

油畫顏料有各種不同的白色、黃色、紅色、綠色、藍色、棕色和黑色等。

1.白色顏料。通常最為人所熟悉的白色油畫顏料有鉛白（也叫銀白）、鋅白和鈦白。鉛白或銀白具有非凡的不透明度和極強的覆蓋能力，其乾燥的速度也令人矚目。這些特性對以厚塗法為基礎的繪畫風格可能有用，同樣也適用於最初階段的背景打底。但鉛白有劇毒，這是你要一直謹記在心的，特別是想要自己製備顏料的畫家更要牢記這點。就算只是吸入這種粉末，也會產生嚴重的後果。

鋅白的色調較鉛白更冷，密度較低，覆蓋能力較差，乾得也較慢。但若是畫家喜歡在未乾透的一層上接著作畫時，慢乾這個特性倒成為優點，且鋅白不具毒性。

鈦白與上述兩種相比，是一種現代的色料。它覆蓋力強、不透明度中等、快乾、使用起來無多大限制，這些特點令大多數畫家對它極為認同。

白色是畫油畫時使用最多的顏料之一，這就是為什麼白色油畫顏料管通常是大號的原因。

圖163、164、165. 由左至右：鉛白或銀白、鋅白和鈦白。鈦白是畫家最普遍使用的白色顏料。

166　　　　　167　　　　　168　　　　　169

2.黃色顏料。最普遍的黃色油畫顏料是那不勒斯黃、鉻黃、鎘黃、土黃和黃褐色。

那不勒斯黃源於鉛銻酸鹽，是最古老的顏料之一，不透明、快乾。像所有含鉛的顏料一樣，有毒。但只要純淨且品質佳，就可以和任何其

他顏料混合而不會產生變化。魯本斯就偏好使用這種顏色，特別是用它畫膚色。

鉻黃含鉛，故有毒。各種色度均有售；從淺淡黃——傾向檸檬黃，到很深的黃色——幾乎接近橙色。不透明、乾得快，但抗光能力極差，

圖166-169. 由左至右：那不勒斯黃、鎘黃、土黃和黃褐。

時間一久色澤會變暗，尤其較淡的色度更是如此。

鎘黃是一種很好的顏料，彩度高、鮮亮，乾得相當慢。除含銅顏料以外，可以和所有其他的顏料相混合。

土黃是一種土質顏料，既古典又原始，著色和覆蓋能力很強，耐久不變。如果質純，可以和任何其他顏料混合而不會有問題。土黃也有人工合成的，但各種性質比較起來毫不遜色。

黃褐是一種土質顏料，用義大利錫安那出產的土製成的。它的顏色鮮亮美麗，但用作油畫顏料時，因與大量油料混合，有變黑的危險。因此畫油畫時，最好不要用黃褐畫大面積的底色層，或有著重要作用的大面積區域。

170 171 172 173

3.紅色顏料。用得最多的是鎘紅、洋紅、焦褐和朱紅。

焦褐具有上述黃褐類似的特性。色澤較深、傾向紅色，可以毫無限制地應用於各種技法，也就是說，以後顏色變黑的機率較小。古代大師們，主要是威尼斯畫家，這個顏色用得非常多。有些作者認為魯本斯畫鮮亮的紅膚色時，所用的就是焦褐。

鎘紅，因為曝露在日光下不會發黑，所以可以代替朱紅。它是一種鮮亮、強固的顏料，可以和任何顏料相混合，但是像不透明綠那種含銅的顏料則除外。鎘紅的覆蓋能力強，但不易乾，且直接曝曬在太陽下時容易變黑。不可與含銅或含鉛白的顏料或鉛白混合。

洋紅是一種強固的顏料，能提供豐富的色系——有粉紅色、紫色和深紅色調，但較不穩定，且乾得慢。

4.綠色和藍色顏料。現在使用的顏料有灰綠、永固綠、翡翠綠、鈷藍、群青和普魯士藍。

永固綠是一種有光澤的淺綠色顏料，由二氧化鉻（深綠或翡翠綠）和檸檬鎘黃相混而成。這是一種安全的顏料，使用上沒有限制。

灰綠（土綠）是帶棕色的土黃綠，取自天然土質顏料。它也是一種古老的顏料，可用於各種技法，乾得較快，覆蓋能力強。

翡翠綠也叫翠綠，雖然有些顏料色表也把翡翠綠叫做史溫佛特綠，但是千萬不要把它和史溫佛特綠或不透明綠視為相同。史溫佛特綠使用起來有諸多不便和限制，而我們所說的翡翠綠就沒有這些問題。翡翠綠是翠綠色，由於其色調容量大、豐富、穩定而安全，所以被認為是綠色顏料中最好的顏料。

鈷藍是一種金屬顏料、無毒，可無限制地應用於一切技法。它覆蓋能力強、乾得快；但若塗在尚未乾燥的色層上時，快乾這一特性反倒成缺點，因為會引起畫面龜裂。用作油畫顏料時，因需要一定量的油料，所以久置後可能略呈綠色。鈷藍有淡和深等色度的顏料。

群青，像鈷藍一樣，也是自古就使用的顏料。它取自一種半寶石——青金石，因此過去一直

圖170–173. 由左至右：焦褐、朱紅色、鎘紅和洋紅。

| 174 | 175 | 176 | 177 | 178 |

是最昂貴的顏料。目前已用人工合成，品質穩定，不透明度和乾燥速度均中等。市面上也可買到淡群青和深群青兩種色度，比鈷藍帶有更多紅色傾向。

普魯士藍也叫巴黎藍，是一種著色力很強的顏料，透明、乾得快。但卻有一個嚴重的缺點，即強光照射對它的影響極大，甚至會引起褪色（但奇怪的是，若置於暗處若干時間，顏色則會恢復）。不宜把它與朱紅色和鋅白混合使用。

5.棕色顏料。最常用的有生棕和焦棕，以及卡塞爾土色，也叫范戴克棕。

生棕和焦棕兩者均為天然礦物顏料。焦棕是生棕鍛燒後的產物。兩者顏色均很深，生棕略帶綠色，而焦棕則略帶紅色。這兩種顏色均可用於各種技法，但久置後均會變黑。此外，它們都乾得快，故不能用在厚色層中，以免龜裂。

卡塞爾(Cassel)土色或范戴克棕，類似生棕和焦棕，色調深暗，且帶灰色傾向。因為它容易龜裂，所以不宜用來畫油畫的背景底色；但它可用於透明畫法，修飾畫面，在有限範圍內與其他顏料混合使用。

6.黑色顏料。最為人所熟知的是煤黑和象牙黑。

煤黑的色度較冷，品質穩定，可用於所有的技法。

象牙黑的色度稍暖，顏色比煤黑更深，也可用於所有的技法。（審按：在臺灣等較潮濕地區，象牙黑易發霉。）

圖174-178.由左至右：永固綠、翡翠綠、深鈷藍、深群青和普魯士藍。

圖179-182.由左至右：生棕、焦棕、范戴克棕和象牙黑。

| 179 | 180 | 181 | 182 |

管裝油畫顏料

油畫顏料通常裝在金屬軟管中出售，管口有螺旋蓋，容量有四、五種規格。品質主要分為兩種，學生用顏料和專家用顏料。本頁表中列有美術材料店出售的油畫顏料管的大小和容量。除了白色以外，其餘所有的顏料都可以選購中等容量的顏料管，至於白色顏料則需購買較大容量的。據我個人的經驗，我建議：

所有的顏料選購20毫升或30毫升裝，白色顏料選購60毫升裝。

本頁所示顏料管為實際大小。在圖183中，由右至左為：鮮紅（21毫升）、溫莎綠（30毫升）、鈦白（60毫升）；顯示了上述關係。

本頁頁底列了六種顏料管，左邊三管為學生用顏料；右邊三管為專家用顏料。後者的品質無疑好些，當然價格也比較貴。其實學生用的管裝顏料的品質也是相當好的，特別是懂得選購廠牌的話。

183

圖183. 專業畫家常用的三管實際大小的油畫顏料。注意，白色顏料管比較大是因為白色顏料用得最多。

圖184. 不同牌子的油畫顏料管。左邊是「學生用」顏料管，而右邊是專家用顏料管。

油畫顏料管的大小和容量表		
管號	長度	容量
6	105 mm	20 cm³
10	150 mm	60 cm³
13	200 mm	200 cm³

184

液體油畫顏料

185

液體油畫顏料不久前在市面上出現。這是一種有黏性的半流體油畫顏料,其特性可歸納如下:光線照射不易褪色,幾小時後就已經乾得可以觸摸,能形成光亮的膜層,約6小時後就可以在上面另塗顏料,幾週後就能完全乾透。液體油畫顏料可以用在任何表面上:油畫布、木料、紙張、塑料及玻璃等等。

此外,建議用白精油稀釋液體油畫顏料。加入這種溶劑可以獲得水彩畫的效果,同時還可以用噴筆上色。若加入固體媒劑,便成了可用畫刀塗色的濃稠顏料。除此之外,將水噴灑在新畫好的畫面上,可以製造出特別的效果。

流體油畫顏料適合畫任何題材,既可作為不透

圖185. 一組二十三種顏色的小罐裝液體油畫顏料讓我們可以在任何表面上畫油畫,特別是畫大面積需要塗均勻顏料的地方。液體油畫顏料用白精油(一種類似松節油的溶劑)稀釋後,就可用噴筆上色,或者用來製造特殊效果。

明顏料,也可用溶劑稀釋得像水彩顏料。有些特定的工作尤其適合這種顏料,例如抽象畫或壁畫,就需要大面積與質的色彩表面。

圖186. 路易斯·費托(Luis Feito),《935號》(Number 935),油畫,1972年(1.60×1.30公尺)。

圖187.《紅色的特徵》(Red Character)(1.25×1.25公尺),畫布上的油畫顏料,1967–1968,瓊·蓬克(Joan Ponc)。這兩幅畫的技巧和題材都適合用液體油畫顏料。

186

187

油畫顏料色表

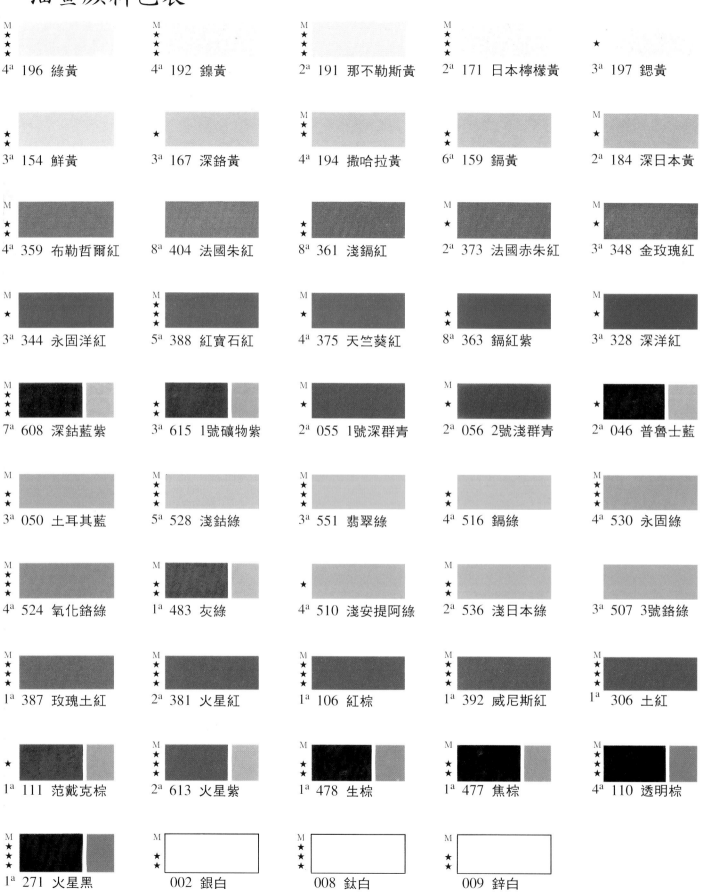

M
★★★
4ᵃ 196 綠黃

M
★★★
4ᵃ 192 鎳黃

M
★★★
2ᵃ 191 那不勒斯黃

M
★★★
2ᵃ 171 日本檸檬黃

★
3ᵃ 197 鍶黃

★
3ᵃ 154 鮮黃

★
3ᵃ 167 深鉻黃

M
★★
4ᵃ 194 撒哈拉黃

★
6ᵃ 159 鎘黃

M
★
2ᵃ 184 深日本黃

M
★
4ᵃ 359 布勒哲爾紅

8ᵃ 404 法國朱紅

★
8ᵃ 361 淺鎘紅

M
★
2ᵃ 373 法國赤朱紅

★
3ᵃ 348 金玫瑰紅

M
★
3ᵃ 344 永固洋紅

M
★★
5ᵃ 388 紅寶石紅

★
4ᵃ 375 天竺葵紅

★
8ᵃ 363 鎘紅紫

★
3ᵃ 328 深洋紅

M
★★★★
7ᵃ 608 深鈷藍紫

★
3ᵃ 615 1號礦物紫

★
2ᵃ 055 1號深群青

★
2ᵃ 056 2號淺群青

★
2ᵃ 046 普魯士藍

M
★★
3ᵃ 050 土耳其藍

M
★★★
5ᵃ 528 淺鈷綠

M
★★★
3ᵃ 551 翡翠綠

★
4ᵃ 516 鎘綠

M
★★★
4ᵃ 530 永固綠

M
★★★
4ᵃ 524 氧化鉻綠

M
★
1ᵃ 483 灰綠

★
4ᵃ 510 淺安提阿綠

M
★
2ᵃ 536 淺日本綠

3ᵃ 507 3號鉻綠

M
★★★
1ᵃ 387 玫瑰土紅

M
★★★
2ᵃ 381 火星紅

M
★★★
1ᵃ 106 紅棕

M
★★
1ᵃ 392 威尼斯紅

M
★★★
1ᵃ 306 土紅

★
1ᵃ 111 范戴克棕

M
★★★
2ᵃ 613 火星紫

M
★★★
1ᵃ 478 生棕

M
★
1ᵃ 477 焦棕

M
★★★
4ᵃ 110 透明棕

M
★★★
1ᵃ 271 火星黑

M
★
★★
002 銀白

M
★★★
008 鈦白

M
★
009 鋅白

圖188. 我們在這調色板
上安排了油畫顏料。注
意看要怎麼用你的左手
拿穩調色板，以及正在
用的畫筆。擦乾或清潔
畫筆用的破布要抓在手
中，以備不時之需。

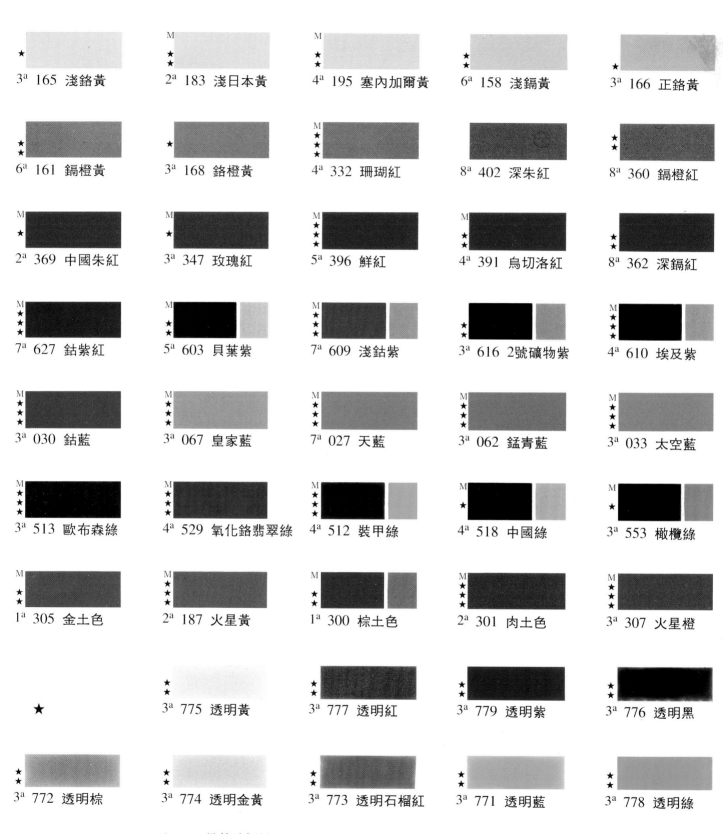

3ᵃ 165 淺鉻黃	2ᵃ 183 淺日本黃	4ᵃ 195 塞內加爾黃	6ᵃ 158 淺鎘黃	3ᵃ 166 正鉻黃
6ᵃ 161 鎘橙黃	3ᵃ 168 鉻橙黃	4ᵃ 332 珊瑚紅	8ᵃ 402 深朱紅	8ᵃ 360 鎘橙紅
2ᵃ 369 中國朱紅	3ᵃ 347 玫瑰紅	5ᵃ 396 鮮紅	4ᵃ 391 烏切洛紅	8ᵃ 362 深鎘紅
7ᵃ 627 鈷紫紅	5ᵃ 603 貝葉紫	7ᵃ 609 淺鈷紫	3ᵃ 616 2號礦物紫	4ᵃ 610 埃及紫
3ᵃ 030 鈷藍	3ᵃ 067 皇家藍	7ᵃ 027 天藍	3ᵃ 062 錳青藍	3ᵃ 033 太空藍
3ᵃ 513 歐布森綠	4ᵃ 529 氧化鉻翡翠綠	4ᵃ 512 裝甲綠	4ᵃ 518 中國綠	3ᵃ 553 橄欖綠
1ᵃ 305 金土色	2ᵃ 187 火星黃	1ᵃ 300 棕土色	2ᵃ 301 肉土色	3ᵃ 307 火星橙
	3ᵃ 775 透明黃	3ᵃ 777 透明紅	3ᵃ 779 透明紫	3ᵃ 776 透明黑
3ᵃ 772 透明棕	3ᵃ 774 透明金黃	3ᵃ 773 透明石榴紅	3ᵃ 771 透明藍	3ᵃ 778 透明綠

★* ── 是特殊顏料。它們可以相互混合，也可與本表中所有的顏料混合。
表中顏料為印刷色，與實際顏色可能略有出入。

此顏料色表的複製與發表乃經Lefranc and Bourgeois公司准許。

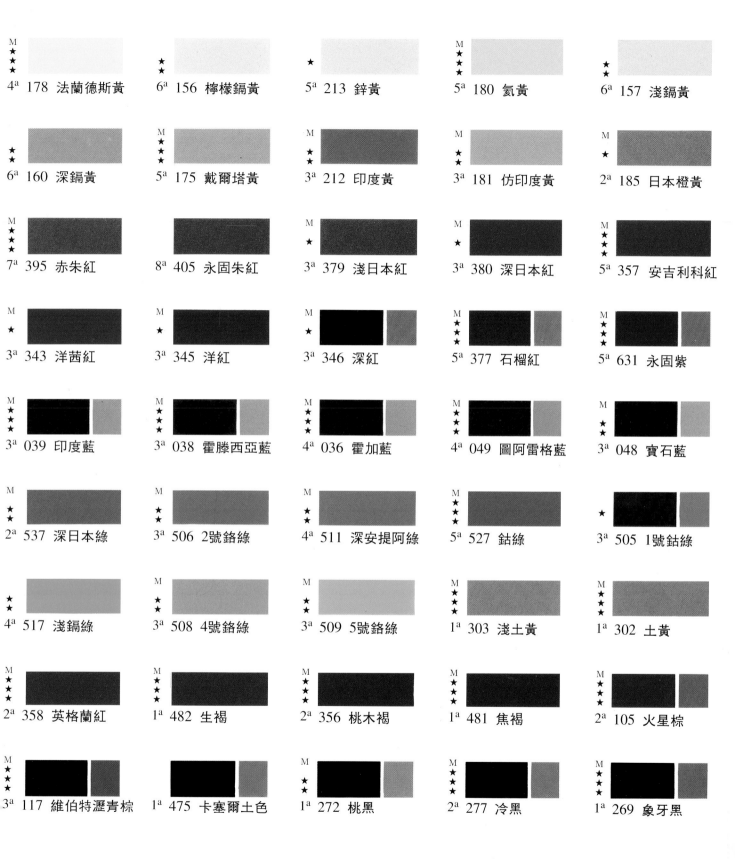

★★★甚至光照之後，仍然絕對持久的顏料。

★★非常持久的顏料。　　　　　　　　　　　M混色後仍可維持長久的顏料。

★不混色使用時，可持久的顏料。　　　　　數字表明不同的系列，不同的價格。

當今使用的油畫顏料

（鵜鶘牌Pelikan brand所提供的顏料樣本）

檸檬黃　　　　焦棕　　　　翡翠綠

鎘黃　　　　淺朱紅　　　　深海藍

土黃　　　　深洋紅　　　　淺鈷藍

焦褐　　　　永固綠　　　　普魯士藍

189

前頁列出的顏料色表中共有一三九種不同的顏料。表中有這麼多種顏料，但我想沒有一個畫家會用如此多種顏料作畫。有十五種黃色、七種橙色、二十種紅色和深紅色……！為什麼要這麼多種黃色，這麼多種紅色……？那是因為有些畫家偏好那不勒斯黃，而不喜歡檸檬黃；但另一些畫家總是用鉻黃──一種像柯達黃的深黃，卻從來不用鎘黃──一種像熟透的香蕉皮的天然黃色。

我們得承認，顏料有許多不同的標準，因此才會有了那麼龐大的顏料色表，正如馬克斯·杜那 (Max Doerner) 教授在他《畫家用的材料》(The Materials of the Artist)一書中所說：既廣泛又令人茫無頭緒。其實這完全是愛好的問題，但目前關於需要多少種顏料的意見還頗為一致：所有現代和古代畫家作畫時使用的顏料，除了黑、白兩色外不超過十種，最多十二種。現在讓我們來確定這十種或十二種顏料應該是什麼顏色，列出一個常用顏料的分類表。首先，你必須有三種原色，黃色、紅色和藍色，相當於油畫顏料中的鎘黃、洋紅和普魯士藍；然後我們需要一種土黃色、一個褐色、一個紅色、一個綠色，及另一些藍色……最後確定的清單完全包括下表中提到的顏料。

黑色和白色不算，共有十二種顏料。注意其中有四種顏料註有星號。星號表示，如果你想進一步刪減顏料種類的話，帶有星號的顏料可以去掉。最後，注意白色為必要的顏料之一，而黑色則可以不要，但要記住將普魯士藍、洋紅色及翡翠綠混合可以調出黑色，也可混合普魯士藍、洋紅及焦棕，或是其他顏料的組合來調出黑色。

專業畫家通常用的油畫顏料：

*檸檬鎘黃	群青
鎘黃	普魯士藍
土黃	鈦白
*焦褐	*象牙黑
焦棕	深洋紅
淺朱紅	*永固綠
翡翠綠	
深鈷藍	

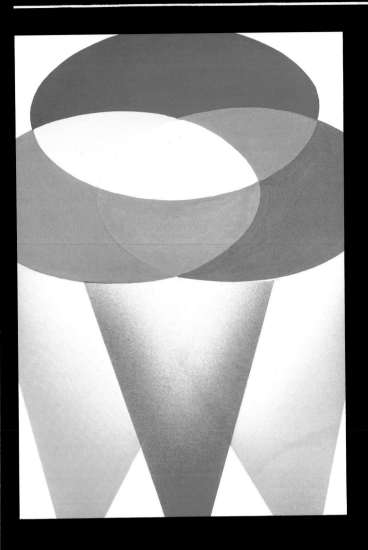

色彩的理論和應用

「我確實被色彩的法則和理論迷住了。啊，要是在我們年輕的時候，就有人教會我們這些，那該多好啊！」

文生‧梵谷
(Vincent van Gogh, 1853–1890)

光的色彩

光就是色彩。

任何一本基礎物理教科書都說光是色彩，並且以解釋彩虹的現象來證明這點。數百萬滴的雨水，就好像數百萬個小稜鏡，當受到陽光照射時，會將光線分解成六種顏色。這就是彩虹的成因。書上還解釋說，兩百年前，物理學家艾薩克・牛頓 (Isaac Newton) 在自己家裡使彩虹現象再現：「他把自己關在一間暗室裡，讓一束類似太陽光的光線射進室內，用一個三稜鏡截住這束光線，設法讓白光分散成光譜的各種色彩。」這本教科書接著說，幾年以後，另一位著名的物理學家，湯瑪斯・楊(Thomas Young)把牛頓的實驗倒過來。借由色光投射的研究，他決定將六個顏色刪減成三原色：綠、紅和深藍。然後他將這三種顏色的濾鏡套在三盞燈上投射，企圖重新構組光線，於是獲得了白光。

但對大多數人來說，這些都純屬理論。不論是你或是我，我們是否真的能意識到在我們周圍的光是由許多顏色組成，以每秒30萬公里的速度「直線運行」而到達一個物體，這時部分光被吸收，部分被反射，最後就產生了顏色呢？至少我不十分瞭解。我得努力去理解。有一天，在我思考和分析這些概念時，我決定將此理論付諸實驗。

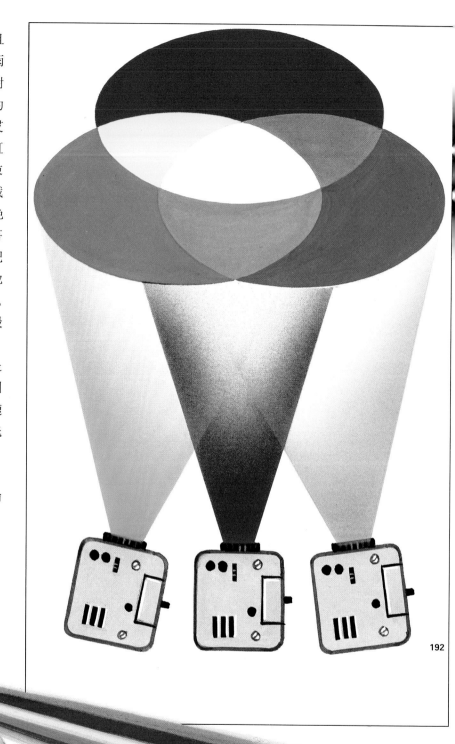

191

192

圖191. 光的分解。當一束陽光受到三稜鏡阻截時，光就會分解成光譜的六種顏色；我們得到了與彩虹同樣的結果。

圖192. 光的合成。使三束光分別通過三個顏色為三原色——綠、紅和深藍——的鏡片，白光就重新合成了。讓通過鏡片的彩色光兩個、兩個合併投射時，我們就得到三種光的第二次色：黃光、藍光和紫紅光。

首先，我照牛頓的做法來分解光。我買了一個稜鏡，回到家，把自己關在一間黑暗的房間裡，投射了一小束光；真是神奇——照我的辦法做，你一定會看到——彩虹的顏色被投射到牆上，如此明亮清晰，我以前從未見過。我繼續做我的實驗。我把三架幻燈機放在一起，分別投射出綠色、紅色和深藍色三束光。然後按楊的做法進行我的實驗，結果重新合成了白光。

我可能會需要好幾頁的篇幅來描寫我那天的感受。例如，我親眼看到，把一束綠光投射到屏幕上，再把一束紅光投射到綠光上，然後我看見了黃色光。對於我這樣一個塗棕色時，總是把紅色顏料和綠色顏料混合的畫家來說，簡直無法想像！從那一天以後，我開始懂得什麼是光，什麼顏色組成光，懂得為什麼我們看見的番茄是紅色的，植物是綠色的，為什麼紅色和綠色並排放在一起如此強烈，以致梵谷說：「人的眼睛幾乎無法承受這種反差。」換句話說，從那時開始，我懂得了「光是色彩」這一概念的真正含意，因此我編寫我自己的教科書。同時，瞭解到你和我所能看見的所有東西正接受著三

圖193. 當物體受到光的照射時，會反射全部或部分所接受的光。白色方塊，或本書的書頁，像所有的物體一樣，也接受三種原色光，即紅光、綠光和深藍光。但當光線到達時，白色表面即反射全部光線，三種光合在一起，我們就看見了本頁的白色。當黑色物體接受到此三種顏色的光時，則將這三種光全部吸收，使此表面沒有光而處於黑暗之中，這就是我們看見它是黑色的原因。紅色番茄吸收綠色和深藍色，而反射紅色。黃色香蕉吸收深藍色，而反射紅色和綠，此兩色合在一起使我們看見了黃色。

牛頓分解了光的顏色並確定了光譜的六種顏色。楊合成了白光和把光譜的六種顏色分為光的原色和光的第二次色：

光的原色：紅光、綠光和深藍光。

光的第二次色：（將光的原色兩兩相混而得）

深藍光＋綠光＝藍色
紅光＋深藍光＝紫紅色
綠光＋紅光＝黃色

從上述分類我們可以推論出：光的補色是一種第二次色光，只需要另一種光的原色與其互補，就會構成白光（反之亦然）。

光的補色：

深藍光是黃光的補色
紅光是藍光的補色
綠光是紫紅光的補色

種光的原色，我們可以制定一個光色吸收和反射的物理定律。此定律為：

所有不透明物體，受光照射時，都具有反射全部或部分它們所接受的光的能力。

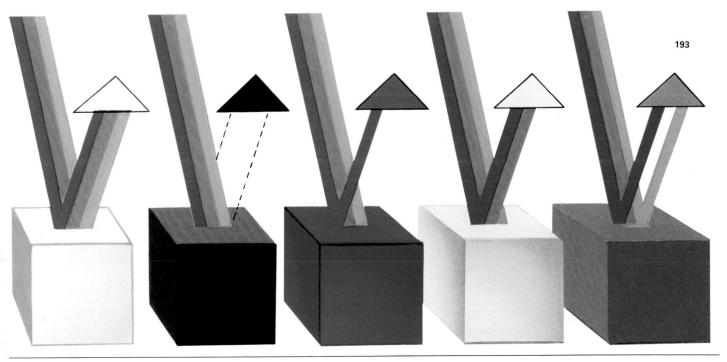

193

色料的色彩

色料就是我們繪畫用的顏料，由色料、油脂和凡尼斯調製而成。畫家用它們來描繪我們在前一節看見的光和色的現象。關於這些解釋，請記住，光用三種原色光將物體「著色」，當原色光兩兩相混合時，就得到三種顏色較亮的光；而當它們全混在一起時，就得到白光。但畫家無法用光來著色。畫油畫時，我們不可能混合深色顏料來得到亮色顏料。以光譜的六種顏色為基礎，我們改變一些顏色之間的關係，也就是：

色料的原色是光的第二次色；反之，色料的第二次色是光的原色。

複雜嗎？一點也不。讓我來解釋。色料的顏料混合時總是失掉光，也就是說，淺色顏料混合得到深色顏料。如果我們混合紅色和綠色，就得到較深的棕色；如果我們把三種原色的顏料相混合，則得到黑色。歸納上述解釋，並參看圖195和196：光是透過加法「著色」。紅光和

圖194. 色料的原色：藍色、紫紅色和黃色。它們兩兩混合得到第二次色：綠色、紅色和深藍色。混合這三種原色則得到黑色。

綠光加在一起獲得次色光——黃光。當它們的光線相混合時，得到顏色較亮的光。物理學家稱此為加法混色。

色料則是透過減法來「著色」。要獲得色料的二次色——綠色，我們把藍色和黃色相混合。就光的色彩來說，藍色吸收紅色，而黃色吸收深藍色。藍、黃兩色均反射綠色。這種現象叫做減法混色。

色料的原色：

　藍色、紫紅色、黃色

色料的第二次色（原色兩兩相混）：

　紫紅色色料＋黃色色料＝紅色

　黃色色料＋藍色色料＝綠色

　藍色色料＋紫紅色色料＝深藍色。

圖195. 光的「著色」是加法混色。為了呈現第二次色，黃光將紅光和綠光反射混合，而吸收了深藍光。

圖196. 色料「著色」是減法混色。要畫出色料的第二次色——綠色，我們把黃色和藍色相混合。黃色吸收（減去）深藍，而藍色吸收（減去）紅色。這兩種顏色都只反射綠色。

光如何「著色」

色料如何「著色」

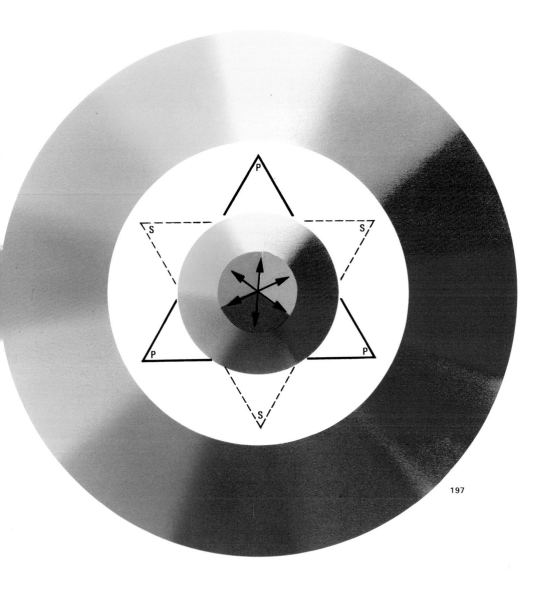

197

圖197. 色料顏色的色環，或色表。實線三角形的P角所指示的顏色即是原色。每兩種原色相混合得三種第二次色，即為虛線三角形的S角所指。第二次色再與原色兩兩相混合，又得六種顏色，稱為第三次色。以下是這些顏色的名稱和分類。

色料色

原色：
　黃色
　藍色(*)
　紫紅色

第二次色：
　綠色
　紅色
　深藍色

第三次色：
　橙色
　深紅色
　紫色
　群青色
　翠綠色
　淺綠色

我們所使用的色料的色環，或稱色表，可用以下方式說明：

我們用粗線畫出三角形，三個角用P標示，代表三原色。將三色兩兩相混，可得出標示為S的三個顏色，此即第二次色。將第二次色和三原色混合，又得出另六個顏色，此即第三次色。

我們可以把到目前為止所研究的歸納為下列幾條實用的結論，證明色彩理論的研究是正確的：

　1. 光和畫家都用同樣的顏色——光譜的顏色「著色」。

　2. 光的顏色和色料的顏色完全一致，使畫家能描繪出光線照射物體時的效果，因此能非

(*)油畫顏料表中沒有藍色（氰化藍）。此色適用於版畫藝術和彩色攝影，並為現代色彩理論專著所採用。氰化藍相當於藍綠或淺藍色。

常正確地再現大自然的所有色彩。

　3. 根據光和色彩的理論，畫家只用三種原色就能畫出這大自然的所有色彩。

　4. 補色的研究和應用，使我們能獲得很好的色彩效果，因而能製作更理想的畫。

最後一條結論我們將在下一節細談。

補色

前頁的色環顯示了哪些顏色互補。因此，我們可以知道：

黃色是深藍色的補色(Complementary colors)

藍色是紅色的補色

紫紅色是綠色的補色

（反之亦然）

根據某些顏色與另一些顏色位置相對的同樣道理，我們可以推斷出第三次色的補色。

橙色是群青色的補色

黃綠色是紫色的補色

深紅色是翠綠色的補色

（反之亦然）

但作畫時，補色的真正用途是什麼呢？

首先，是為了造成顏色的對比。如果在黃色旁邊塗深藍色，便會在繪畫上造成所能想像得到的一種最強烈的對比。後印象派的畫家，如梵谷和高更，尤其是那些後繼的畫家——德安、馬諦斯、烏拉曼克——將這種做法形成一種繪畫風格，叫做野獸派(Fauvism)。次頁所印製的安德烈·德安的油畫《西敏斯特大橋》(Westminster Bridge)顯示了充份瞭解補色理論並能實際應用的畫家的一個極佳範例。

再者，補色的知識是處理陰影顏色的基礎，因為任何對象的陰影都包含該對象的補色。例如，在綠色甜瓜——如第三次色翡翠綠似的深綠色——的陰影中，一定有其補色深紅相伴出現。

圖198. 補色

第二次色深藍色是經混合原色藍色和紫紅色而得，是原色黃色的補色，反之亦然。

第二次色紅色是原色黃色和紫紅色的混合色，乃原色藍色的補色，反之亦然。

第二次色綠色乃原色藍色和黃色的混合色，是原色紫紅色的補色，反之亦然。

198

圖199. 這是包含原色和第二次色的色環。箭頭所指的顏色互為補色。

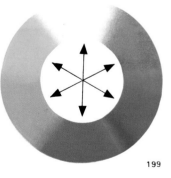

圖200. 互為補色的兩種顏色並置，會產生最強烈的對比，許多畫家即採用這種做法。

圖201. 此畫是運用並置互補色而產生最強烈對比的畫例。《西敏斯特大橋》(Westminster Bridge)，巴黎，私人收藏，安德烈·德安。

199

200

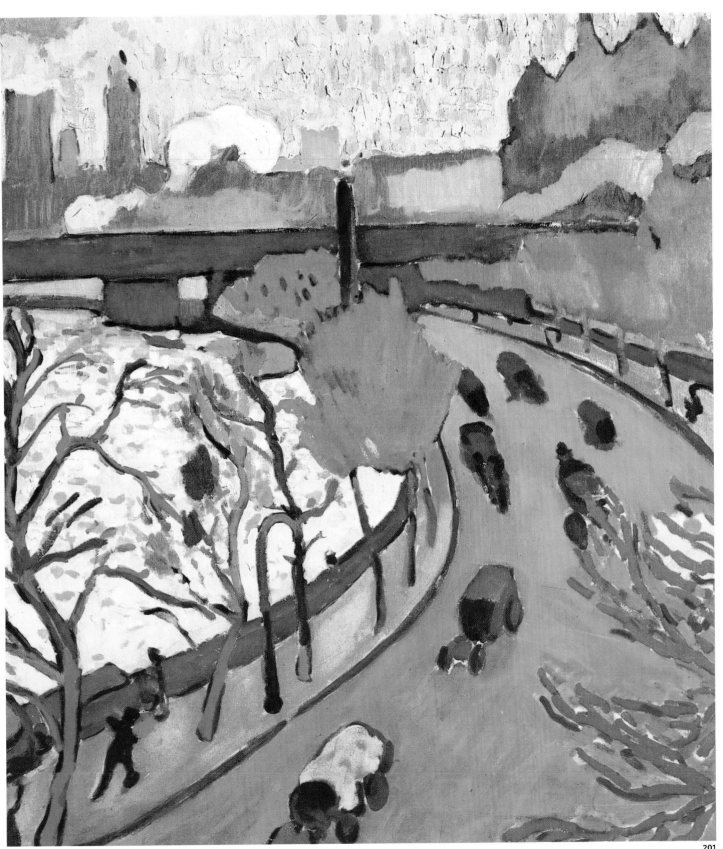

物體的色彩

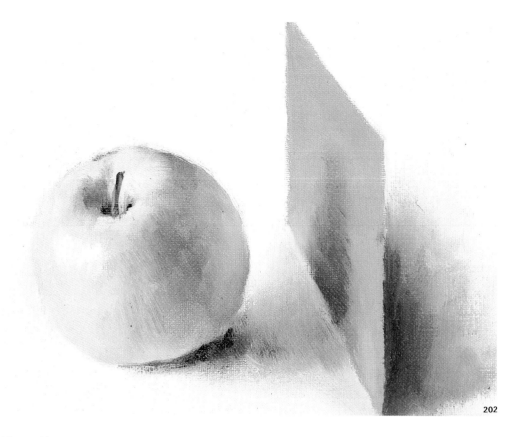

圖202. 在這個蘋果上，我們看到決定物體顏色的一些因素，亦即固有色、同色調色，和環境色或反光色。

當我們說到一朵藍花、一棟紅色的房子、一片黃色的田野時，我們說的是實情。但當我們畫油畫時，則並非整朵花都是藍的，整棟房子也並非全是紅的，而整片田野也不全是黃色的，因為有陰暗部、半影、及反光的存在。還有一些因素介入並決定物體的顏色。這些因素包括：

a)固有色：對象本身的顏色。
b)同色調色：由光與影產生的顏色。
c)反光色：從其他物體反射得來的顏色。

這些因素本身又受制於：

d)光的顏色。
e)光的強度。
f)臨場的氣氛。

固有色是物體真實的顏色，此顏色沒有受到光與影的影響、也不是因反射光的影響而改變的顏色。在圖202中，我們看見一個黃蘋果，受側光照射，放在綠色平面上。此綠色平面很平，

沒有任何變化，沒有體積。其固有色為綠色，沒有其他顏色。另一方面，儘管蘋果是黃色的，但其受光面的顏色淡些，而陰暗部的顏色深些。其離綠色表面最近的部位反射著綠色。無論如何，其中有一種黃色，不管是光與影，或是反光都沒有使它發生變化，這是蘋果真正的黃色，也就是它的固有色。

同色調色是產生了或多或少變化的固有色，通常受到其他顏色反射的影響。因此，它是一種本身變化極多的複雜顏色。其本身包括受光部位最亮的顏色、陰影部位最暗的顏色，和這兩者之間變化無窮的濃淡深淺；此外，其他物體反光的顏色使它變得更加複雜。由圖202中的蘋果，我們可以看到同色調色的各種變化。

反光色是個恆常的因素，由環境的顏色和其他物體反射的顏色產生的結果。雖然有些畫家利用這個因素製造一些輔助效果，有時甚至使這些效果成為基本光源，我不贊成過分的強調反色光及其製造出來的顏色。因為，一般而言，它們讓物體的量感和真實感產生偏差，產生一種造作的效果。

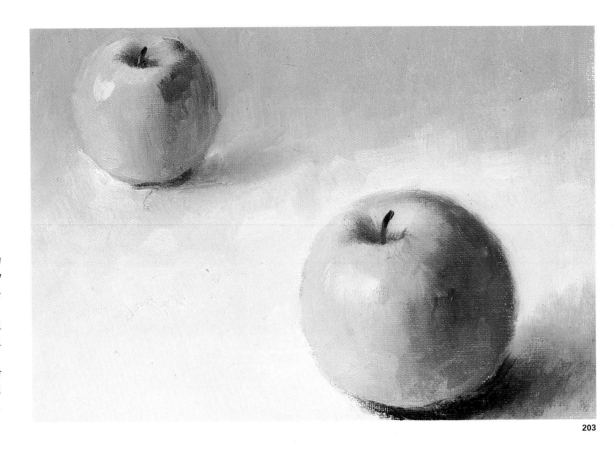

203

圖203. 這是臨場氣氛的一個例子。這個因素和光的顏色、光的強度共同決定了物體的顏色。圖中，前景的蘋果與遠處的蘋果相比，對比度大些，輪廓也清楚些。遠處的蘋果其對比、輪廓和清晰度都較弱，藍色較多，顏色較不明朗。

光的顏色必然會影響物體的顏色。一大清早，鄉間的色彩為白、灰、藍。但下午接近黃昏時，同一地點的色彩卻為黃、土黃和紅。

對畫家來說，重點是要如何利用和呈現這些色彩，使它們融和及協調。我們將在後面討論所有這方面的問題。

光的強度。自然光是白色光。在白天，物體色純，因為它們全都反射出它們的固有色，即它們自身的顏色。黃昏時，光的強度減弱。但別以為這種漸進性的黑暗會使顏色變黑。雖然完全沒有光線確實會導致黑色，但日光漸進性的減弱，也確實會導致藍色的光和氣氛，這使得所有的顏色都泛著藍色。在太陽下山後，鄉間受著最後的一縷光線，一切泛著藍色。

臨場的氣氛是畫家能夠表現出畫面三度空間的重要因素之一。這種氣氛無所不在，是一種氛圍。以下是畫家常用來表現氣氛的強而有力的方法：

圖204. 臨場的氣氛在室外，特別是在有遠景的風景中，清晰可見。照片中，前景的物體突出、輪廓清楚，而後景的山則缺乏色調和對比。

204

a) 相較於遠景，加強前景物體的對比。

b) 顏色隨著距離的加大而變弱，並傾向灰色。

c) 前景的物體與較遠的後景物體相比，要比較清晰可見。

我在圖203中畫了兩個蘋果，一個在前景，而另一個較遠。前景中的蘋果有著明顯的對比、清晰度和顏色的強度，都界定的非常清楚。而較遠的那個蘋果，則將之溶入氣氛之中，柔和了顏色的對比、清晰度這些因素。為了做到這些我用了藍色，排除奪目的色澤，應用中間色，並且在兩個蘋果之間畫出空間。在室外，這種臨場的氣氛效果特別明顯。請看圖204中的山巒。在前景的山，色調對比強烈；而後景的山，則呈現灰色或淡藍色。

用兩種顏料加白色畫油畫

我們學習了油畫理論的要素和規則之後，就要由簡入繁的付諸實踐了。先從兩種顏色開始，然後用三種顏色，最後用所有的顏色。因此，我似乎最好從零開始講，亦即從假設你並不曾畫油畫，而且實際上對涉及顏料的流動性、黏性、覆蓋力、及乾燥特性等有關的技法一無所知，或是不知畫家在作畫時，是如何運用這些特性來覆蓋、剔除和塑形等開始說明。

首先讓我們從使用兩種顏料加白色開始。這些顏料是：

205 **206** **207**

焦褐、普魯士藍、鈦白

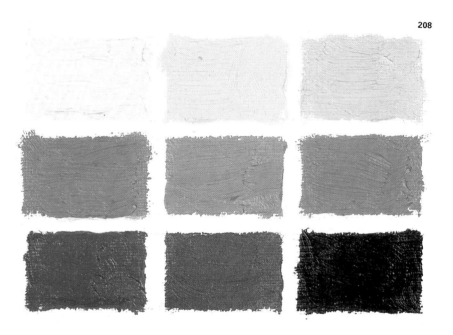
208

其他的材料和工具有：

裱了畫布的紙板，或紙板。

10號扁筆四支。

6號扁筆一支。

6號圓貂毛筆一支。

媒介油、畫刀、幾張報紙和破布。

我要你們從圖208所示的顏色樣塊開始塗。這時，用乾淨畫筆塗色是非常重要的。以下是我將顏料混色所做出的幾種顏色樣本。

一號色——白色加入一點——非常少的——普魯士藍。

二號色——白色加入一點——非常少的——焦褐。

三號色——將前兩種色相混合。

四號色——三號色中藍色多於褐色。

五號色——三號色中褐色多於藍色。

六號色——將前兩種顏色等量混合。

七號色——單單普魯士藍。

八號色——單單焦褐。

九號色——將前兩種顏色相混，但要焦褐多於普魯士藍，這樣就會得到黑色。

現在讓我們來畫圖209的圓筒和圖210的玻璃杯和盤子。你應該畫實物，像玻璃杯和盤子這樣的日常用品隨手可得；至於圓筒，你只要將

圖205、206和207. 這些顏料是拿來做首次的練習，只用兩種顏料加上白色來塗。從左至右分別是：
鈦白、焦褐和普魯士藍。

圖208. 要是你能用指定的三種顏料調出圖208中的顏色樣塊，那麼你就可以瞭解混合焦褐和普魯士藍，以及這兩種顏料與鈦白混合的色彩效果。

一張白紙捲成一個直徑為6公分、高度為11公分的圓筒即可。把這些模型放在桌上，並以一張白紙作為背景。

圓筒和玻璃杯及盤子都必須一次完成，這就是說，你必須一開始就定好色調，打好陰影，必要時甚至使用你的手指去畫。

結構和透視問題

畫這裝了半杯水的玻璃杯時，我試著去分辨色調的變化，也就是包含在均勻灰色中的其他顏色。無論是畫圓柱或玻璃杯，我都選用了最能表現其形體的筆觸方向。而在畫玻璃杯時，為了強調其材料的透明度而加強對比是非常正確的。

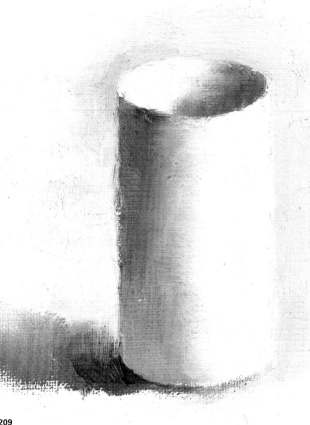

209

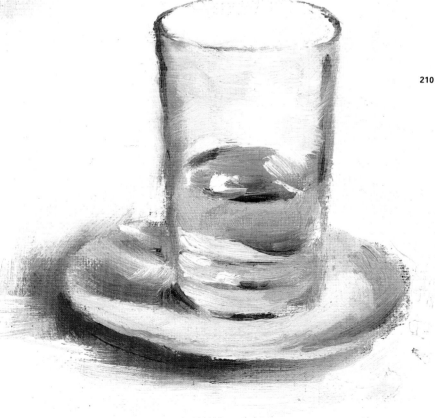

210

圖209. 我根據實際狀況畫這些模型，採用了日光和人造光源，光源來自側面及上方。我是畫在包有畫布的紙板上的，當然你也可以畫在紙板或甚至是上過膠的厚圖畫紙上，如坎森(Canson)牌的紙。

圖210. 玻璃物品的繪製由於其透明性所引起和造成的形體、陰影和色彩，看起來似乎是個複雜問題。實際上，正如米開蘭基羅所說，「什麼都要照樣描繪下來是件愚蠢的事」。處理色彩要非常用心。要考慮到帶藍色傾向的灰色與帶褐色的灰色之間極其細微的變化。正是這些變化使造型簡單的模型具有豐富的色調。

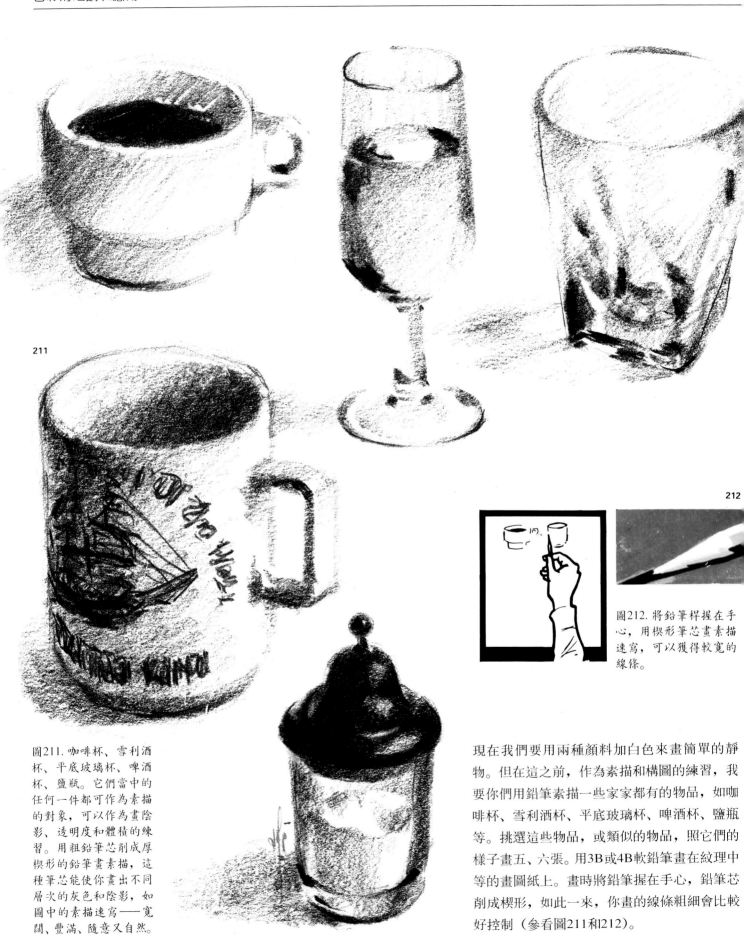

211

212

圖212. 將鉛筆桿握在手心，用楔形筆芯畫素描速寫，可以獲得較寬的線條。

圖211. 咖啡杯、雪利酒杯、平底玻璃杯、啤酒杯、鹽瓶。它們當中的任何一件都可作為素描的對象，可以作為畫陰影、透明度和體積的練習。用粗鉛筆芯削成厚楔形的鉛筆畫素描，這種筆芯能使你畫出不同層次的灰色和陰影，如圖中的素描速寫──寬闊、豐滿、隨意又自然。

現在我們要用兩種顏料加白色來畫簡單的靜物。但在這之前，作為素描和構圖的練習，我要你們用鉛筆素描一些家家都有的物品，如咖啡杯、雪利酒杯、平底玻璃杯、啤酒杯、鹽瓶等。挑選這些物品，或類似的物品，照它們的樣子畫五、六張。用3B或4B軟鉛筆畫在紋理中等的畫圖紙上。畫時將鉛筆握在手心，鉛筆芯削成楔形，如此一來，你畫的線條粗細會比較好控制（參看圖211和212）。

透視法是不容忽視的。一幅畫結構的好壞取決於這些法則，尤其是畫中有幾何圖形時。所幸，在這種情況下，這問題可以藉由一連串的圓圈，由上或由下來透視。而所謂的平行透視或點透視，是透視法中最不複雜的型式。你可以從圖213方框中的簡短說明瞭解這一點。同時，請細讀圖214及圖215所提的規則，這些是你在透視圓和圓柱結構時得加以注意的。記住，我們是透過練習來學習，所以在看說明時，手中最好拿筆跟著畫。

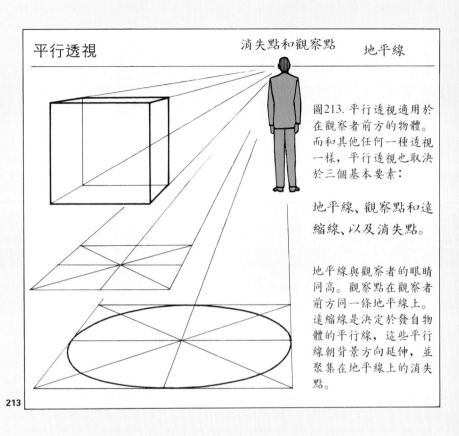

平行透視 消失點和觀察點 地平線

213

圖213. 平行透視適用於在觀察者前方的物體。而和其他任何一種透視一樣，平行透視也取決於三個基本要素：

地平線、觀察點和遠縮線、以及消失點。

地平線與觀察者的眼睛同高。觀察點在觀察者前方同一條地平線上。遠縮線是決定於發自物體的平行線，這些平行線朝背景方向延伸，並聚集在地平線上的消失點。

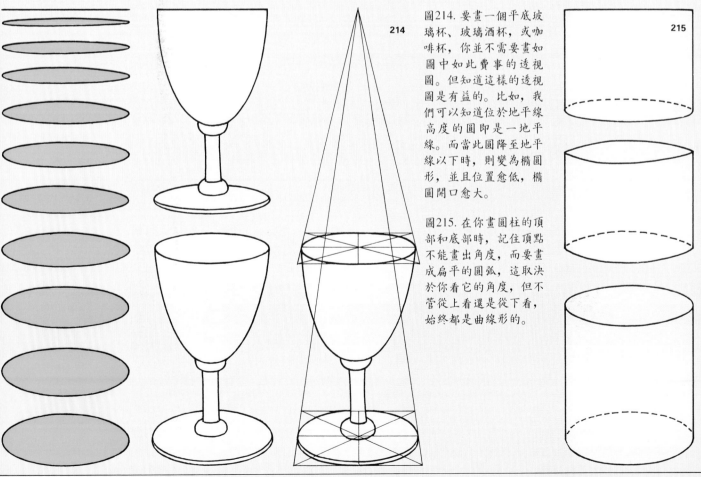

214

215

圖214. 要畫一個平底玻璃杯、玻璃酒杯，或咖啡杯，你並不需要畫如圖中如此費事的透視圖。但知道這樣的透視圖是有益的。比如，我們可以知道位於地平線高度的圓即是一地平線。而當此圓降至地平線以下時，則變為橢圓形，並且位置愈低，橢圓開口愈大。

圖215. 在你畫圓柱的頂部和底部時，記住頂點不能畫出角度，而要畫成扁平的圓弧，這取決於你看它的角度，但不管從上看還是從下看，始終都是曲線形的。

先用鉛筆試畫

圖216. 很容易找到，也很容易畫的一些東西：一瓶干邑白蘭地、帶有盤子和茶匙的一杯咖啡，和一杯酒。全都放在靠牆的桌子上，並以一張彎曲的白紙作背景，如圖216A所示。

在畫油畫之前，最好先用鉛筆畫素描，如此有助於更進一步地瞭解所描繪對象，更能把握形狀、體積、比例、色彩，以及光、影的作用。

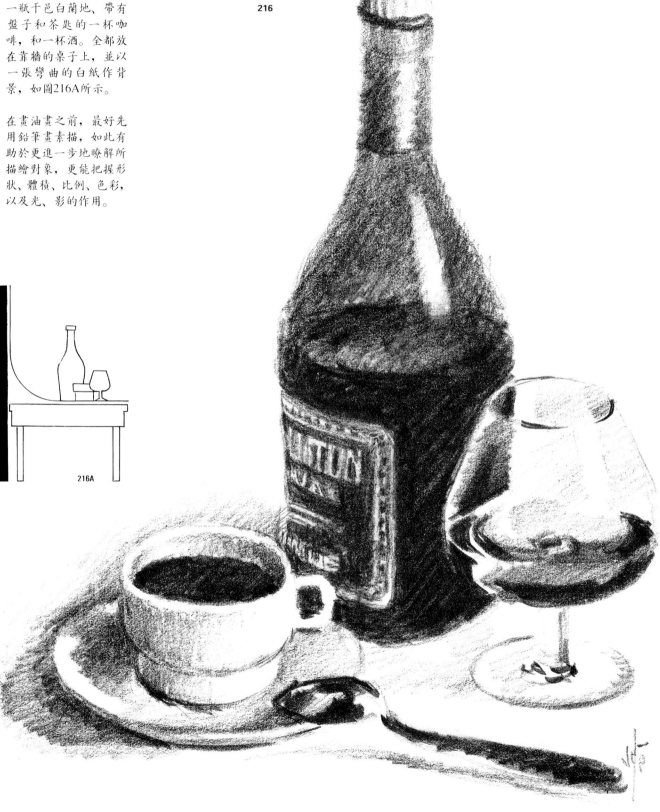

216

216A

第一步

圖217. 這幅油畫，我畫
在人像3號裱了畫布的
紙板上，略大於此複製
畫。圖中可以看見原先
用炭條畫的輪廓，且完
成的素描稿已噴膠。

217

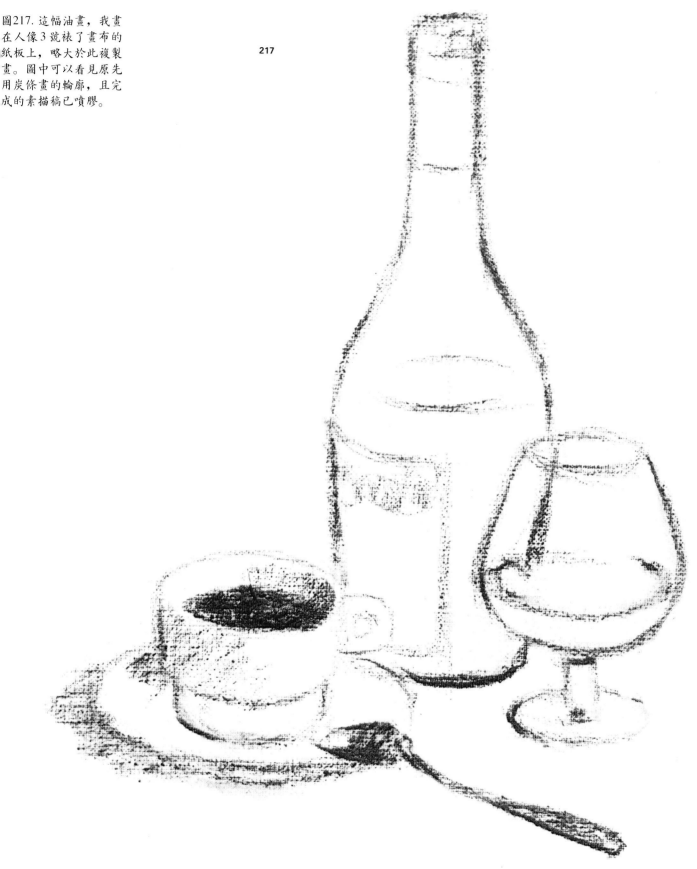

第二步

圖218. 正如你在這幅畫中所見，此油畫是用直接畫法技巧所畫（一次完成的直接畫法，Alla prima），也就是說，分區完成，一體成形。但在畫油畫的過程中，仍有修正形狀和顏色的餘地。使用的顏料只限於兩種顏料加白色。

218

最後一步

219

圖219. 這是簡單但有教
學價值的練習的最後成
果，只用焦褐、普魯士
藍和鈦白這三種顏料。
以這個有趣的實驗為基
礎，我們可以進一步用
較多的顏料畫油畫，以
便捕捉住大自然的全部
色彩。

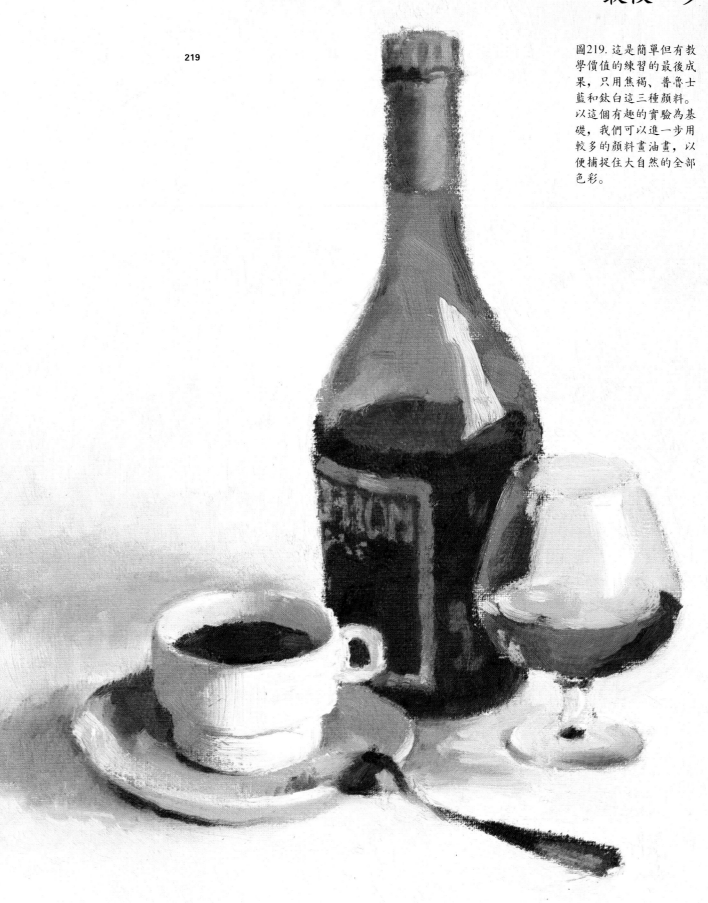

最後一步

白色的使用和濫用

在我曾經寫過的一本名為《如何繪畫》(*This is How to Paint*)的書中,我討論了那些充滿黯淡的灰色、沒有對比、沉悶、色彩單調、毫無感染力的畫。就在那本書裡我說過,業餘畫家陷入我所謂的「灰色陷阱」的原因之一,就是使用和濫用白色和黑色與其他顏料相混合。他誤以為要調淡一種顏料,只要加白色;要調深一種顏料,只要加黑色。殊不知用了黑色和白色之後,你畫的就會是灰色。

這種情況不僅發生在沒有經驗的業餘畫家身上。我曾經不止一次在畫展上看到較輕微程度的「灰色陷阱」的影響。這是畫家思想懶惰嗎?也許是。但不管怎麼說,讓我提醒你們幾件事實。

用水彩作畫時,白色並不存在。水彩是透明的。想要畫天藍色,你只要在藍色顏料中多加點水,使白紙濕透,藍色就變淡了。但用油畫顏料作畫時,白色就是一種「顏色」。當然,油畫顏料是不透明的。要著天藍色,你得混合藍色顏料和白色顏料。白色顏料是調製灰色顏料的基本成份,百分之五十的白色顏料與黑色顏料相混合,即得灰色。

將白色加入任何顏料中,都意味著(在理論上是,在實際上不幸的也是如此)使該顏料趨向灰色。

你知道用咖啡做的實驗嗎?如果你將兩個完全一樣的透明杯子放入一樣多的咖啡,在其中一杯加水,另一杯加牛奶。你會看到加水使咖啡的顏色變亮,使它成為紅色、橙色、金色,其作用就像我們在透明色或水彩顏料中加水一樣。而另一杯咖啡卻因加入牛奶而使顏色變成灰褐色、灰土色、灰奶油色。其結果與不透明的白色顏料和另一種不透明的顏料相混的結果完全一樣。

這個實驗使我們瞭解並記住一個極重要的規則,即:

加白色並不是獲得較亮顏色的唯一手段。

這點,我們也得摹倣大自然。觀察光譜中紅色變化的情況(圖224C)。注意紅色變深時,轉

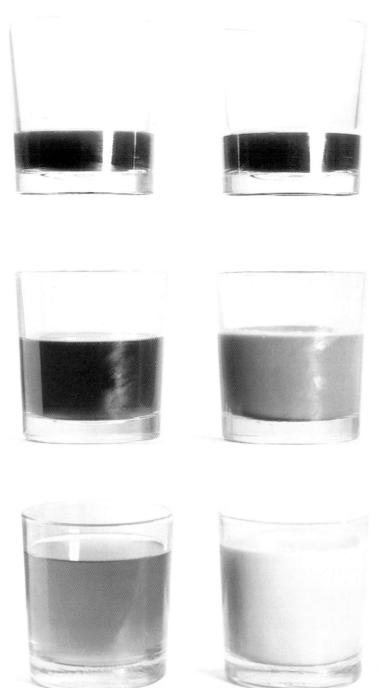

220

圖220. 兩個裝咖啡的玻璃杯分別加清水和牛奶沖淡;產生的結果和用水彩顏料及油畫顏料作畫的結果一樣。水彩顏料用水調淡時,仍保有原來的色調。但油畫顏料用白色調淡時,則原來的色調混濁變灰了。

成紫色和藍色;而當紅色變亮時,則先轉為橙色,然後黃色。因此,要調淡紅色,你得先與黃色混合,然後才與黃色和白色相混合。試試看。畫個紅色的東西,如一個紅番茄或紅椒,然後照我的美術老師過去常說的 ——「把白色拿開」,試著把紅色調亮。

至於黑色，情況也是一樣，但變化更為顯著。印象主義畫家們達成一個共識，即把黑色從他們的調色盤上除掉，因為他們認為黑色是色彩的敵人。

儘管如此，我們在下一節還是談談黑色吧。

圖221. 紅椒或紅番茄受光部位的淡紅色，不能只用白色顏料、粉紅色顏料，或用白色與紅色的混合顏料來調亮。紅色物體受光的部位，必須按照光譜中的排列順序，用橙色和黃色調配。這些顏色在某些部位可能要與白色相混合，但只要可能，盡量「把白色從眼前拿開」。要知道，白色顏料無可避免地會改變顏色的純度，使顏色變灰。

黑色的使用和濫用

確實，馬內已把黑色排除在他的調色盤之外。莫內、竇加、希斯里和塞尚也是如此。幾年以後，當色彩理論家切夫勒 (Chevreal) 熱過去以後，梵谷、高更和波納爾又重新採用黑色。但他們是具有洞察力地使用黑色，將黑色用作固有色（一種適合黑色的用法），而不是用作同色調色。你們瞭解我的意思嗎？他們不是把黑色當作一種顏色去表現陰影部分，因為在這方面，他們已知道他們的前輩——莫內、馬內、竇加及其他畫家的經驗。他們非常瞭解：

自然界不存在黑色。

事實上，黑色就是光的反面。黑色表面吸收所有光的顏色，什麼也不反射。油畫顏料中的黑色顏料——象牙黑 (Ivory black)、煤黑 (Lamp black) 或烏黑 (Jet black)——與其他顏料混合，用來加深和描繪陰影，使黑色成為髒色細菌，污及所有顏料，奪去顏色的生命，使所有顏色成為糟透了的灰色系。

你可以自己作個試驗。取黃色油畫顏料，比如鎘黃，畫一條黃色色帶，然後用黑色來加深黃色，畫出圖224A的色彩分析圖。你看見發生什麼了嗎？黑色顏料並沒有加深黃色，反而弄髒了黃色。黑色使黃色變成了綠色，一種奇怪的、決不能表現黃色美麗陰影的綠色。

讓我們回到自然界，盡力摹倣光譜上的顏色的行為。我們看到深色來自紅色這邊，然後紅色變為橙色，橙色變亮直到成為黃色。因此，完整的黃色色階分析圖應從黑色開始，然後是帶紫色的紅、褐色、帶橙色的褐、鉻黃、鎘黃、檸檬黃（是黃、綠和白色的混合色）、最後是白色。比較圖224A**壞**和224B**好**中的光譜圖。其中被分析的黃色只從黑色開始（**壞**），然後是上述光譜的顏色分析（**好**）。

為了證明這個理論，看看我所畫的，你就會放棄黑色可作為陰影顏色的錯誤想法。在圖222中，黃罐和黃香蕉完全是用鎘黃、黑色和白色畫成的，結果令人不悅——色彩陰冷、暗淡、

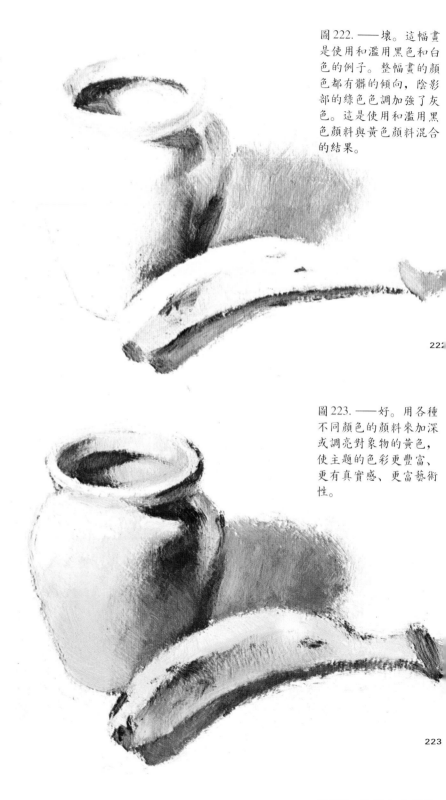

圖222.——壞。這幅畫是使用和濫用黑色和白色的例子。整幅畫的顏色都有髒的傾向，陰影部的綠色色調加強了灰色。這是使用和濫用黑色顏料與黃色顏料混合的結果。

222

圖223.——好。用各種不同顏色的顏料來加深或調亮對象物的黃色，使主題的色彩更豐富、更有真實感、更富藝術性。

223

圖225. 我們有三種配方，告訴我們如何透過混合焦棕、翡翠綠、深紅和普魯士藍來調配中性黑、暖黑和冷黑。

單調和灰髒。但在圖 223 中，同樣的對象，用一組紅色、褐色、土黃、深紅、藍色和少許白色來畫，其結果卻令人賞心悅目。

請看光譜圖。除了我們已研究過的黃色和紅色外，現在我拿藍色來做印證。在亮側，藍色與綠色相鄰；在暗側，藍色光譜以帶有紫色傾向的深藍色結束，即顏料色彩圖表中的群青色。因此在藍色的分解圖中，在亮色部應有藍綠色的傾向，中間是正藍，而在深色部是藍紫色。

下面是不用黑色顏料調配黑色的三個傳統配方：

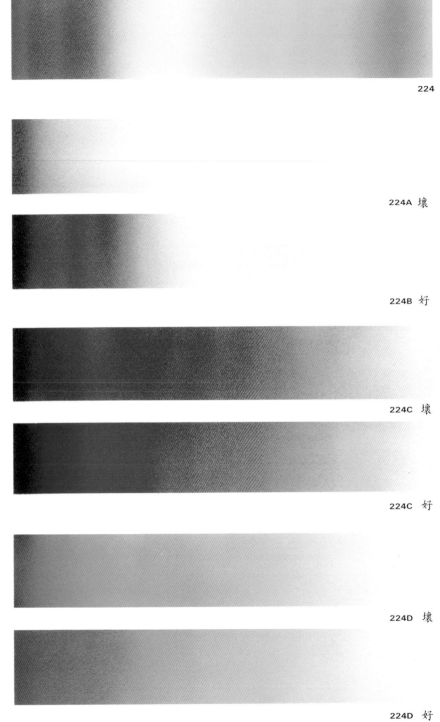

224

224A 壞

224B 好

224C 壞

224C 好

224D 壞

配方A）　中性黑
　　一份焦棕
　　一份翡翠綠
　　一份深紅

配方B）　暖黑
　　一份深紅
　　一份焦棕
　　二分之一份翡翠綠

配方C）　冷黑
　　一份焦棕
　　一份普魯士藍
　　二分之一份翡翠綠

什麼是「暖黑」和「冷黑」呢？暖黑是指帶有深紅色調的黑色，適宜用來畫陽光普照的走道和窗戶的黑色。而冷黑是指帶有藍色調的黑色，可以用來畫森林中間極暗地帶的黑色。

224D 好

A

225A 壞

B

225B 好

C

225C

225

陰影部的色彩

每個畫家都有自己愛用的顏料色組，因為各人對色彩的體會各不相同。但在陰影部分，繪畫呈現出完美的色彩關係，這是不容置辯的。魯本斯言之成理的說:「在亮部你畫什麼顏色都可以，只要你在陰影部畫上相應的色彩即可。」但陰影部的顏色是什麼呢?

不久前，我在巴塞隆納的埃斯奎拉·馬薩納 (Escuela Massana) 開油畫和素描課時，對任何形式的陰影顏色進行歸納，從而得到一個用色公式。自那以後，我已把這個用色公式推薦給了我的數百名學生。而歸納出的顏色有下列三種:

 1. 比物體固有色深些的色調。

 2. 該顏色的補色。

 3. 藍色出現在任何陰影部。

讓我們舉幾個例子來說明。圖 228 和 229 的圖中，是依上述陰影色彩的三種條件繪製的。請看圖 229 中的靜物——一個盤子、四個蘋果和兩條香蕉，在圖 229A、B、C 中，又將此畫複製了三份，尺寸小些。現在看看，這些圖片怎麼「說」。

圖229A：比物體固有色深些的同色調色。盤子的陰影是褐色，香蕉的陰影是深黃色，蘋果的陰影是深紅色。這些顏色與下列顏色相混。

圖229B：固有色的補色。黃盤和香蕉的補色是深藍；紅蘋果的補色是綠色。這些顏色再與下列顏色相混。

圖229C：藍色，陰影中恒常出現的顏色。牢記藍色是陰影部的基本色。根據你所看到的對象，決定你要用的藍色應是純藍，像鈷藍這樣的正藍，還是帶有綠色的提香藍，還是群青這樣帶紫色的藍。

226

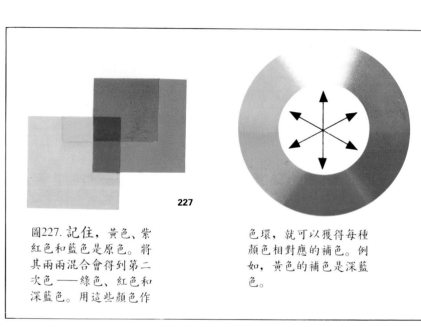

227

圖227. 記住，黃色、紫紅色和藍色是原色。將其兩兩混合會得到第二次色——綠色、紅色和深藍色。用這些顏色作色環，就可以獲得每種顏色相對應的補色。例如，黃色的補色是深藍色。

228

圖228. 圖中所示較物體的固有色深的同色調色，與補色混合，與藍色混合就成為陰影的顏色。這裡著色公式用於黃色、紅色和藍色物體上。

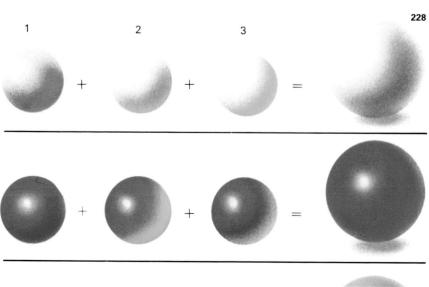

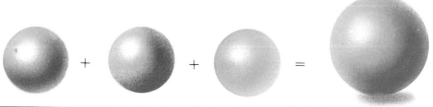

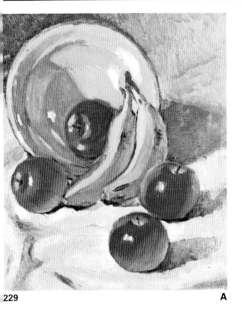 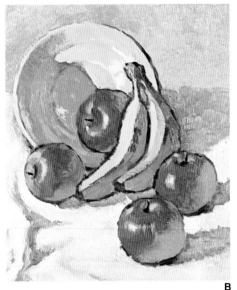

229 **A** **B** **C**

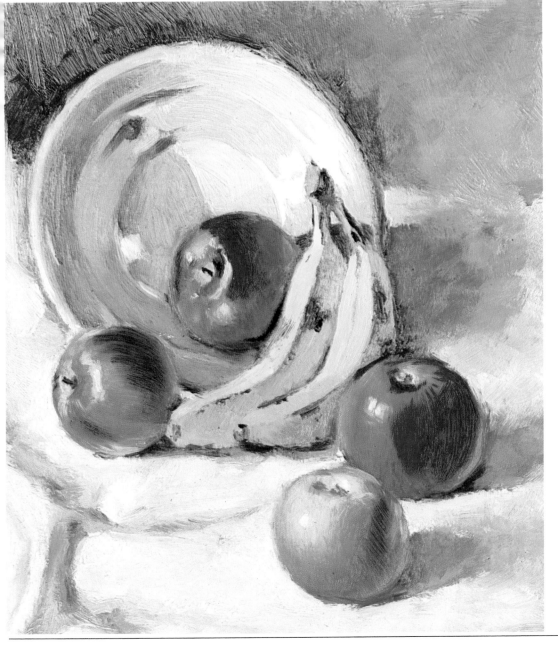

圖229. 圖中靜物香蕉和盤子的基本顏色是黃色，蘋果是紅色。圖229A、B和C中，我們看到三種陰影的顏色，它們在理論上同時也在實際上構成陰影的顏色。圖229A中，我用比物體固有色深的色調畫了陰影。在圖229B中，我用物體固有色的補色畫了陰影。在圖229C中，我們看到的是始終在陰影色中起作用的藍色。談到藍色，值得引用莫內和他的朋友談論陰影的色彩時所說過的一句話：「當天色暗下來時，整個郊野變藍了。」光線消逝時，藍色的影響增大，在陰影部份尤其明顯。

使色彩協調

在大畫家的所有畫作中,都有各自的色彩設計。這種色彩設計一方面是根據主題本身的色彩,另一方面是由畫家計畫並組織,以使色調協調。因此魯本斯用暖色系——粉紅色、黃色、土黃色、橙色和紅色——畫膚色、臉部和身體;而他的朋友委拉斯蓋茲卻用灰色、帶藍色的粉紅色、「髒」黃色和綠褐色這些比較不暖的、幾乎是冷的顏色來畫膚色、臉部和身體。這些選擇絕非偶然。

使顏色調和是一種藝術,而且是油畫藝術中重要的一部份。一幅畫可設定為紅色傾向的暖色系;可以畫成藍色調的冷色系;也可以是一系列帶灰色調的混濁色系。甚至可以用主旋律色系畫油畫,這種色系是由主色分解成不同的色系所組成,就像畢卡索在他的藍色時期或粉紅色時期作畫時一般(圖230)。

色系是對象本身決定的。但在自然界,不管是什麼題材,各種照明的條件總是足以使各種顏色產生關連性。圖231、232和233是大自然提供的三種不同照明條件的例子。在圖232中,我們看到的是,用冷色系畫的巴塞隆納漁船碼頭的海景。時間是一個冬日的上午十時,太陽半隱在浮雲的後面,逆光,因此那幾乎沒有波浪的海水就像一面白色的鏡子,水中可見泊在碼頭的大小船隻的灰色和藍色的倒影。一切都是灰色的和藍色的。在那兒能做的只有看和畫。當我要畫出這種效果時,我簡直為藍色的意象所迷。

另一個極端的例子(圖233),是一條鄉村的街道,用暖色畫一個夏日的下午五時。這時,太陽呈暖色——各種黃色、土黃色、褐色和紅色。這種寬廣的黃色和土黃色色系被房屋的牆面反射,在這裡即使是藍色的陰影部,也帶有紅色和紫色的傾向。

最後一個例子在圖231中,我們看到的是白天畫室中的靜物。使用的是既不暖、也不冷,具有中間色傾向的濁色系。這種色系是由互補色和白色混合而得。這種非常有趣的顏色配方我們將在稍後談到。

不同的燈光,也會造成不同的色彩傾向:一般的燈泡傾向黃色,日光燈則傾向藍色或粉紅色。在動手畫之前,畫家須先研究照明在描繪對象上的光源所呈現的色彩傾向。一旦他決定採用某色系,就應該去欣賞、去強調這種照明條件。如此一來,他才能順利地詮釋色彩並畫出一幅好畫。

230

圖230.《相會》(*The Meeting*),畢卡索博物館(巴塞隆納),巴布羅·畢卡索。這幅畫屬於畢卡索著名的藍色時期,在這時期,畢卡索非常喜歡用以藍色為基調的主旋律色系作畫。

231

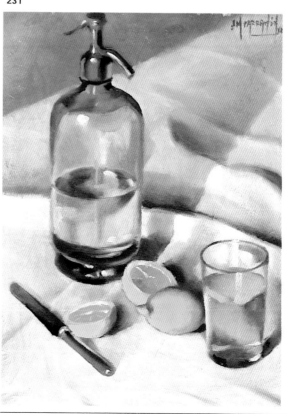

圖231.《有檸檬水的靜物》(*Still Life with Lemonade*),私人收藏,荷西·帕拉蒙。這幅畫是用由對象本身的色調所決定的濁色系,而使顏色調和的例子。

232

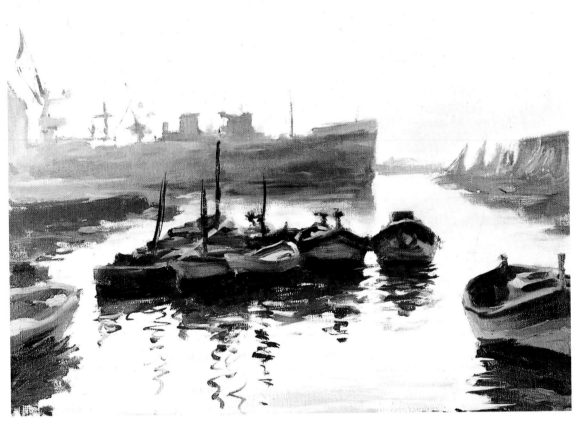

圖232.《巴塞隆納港的漁船碼頭》(*The Fishermen's Wharf in the Port of Barcelona*)，私人收藏，荷西‧帕拉蒙。色彩的調和通常是大自然本身所提示的。我畫這幅畫的時間和季節是冬日上午十時，太陽幾乎隱在雲後。整個景色呈現的色彩是非常調和的冷色系。

233

圖233.《托拉街》(*La Torra*)，私人收藏，荷西‧帕拉蒙。夏日下午五時，晴空萬里。夏季的這個時刻，陽光是透著紅色的橙色和黃色。大自然本身使顏色調和了，萬物都「籠罩」著金色。簡言之，調和就是懂得如何去看，去表現和加強光和色的效果，即使有時光和色的效果不如這幅畫中這麼明顯。

暖色系

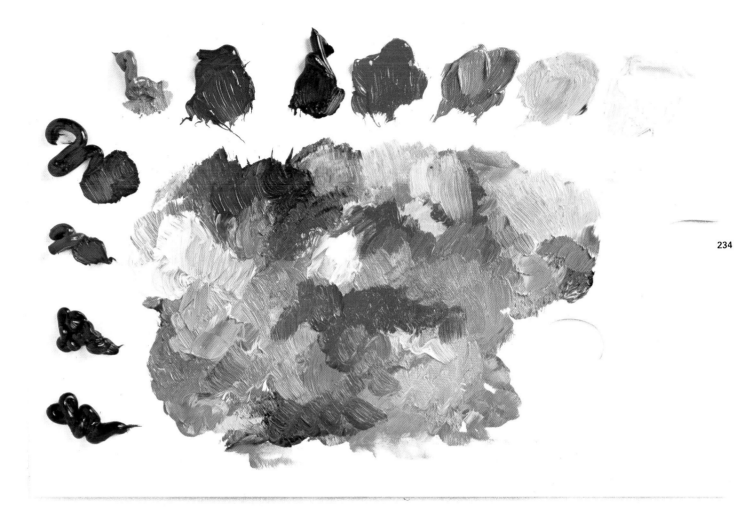

234

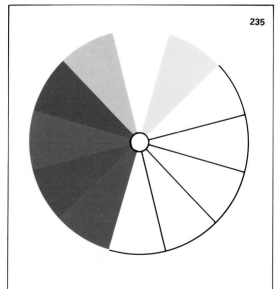

235

圖235. 暖色系在理論上由下列顏色組成：黃綠色、黃色、橙色、紅色、紅紫色和藍紫色。

從理論的觀點而言，暖色系是由圖235中色表所列的各種顏色所組成。實際上，若考慮到那些接近紅色或與紅色相關的顏色，同時考慮到當前專業畫家所使用的顏色，則我們得選圖234的調色板上所排列的各種顏色：

黃色、土黃色、紅色、焦棕、深紅、永固綠、翡翠綠和群青。

但請注意，我們沒有列入鈷藍和普魯士藍，並不意味著這些顏色、以及所有的顏色都不能在暖色系中起一定的作用。暖色系是指帶有紅色、黃色、橙色、土黃色或褐色傾向的顏色。但是，如提香所說，為了畫陰影和半陰影，也可以把上述顏色及其他暖色與藍色、綠色和紫色混合，使顏色變得更灰，或使顏色變「髒」。

圖234. 這一組顏色是暖色系。其中主導顏色是紅色，其他相關顏色是綠黃色、黃色、土黃色、深紅、紅紫色和藍紫色。

圖236.《簾布前的靜物》（局部）(Still Life from the Curtain)，俄米塔希博物館（列寧格勒），保羅·塞尚。這是一幅表現塞尚如何運用暖色系的最佳例子。研究其著色手法，看看塞尚如何用黃色、紅色和褐色達到非凡的色彩調和。

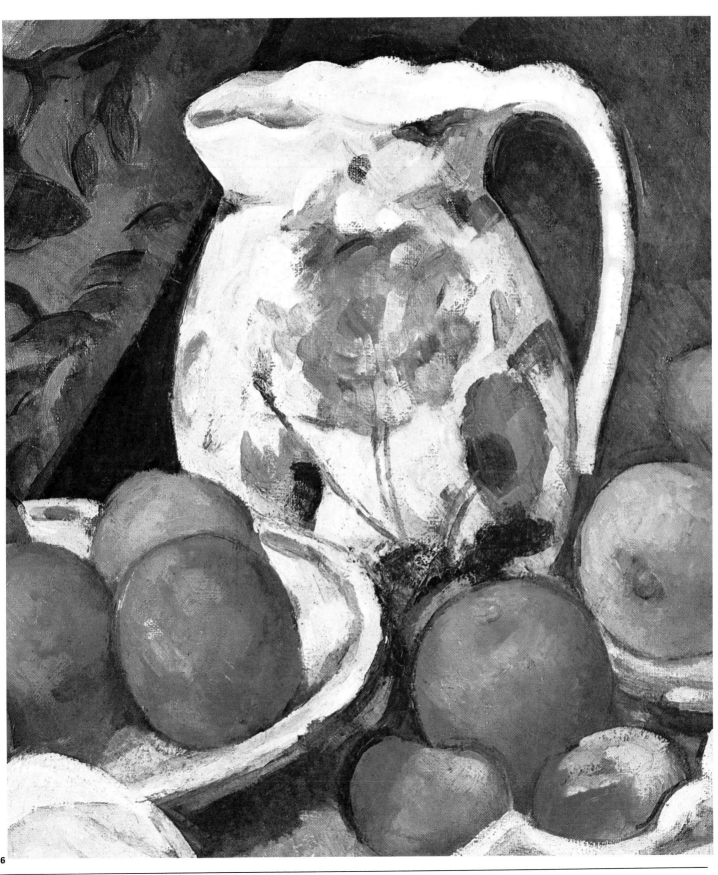

冷色系

237

238

圖238. 冷色系在理論上包含下列顏色：黃綠色、綠色、翠綠、藍色、群青、紫色。

圖238之色表所列出的顏色，在理論上組成冷色系。但實際上，冷色系的顏色種類由畫家慣用的顏色決定，有如圖237中調色板上的顏色。按照調色板上從下往上，從左至右的順序，這些顏色為：

普魯士藍、群青、深鈷藍、翡翠綠、永固綠、深紅、生棕、土黃色。

研究竇加這幅精采絕倫的肖像畫（圖239），從中你就會懂得稱為冷色的色系，並非一定是藍色，舉例來說，膚色帶有藍色傾向也算是。

圖237. 表示冷色系的一組顏色。如你所見，這個色系的主導色是藍色，它與淺綠、綠、翠綠、鈷藍、群青和紫色相協調。用冷色系作畫，並不是說你就不用紅色、黃色和土黃色。只要畫面維持藍色傾向，這些顏色都可以用來協調畫面色彩。

圖239.《年輕婦女的肖像》(Portrait of a Young Woman)，巴黎羅浮宮，竇加。這幅畫是圖說237中最後一句話的驗證。竇加所畫的這幅極佳的肖像畫，應用了調和的冷色系，不單是因為有藍色背景和藍黑色的衣服，連頭髮及面部陰影處都有藍色，甚至膚色中也呈現一絲藍色。

濁色系

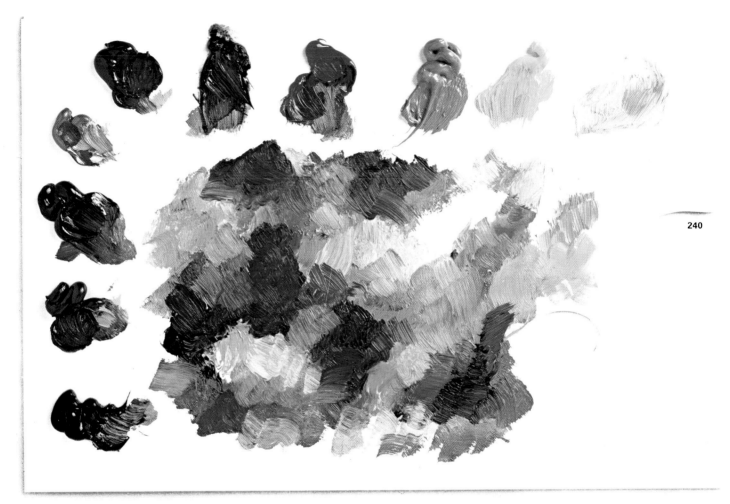

240

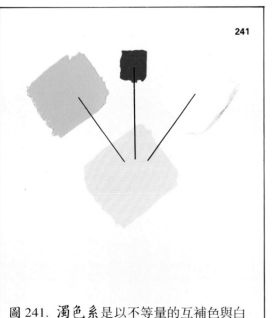

241

圖241. 濁色系是以不等量的互補色與白色混合而成。

取兩種互為補色的顏料，比如綠色和紅色。混合一份綠色和四分之一份紅色顏料，再隨意的加些白色，就會得到灰色調或濁的綠色、棕色、土黃色及卡其色。綠色和紅色顏料越接近等量，得到的顏色就越深。其所帶灰色的程度則取決於白色顏料加入的量。

圖242 是一幅用濁色系繪製的明顯例子。你可以看到幾種包括中性的、灰色的、「髒」的顏色，這是景色本身的顏色：因為是陰天，且工業區的住宅、房屋和大樓，都被引擎排出的黑煙所污染。

尤其要注意的是，在這個美麗的濁色系中，你可以選擇一種冷色傾向，或暖色傾向，而且這個色系可以包含調色板上所有的顏色。

圖240. 調色板上所有的顏色都能用於濁色系，只要它們不鮮明、不純，而是混合的「髒」色。

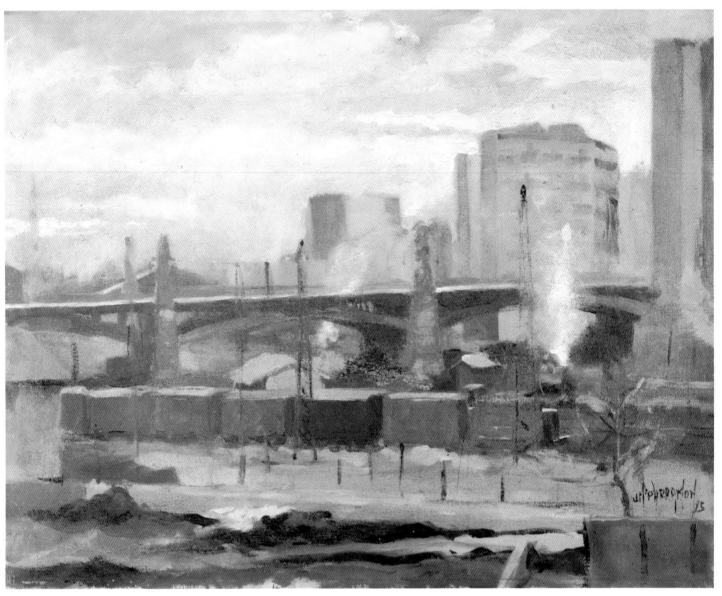

圖242《馬里蘭大街上的橋》(The Bridge in Marina Street)，私人收藏，荷西·帕拉蒙。灰濛濛的天氣加上灰色調的主題、火車車廂與車頭、煙、煤灰、模糊的色彩、混濁的色彩。我有幸看到並畫下了這個景致。畫中有許多不同色摻和在一起，使深紅的色調，但是除了畫中央火車廂的深紅色外，沒有其他顏色是醒目的。而由於和其他的顏色變濁，得以與整體相協調。選個灰濛濛的天氣和灰色調的題材，試著用濁色系去畫它。我相信你的畫肯定會像詩一樣美麗。

肌膚的色彩

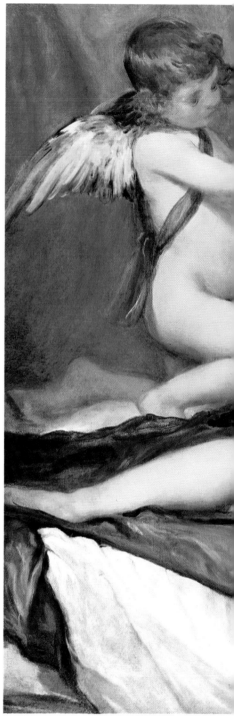

243

著名畫家德拉克洛瓦有一次曾說過：「給我泥巴，我也會用它畫出維納斯的皮膚，只要我能用我想要的顏色來畫她周圍的背景。」

德拉克洛瓦的話確立了下面的觀點，就是膚色不是絕對的，它取決於背景、照明的類型，亦即取決於光的色彩、強度和性質，以及大氣的反射光。最後，膚色還取決於畫家所愛用的色系。卓越的人像和裸體畫家法蘭契斯可·塞拉

(Francesc Serra) 有一次向我說明膚色的成份：「我向你保證，它與十八世紀時，荷蘭畫家所用的膚色顏料的成份完全一樣，或者說非常接近。」圖245中的顏料就是用來畫膚色的。

圖243.《裸像》(Nude)，法蘭契斯可·塞拉。
圖244.《照鏡的維納斯》，倫敦，國家畫廊，委拉斯蓋茲。
圖245. 膚色決定於許多因素。這是裸體畫專家法蘭契斯可·塞拉所用的配方。

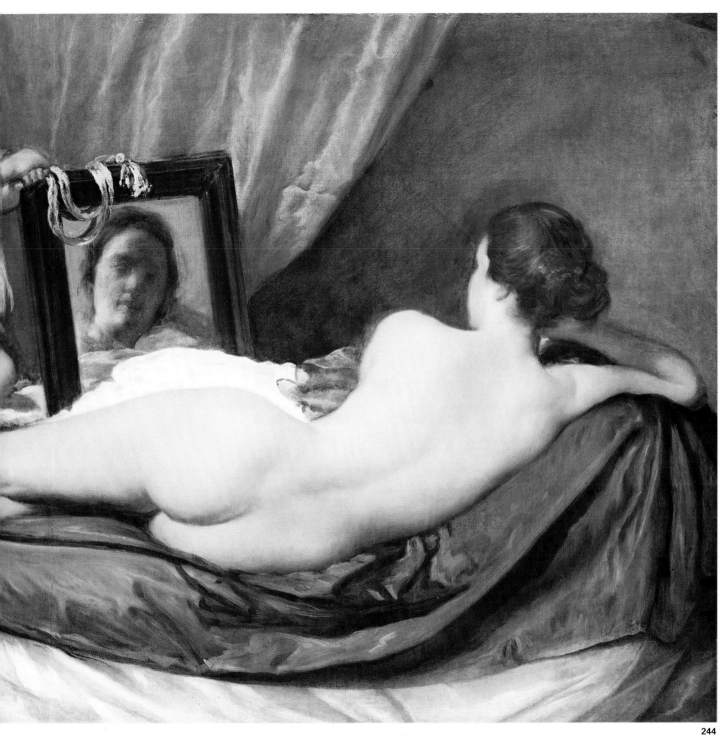

244

245

白色與土黃色混合，再加上英格蘭紅，得到淡膚色。若再加些群青就得到暗的膚色。

色彩和明暗的對比

對比是個奇妙的問題，是個要經過教導和練習的問題。

大家最熟悉的現象是圖247中稱為鄰近色對比的現象。這種對比的規則是：當其周圍的顏色較亮時，該色顯得較暗；反之，若其周圍的顏色較暗，則該色顯得較亮。同時對比的另一條規則是：同一顏色的不同色調並列，會引起所有色調的變化，亮色調變得更亮，而深色調則變得更暗（圖246）。

我們還有一種高反差對比的效果，是由兩種互為補色的顏色並置而引起的（圖248 A、B、C、D、E和F）。

另外有所謂的補色效應，也經常用到，但是不是所有場合皆適用。此現象可解釋如下：要修正某顏色，只需改變該色周圍背景的顏色即可。圖249中，綠色方塊在黃色背景中，看起來偏藍色，而在藍色背景中則偏黃。

最後，讓我們來實驗殘像效應。凝視圖250中白色背景上的三個彩色氣球。在光線充足的室內，把目光集中於畫面中心，注視紅氣球30秒鐘左右。然後略提高目光，移到白色空間的中心，你就能相當清晰地看到各為原氣球補色的三個氣球：黃氣球的殘影變成藍色，紅氣球的

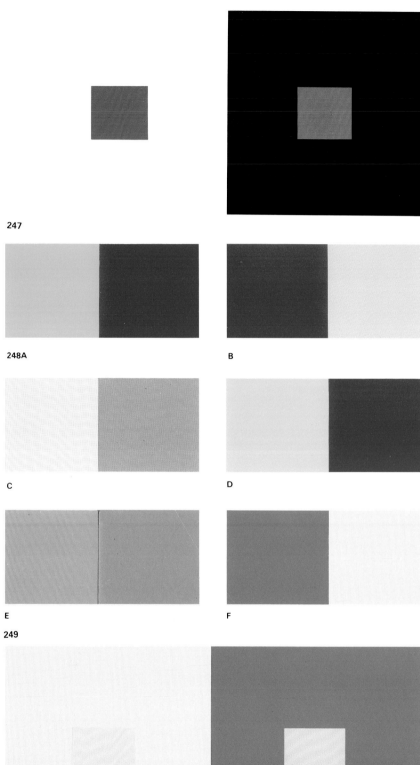

247

248A

B

C

D

E

F

249

圖246. 兩種不同的顏色並置，會同時加強其自身的顏色，使亮色更亮，暗色更暗。分開看的時候，每條色帶的色調平均，沒有變化。但合起來看時，一條色帶在另一條色帶之上，我們會看到色調有很大變化。每條色帶的上沿亮些，而下沿則暗些。

246

圖247. 由於同時對比法則，印在白背景上的紫色方塊，似乎比印在黑色背景上同樣的紫方塊顏色暗些。

圖248. 兩個互補色並列產生高反差對比（與色調無關）。利用這種並列可在畫面的結構上造成強烈的藝術效果。但這種並列也可能引起不協調感，如圖248A和B。

圖249. 補色的「同時感應」。根據切夫勒的法則，一種顏色會對其周圍的顏色投射出它自己的補色。這個法則在圖中一目了然。圖中黃色背景上的綠方塊具藍色傾向，而藍色背景上的綠方塊則具黃色傾向。

圖250. 物理學家切夫勒確立，「任何顏色，透過『同時感應』會造成其補色出現。」你可以對此法則進行試驗。在照明良好的條件下，注視印在白色背景上的彩色氣球半分鐘。30秒後，把你的目光略向上移，你將看見三個形狀完全相同，但卻為各自補色的氣球。

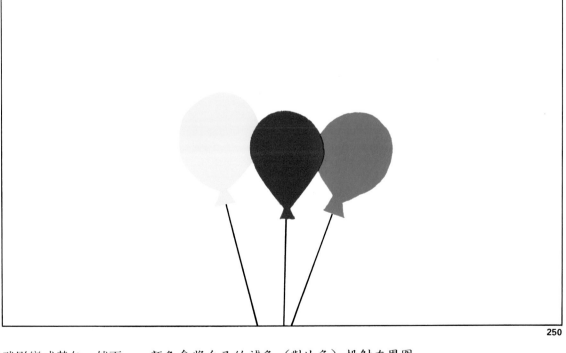

250

殘影變成綠色，藍氣球的殘影變成黃色。然而這些氣球殘像的顏色都很淡。

補色效應和殘像效應使我們得以證明：不管看見什麼顏色，都會同時感應到它的補色。物理學家切夫勒將這些現象歸納為下列原則：

顏色會將自己的補色（對比色）投射在周圍和陰暗部之中。

251

鄰近色對比、補色的高反差對比、補色效應、殘像效應，這些現象有什麼用處呢？讓我們從實際的觀點來看。

如果想要使你的題材和顏料色組具有現代感，就記住兩個並列的互補色所產生交互作用的對比效果。在著手畫油畫之前，當你還在對主題進行分析和構圖時，就要試著發現這種效果。考慮改變用色的可能性吧！

如果你想讓一個物體突出於畫面，具有浮雕感，就可以運用同時對比法；誇大輪廓與背景之間的差別、強調主體的明亮及背景的陰暗，反之亦可。關於這一點，請看塞尚的油畫《玩牌者》(The Card Players)（圖252）如何處理，其實我們也都是這樣處理。注意那些畫在背景、頭部、手臂誇張而深暗的顏色，在在都為了強調主體的部份。

記住補色效應和殘像效應，先畫背景，然後畫前面的主體。這樣你才得以修正和調和色彩。試著一氣呵成，畫面整體一起畫，一次就把畫布填滿，不要留下沒有上色的白色區域。記住切夫勒的話：

在畫布上塗上一筆顏色，不僅僅只是塗上一筆顏色，在這同時也將這筆顏色的周圍染上了它的補色。

圖251.《閱讀》(Reading)，私人收藏，法蘭契斯可‧塞拉。在這幅畫中，畫家考慮到補色效應，所以畫出了灰色的，帶點綠色和黃色的臉龐。但因為畫在藍色背景上，因為補色效應，而在臉部增強了紅色（紅色是藍色的補色）。

252

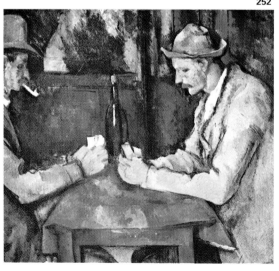

圖252.《玩牌者》(The Card Players)，巴黎，印象主義博物館(Musée du Jeu de Paume)，保羅‧塞尚。
觀察塞尚在他的作品中提示的鄰近色對比效果，透過分析，畫家依需要，增亮或減暗背景和主體周圍，使造型更突出、更醒目、更圖像化。

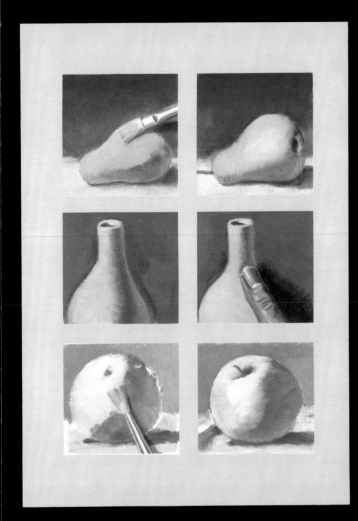

油畫的技法和技術

學會去看和混合顏色

技法和技術都是可以學習的。比如，透過對如何去看和如何去混色的瞭解，繪畫是可以藉著觀察、想像、嘗試、最後實踐而學會的。現在讓我們按上述步驟來做實驗。請看圖253，這些土黃色、紅色、紫色、藍紫色和深紫紅色色系，只是由黃色、紫紅和藍色這三種顏色印刷出來的，就如你可在下面看到的色樣。知道這是如何造成的嗎？只要拿一張紙蓋住下面的三種色樣，然後從圖253中選出任何一種顏色，設想要調出這種顏色需要多少黃色顏料，多少紫紅色顏料和多少藍色顏料。例如，顏色F(中間部位的深紫紅色)，是什麼顏色呢？想像其顏色，再看下面的成份：黃色——0%、紫紅色——90%和藍色——20%。任何時候看見橙色，就要問自己「這是什麼顏色?」是鎘紅、鎘黃和少許深紅；看看還沒上光的家具，那是土黃色、白色，也許還有一點群青色。看看天空，問自己「那是什麼顏色?」是藍色？白色？是白色多於藍色？是不是帶有一點深紅色呢？而當你能正確地面對對象做這些練習時，那將會有更多的可能性。

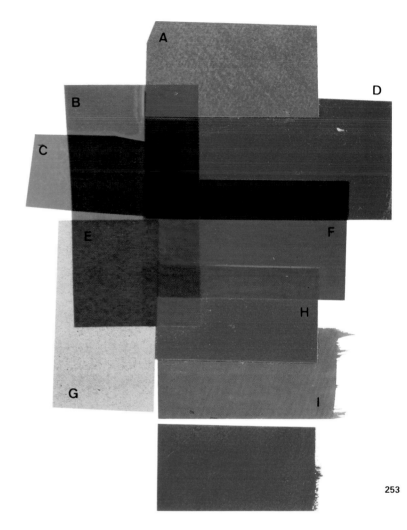

253

圖253.請看圖中的各種顏色。任選一種顏色，試著分析應該用什麼顏色、按多少比例才能調配出這種顏色。

圖254.將三原色兩兩相混，得到第二次色——綠色、紅色和深藍色。如將三原色一起混合，則得到黑色。

圖255、256、257.請看圖中三種不同的色系：黃綠色、紅褐色和紫藍色。它們顯示出，只用三種顏色（加白色），就可以調配出自然界中所有的顏色。

圖258.《卡塔蘭・庇里牛斯山的風景》，私人收藏，荷西・帕拉蒙。這幅油畫是用三種顏色加白色畫成的。

混合三原色和白色

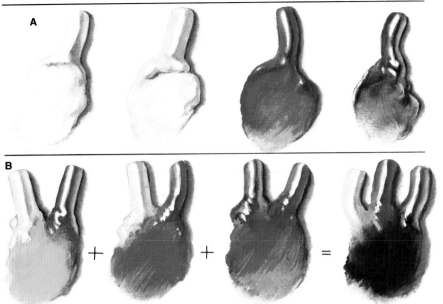

A

B

任何人想要學會只用少數幾種顏色相混合，就能調配出數百種不同的顏色，首先要做的練習，就是只用三種顏色加白色來畫。

不能用任何配方混合而成的基本顏色是黃色、紫紅色和藍色。你馬上會猜到，這三種顏色就是三原色。由這三原色，需要時再加上白色，你就可以調配出自然界中的所有顏色。

畫油畫時，上述三種顏色為：

1. 正鎘黃
2. 深洋紅
3. 普魯士藍

圖254A和254B顯示如何將原色成對混合而得到三種第二次色：綠色、紅色和深藍色。而混合三種原色就會得到黑色。

研究圖255、256和257中透過混合三種油畫顏料的原色而得到的色系。只用這三種顏料加上白色，就可以畫出這幅風景畫。難以置信嗎？下面我們就一起來試試。

258

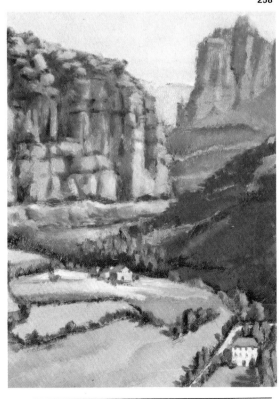

暖色系的構成

| 日光照射的牆壁顏色 | | | | | |

日光照射的牆壁顏色

1 2 3 4 5

陰影中的牆壁顏色

6 7 8 9 10

其他顏色

11 12 13 14 15

讓我們開始作畫吧！首先，作個實驗，我們要練習鑑別和調配顏色的藝術。然後我們會畫一幅讓自己感到驕傲的彩色速寫。

讓我們著手畫吧！設想你要畫一幅如圖 260 中的城市風光。時間是下午五時：夕陽在這個古老廣場的舊牆上，著上了金色、黃色、土黃色，以及各種深淺不同的橙色。陰影中的牆面和物體也都帶有朱紅色和紅色的色彩。我要你們只用三種原色來組成，並畫出這些色彩。

必備的材料：

油畫顏料：正鎘黃、深洋紅、普魯士藍、白色。

畫布、硬紙板或厚紙。

畫筆：五支8號或10號扁筆。

其他：調色板、松節油、碎布、舊報紙。

1. 陽光較充足的牆面。黃色與白色混和，再加少許深洋紅。

2. 陽光較充足的牆面。上面的顏料再多加點黃色，以及一些些深洋紅。

3. 主色。（清潔畫筆）將黃色加微量的白色和深洋紅。

4. 光線稍暗的顏色。只用黃色加少許深洋紅。不加白色。

5. 左側牆面。以上面的顏色加深洋紅和少許白色。

6. 陰影中較亮的牆面。（清潔畫筆，或換乾淨畫筆）黃色加深洋紅，幾乎不用白色，但加少許藍色。

7. 塔樓的陰影部。先用黃色，而後逐漸加入深洋紅。不用白色或藍色。

8. 較暗的陰影部。上面的顏料再加深洋紅。

9. 更暗的陰影部。上面的顏料再加少許黃色，一些深洋紅和少許藍色。

10. 陰影部的黑色。深洋紅和一些藍色。試著調出暖黑色。

11. 土綠色。黃色、白色和少許深洋紅；並逐漸加入藍色。（使用普魯士藍要當心！因為這種藍色染色力強。）

12. 朱紅色。用白色調深洋紅，再加黃色。（你會看到調出的紅色並不鮮艷，這是無法用三原色調配的少數顏色之一。）

13. 暖紫色。用深洋紅和白色，外加少許黃色調成。

14. 橄欖綠色。先用黃色和藍色調成綠色。然後加入深洋紅，直至得到這種「髒」綠色。

15. 綠色傾向的黑色。在上面的顏料中，再加些藍色和深洋紅。

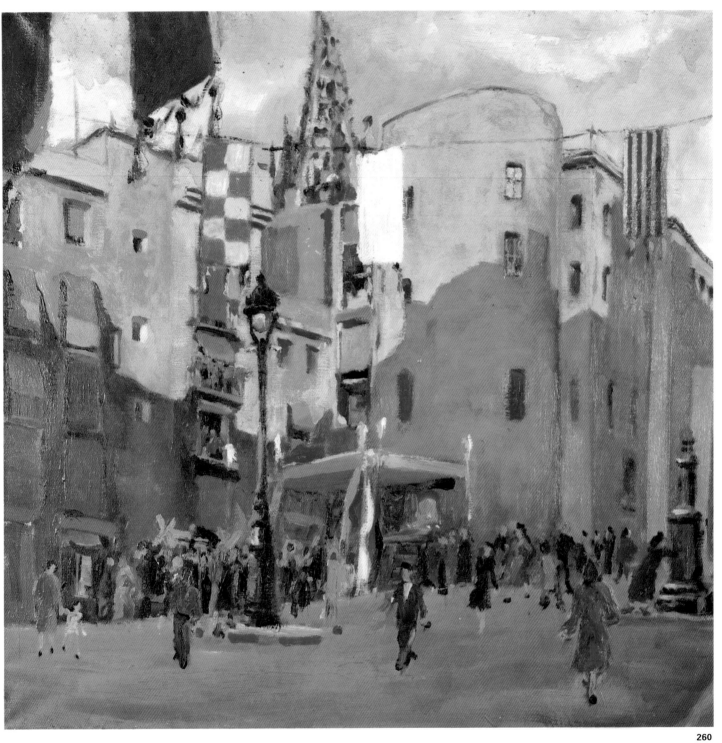

260

圖260. 《聖洛克廣場的
宗教節日》(*Plaza Nueva
Fiesta de San Roc*)，私人
收藏，荷西・帕拉蒙。
暖色協調的例子。

暖膚色　16　17　18　19　20

暖綠色　21　22　23　24　25

暖灰藍色　26　27　28　29　30　261

我們還是用三原色來畫，但是這次不受任何特定對象的限制。我們要調出三組暖色系：第一組是膚色、第二組是暖綠色、第三組是暖灰藍色。

使用的顏料和前面一樣：白色、正鎘黃、深洋紅和普魯士藍。所用材料亦如前。

16. 明亮膚色。大量的白色、少許黃色及少許深洋紅色。

17. 粉紅膚色。在上述的顏色中，多加一點點黃色及一點點深洋紅色。

18. 土黃色。差不多等量的黃色和白色，少許深洋紅和少許藍色。

19. 生褐色。在上述的顏色中，再多加點深洋紅、黃色及少許藍色。

20. 英格蘭紅。把深洋紅和白色混合，直到出現這個色調，然後再加入少許黃色。

21. 黃綠色。（請把畫筆洗乾淨）黃色加白色，然後一點一點地加入藍色，直到出現這種色調。最後再加入少許深洋紅，將原來的綠色弄「濁」。

22. 淺綠色。上面的顏料中再加入少許藍色。

23. 亮綠色。黃色加藍色（不用白色），

再加一點深洋紅，使顏色變得更暖些。

24. 暖暗綠色。在上面的顏料中一點一點地加入藍色，直至達到這種深度。

25. 綠黑色。上面的顏料中再多加些藍色和紅色。

26. 暖灰色。先混合白色、藍色和深洋紅，得到一種很淡的紫色。然後逐漸加入黃色，直到出現這種顏色。

27. 暖藍灰色。上面的顏料中，再加入極少量的藍色和深洋紅色。

28. 暖中灰色。上面的顏料中，再加入一點黃色、藍色和深洋紅色。

29. 暖灰藍色。（最好先清潔畫筆）少許白色加一些藍色和深洋紅色，直到得到一種藍紫色，然後可再加入少許黃色，使顏色變得更灰些。

30. 深灰藍色。上面的顏料中，加入藍色和少許深洋紅色。

冷色系的構成

冷膚色

| 31 | 32 | 33 | 34 | 35 |

冷綠色

| 36 | 37 | 38 | 39 | 40 |

灰藍色

| 41 | 42 | 43 | 44 | 45　262 |

和前面一樣,只是現在我們要調配冷色系。我們要調配三組顏色,第一組是膚色,另一組是綠色,最後一組則是灰藍色。

材料和工具同前。建議你們一開始就用乾淨的調色板和畫筆。

31. 亮部膚色。白色加上微不足道、比例相等的黃色、深洋紅和藍色,深洋紅可以多一點點。

32. 冷膚色。白色、少許黃色、少許深洋紅,直到獲得淡橙色,然後一點一點地加入藍色,直到出現這種色調。

33. 濁膚色。上述顏色,白色少一點,藍色和黃色多一些些。

34. 陰影的膚色。混合白色、黃色和藍色,直至獲得淡綠,然後一點一點地加入黃色和深洋紅色。

35. 暗部的膚色。用深洋紅、藍色和少許白色,調出帶點紅色的紫色。再混入少許黃色,然後以褐色為基礎,加入白色和藍色。

36. 淡綠色。白色、少許藍色和少許黃色。

37. 淡藍綠色。上面的顏料中,再多加一點藍色。

38. 亮綠色。黃色加藍色。不加深洋紅,也不加白色。

39. 深永固綠色。上面的顏料中,再多加些藍色。

40. 墨綠色。上面的顏料中,再多加一些藍色和少許深洋紅色。

41. 淡藍灰色。(請先清潔畫筆)混合白色和藍色,直到變成淡藍色,然後加入極少量的深洋紅和同樣少量的黃色。

42. 藍灰色。在上面的顏料中,增加藍色的比例。

43. 冷藍灰色。在上面的顏料中,增加藍色和深洋紅色的比例。

44. 藍紫色。在42號色中,再加少許深洋紅。

45. 深藍灰色。在上面的顏色中,增加藍色和少許黃色。

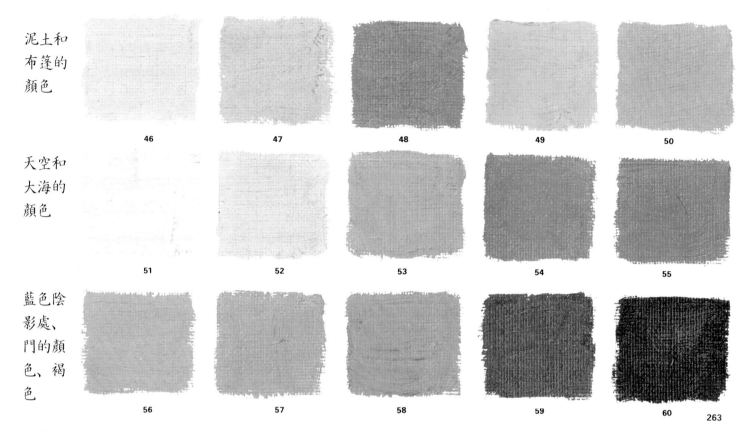

泥土和
布篷的
顏色

46 47 48 49 50

天空和
大海的
顏色

51 52 53 54 55

藍色陰
影處、
門的顏
色、褐
色

56 57 58 59 60
263

現在我們要根據圖264中的海景油畫，調配冷色系，其中綠色和藍色主宰了整個畫面。我們所用的材料和工具和前面一樣。

46.泥土受光的顏色。大量白色、少許黃色，再加一點點深洋紅。在你調出的乳色中，還需再「混雜」少許藍色。

47.一般的土色。上面的顏色中，再加些黃色、深洋紅和少許藍色。

48.背景山頭的土色。混合白色、藍色和深洋紅，直到出現暖紫色，然後加入黃色和藍色，直到出現這種顏色。

49.左側的帆布篷色。編號47號的顏色中再加入少許藍色和少量黃色。

50.右側帆布篷色。上面的顏色中，再加入少許藍色和少量黃色。

51.水面閃光的顏色。（清潔或換畫筆）白色和少許普魯士藍。

52.水面閃光的顏色。上面的顏色中再加入少許藍色和一點點黃色。

53.左側水色。上述的顏色中，再加些藍色和少量深洋紅，不要加黃色。

54.一般的水色和部分天空的顏色。上面的顏色中再加些藍色和少許深洋紅。

55.天空的顏色。上述的顏色中，再加些藍色和少許黃色。

56.藍灰陰影色。混合白色、藍色和極少量的深洋紅，直到出現亮藍。然後「混雜」少許黃色。

57.藍陰影色。用白色調淡上面的顏色，然後加入少許藍色。

58.右側的綠門。在上述的顏色中，加入黃色，然後混入少許深洋紅，使它變得灰些。

59.水中反射的深褐色。深洋紅和黃色調成英格蘭紅，然後一點一點地加入藍色，直到出現這種深褐色。

60.室內的冷黑色。普魯士藍和少許深洋紅色。

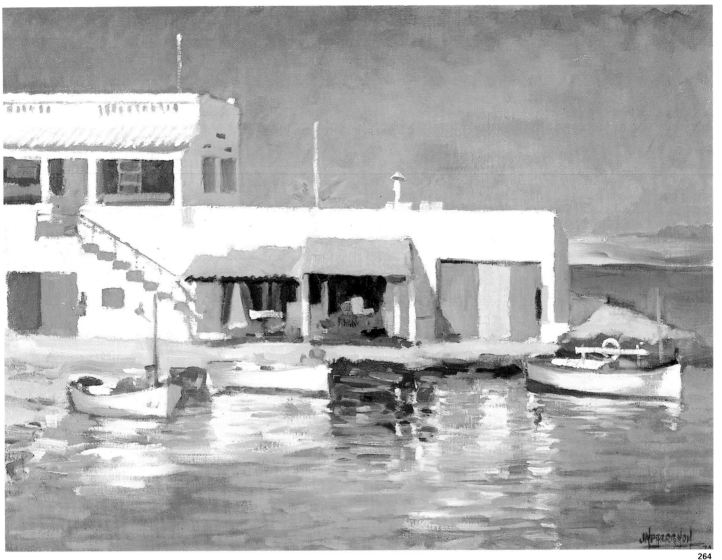

264

圖264. 《佛爾內爾斯》
(*Fornells*)，私人收藏，
荷西·帕拉蒙。和諧冷
色的範例。

濁色系的構成

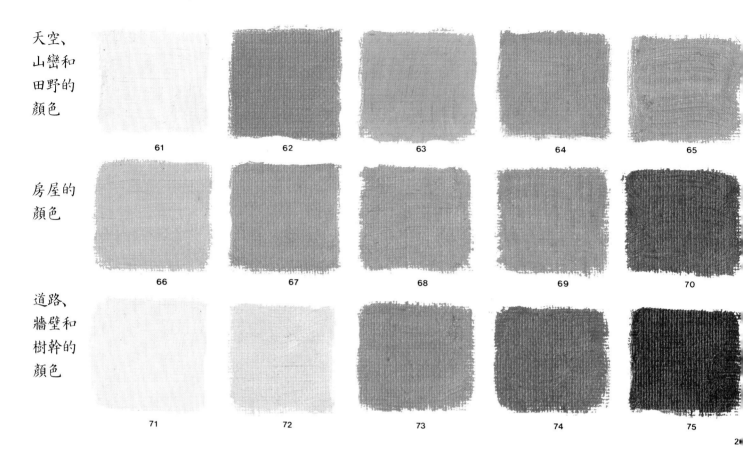

天空、山巒和田野的顏色　61　62　63　64　65

房屋的顏色　66　67　68　69　70

道路、牆壁和樹幹的顏色　71　72　73　74　75

想像你正在畫一幅充滿濁色系的鄉間畫，就像圖266一樣。這裡我們要介紹如何只用黃色、深洋紅、藍色三種顏色和白色，調出這組包含各種色彩、色調和色度的色系。

61. 天空的顏色。（請先清潔畫筆）混合大量白色和少許藍色，直到出現淡天藍色，然後加入少許深洋紅及更少的黃色。

62. 山巒的顏色。藍色、少許白色和深洋紅色。

63. 一般的田野綠色。先用藍色和黃色調出亮綠，然後加入白色使顏色變濁。

64. 田野的深綠色。上述的顏色中，再加入藍色和深洋紅色。

65. 圖中央的田野綠色。上述的綠色中再加入白色、深洋紅色和黃色。

66. 左前景中的灰色房屋。混合白色、藍色和深洋紅，直到出現藍棕色，然後加入黃色，直到出現這種灰色。

67. 這間房屋陰影處的顏色。用上述的顏色，除了白色外，增加其他顏色的比例。

68. 後景中左側房屋的顏色。先用白色、黃色和藍色調出亮綠；然後慢慢持續地加入少許深洋紅色和黃色。

69. 後景中紅色調的房屋。混合白色、黃色和深洋紅，得到帶點紅色的亮橙色，然後加入少許藍色。

70. 紅屋陰影的顏色。在上面的顏色中加入藍色和深洋紅色。

71. 穿越圖中央道路的顏色。白色、黃色、少許深洋紅及更少的藍色。

72. 前景中走道、牆壁的淡灰色。白色、藍色、少許深洋紅及黃色。

73. 前景中牆壁附近景物的灰色。在上述的顏色中，除白色外，以適當比例增加這些顏色。

74. 矮牆的顏色。調出和前面相同的顏色，白色除外，增加每一種顏色的比例。

75. 樹幹的顏色。深洋紅、藍色和少許黃色，調出混濁的暖黑色。

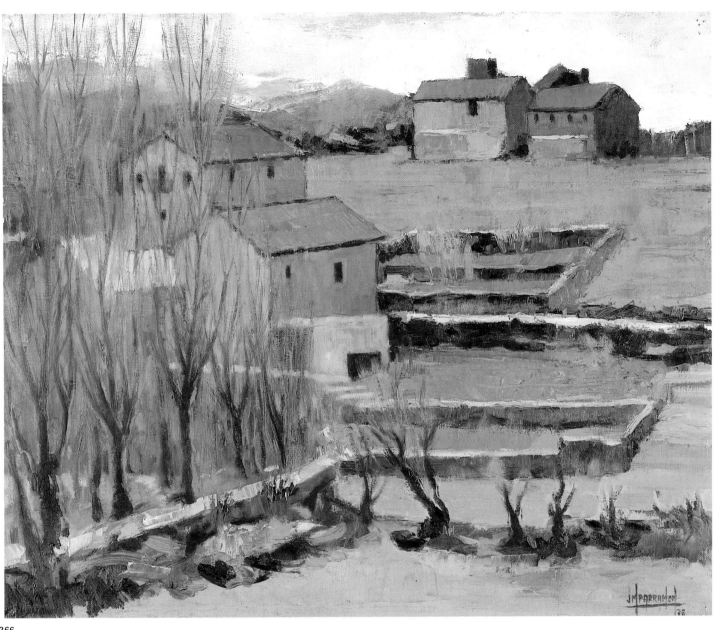

266

圖266.《卡塔蘭‧庇里
牛斯山的風景》
(*Landscape in the
Catalan Pyrenees*)，私人
收藏，荷西‧帕拉蒙。
以濁色系所畫的主題的
範例。

各種色
彩變化
　　　　76　　　　　77　　　　　78　　　　　79　　　　　80

土黃色
和濁褐
色
　　　　81　　　　　82　　　　　83　　　　　84　　　　　85

各種濁
色變化
　　　　86　　　　　87　　　　　88　　　　　89　　　　　90

這類濁色系並不是用來畫某些特定的景物。我調配了一系列色度深淺不同的中間色，這些顏色既非暖色、也非冷色，也就是說，這些顏色是濁色。

76.灰象牙色。（記住要用乾淨的調色板和畫筆）先調出玫瑰奶油色，然後加入少許藍色。

77.灰土黃色。用上述的顏色，除了白色外，增加各色比例。

78.灰紫色。在上述相同的顏色中，多加點深洋紅和少許藍色。

79.棕色。用上述的顏色，再多加點黃色和藍色。

80.深紫色。同編號78的顏色，再加些藍色和少許深洋紅。

81.淡土黃色。（請清潔畫筆）白色、黃色、少許深洋紅和少許藍色。

82.深土黃色。同上面的顏色，除白色外，略增加各色比例，再加少許深洋紅。

83.焦褐色。混合白色、黃色和深洋紅，直到出現紅橙色。然後再加入一點點藍色。

84.焦棕色。在上述的顏色中加入深洋紅和少許藍色。

85.深棕色。用藍色、深洋紅和微量白色調出深紫色，然後加入黃色。

86.混濁的白色。（請先清潔畫筆）白色、深洋紅和少量黃色，然後再加極少量藍色，直到出現這種顏色。

87.淡黃綠色。上述的顏色中再加少許黃色和藍色。

88.淡灰綠色。上述的顏色中再加入少許黃色、更少的藍色、更少的深洋紅。

89.藍灰色。（請先清潔畫筆）用白色和藍色調出天藍色，然後再加入少量黃色和深洋紅。

90.中藍灰色。前述的顏色中，再加入藍色、少許深洋紅和非常少的黃色。

用三種顏色和白色畫油畫

如果你是專業畫家,請跳過這一頁和後面四頁。如果你是有些經驗的業餘畫家,請停下來讀一讀,看看這幾頁的說明,並考量做這個相當有益的練習。你會發現這是個很好的「體操」。如果你是從未畫過油畫,或極少接觸過油畫的業餘畫家,那麼你一定要做這個練習。當你做完這個練習之後,你會驚訝地發現自己畫油畫的功力相當不錯。

從旁邊的照片中你可以看到要畫的對象(圖268)。這是一幅簡單的靜物畫,靜物置放在鋪著白桌巾桌子的一角。圖中有個普通的陶土花瓶、墨綠色的陶盤中有四、五個水果(兩個橘子、一個桃子、一個檸檬)、一串葡萄、一個盛了一點紅酒的玻璃杯和一個蘋果。背景中有一張椅背向著顏色均勻的灰牆。光線來自主體後方。為了使光線照明效果的對比變得柔和,我在主體前面的兩張椅子上分別放置了兩塊白畫布。它們有反光板的作用,能使光線漫射,抵消後面過強的逆光。圖269所顯示的就是我為了改善對象的照明條件所做的配置。

我要強調的是,這個練習最重要的地方並不是在題材或描繪自然景物,雖然描繪自然景物常是理想的練習對象。而且儘管手邊有多種顏料,我們仍然只用藍、紅、黃三原色與白色調配出所有的顏色。如果你只用這三種顏料畫這幅油畫,即使你完全照著我畫的圖275臨摹,我也可以向你保證,以後你一定會畫得更好。因為你已經練習過色彩的組合與調配了。

下表中列舉的是這個練習所需的各種材料。

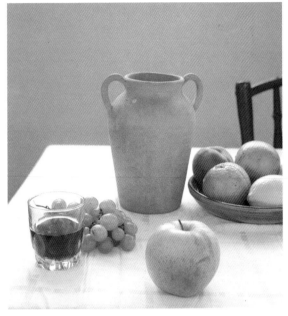

268

圖268. 這是我為了練習用三種顏色加白色作畫所準備的靜物。背景是陰影中的白牆。光線來自主體的背後。

269

圖269. 逆光會使物體上沿浮現出明亮的輪廓線,而其他部分卻被陰影籠罩。結果造成主體部份缺乏色彩,和過強的對比。為了緩和這種過強的對比,我在主體前方放置兩塊大畫布當作反光板,如此一來,畫面的光線和色彩才較為豐富。

此項練習所需的材料

炭條	一支4號豬毛畫筆
固定炭粉的噴膠	二支6號豬毛畫筆
3F紙板畫布	二支8號豬毛畫筆
油畫顏料:	三支10號豬毛畫筆
正鎘黃	二支12號豬毛畫筆
深洋紅	一把抹型畫刀
普魯士藍	一個油壺
鈦白	一小罐松節油
調色板	

如何開始畫

著手畫油畫之前，畫家自然要端詳主題片刻，考慮光影效果、研究對比、分析造型和色彩，並想像完成的油畫會是什麼樣子。透過這樣的過程，畫家才能進入詮釋的範疇，在此，藝術家以其想像力和精神力量轉化造型、色彩和對比。

我自己在開始作畫之前，對主題作了如下的分析：「我不喜歡這種刻板的背景。既然牆壁高處有扇大窗，我可以把窗畫得低一點，打破背景的單調。我不喜歡這串葡萄，看起來既醜又不新鮮，我可以憑記憶畫出新鮮的葡萄。我也不喜歡這個蘋果，色彩不夠豐富。我要用黃色和紅色來畫。我要在前景的桌布上畫幾條灰褐奶油色的皺摺……。」

這一連串的想法，通常會具體呈現在最初的速寫草圖中，但也可以跳過畫草圖這一步驟，直接開始作畫。

但是我們該如何開始作畫呢？是先畫對象的素描呢？還是不畫素描就直接上油彩呢？這個問題爭論已久。「色彩大師」，如梵谷、馬諦斯和波納爾，通常直接在畫布上著色繪畫。他們幾乎不畫陰影，常採用來自前方的光、或散射光來照亮物體；他們是用顏料或色彩來觀察與區分物體。另一些用光影、明暗作畫的畫家，如夏丹、柯洛（柯洛曾對畢沙羅說：「從陰影部開始畫起。」）、馬內、諾賴爾(Nonell)和達利，通常從對象的素描開始。不過在這兩種極端之間，尚有一種中庸的做法，那就是先很快地畫一張速寫草圖，作為以後整個作畫過程的依據。圖270的草圖就是這種繪畫方式的例子。

我們要精確地描繪主題，確定整體的空間和比例，這樣作畫時才會更有把握。

圖271是我為之後的油畫做準備所畫的炭筆素描稿。素描畫完後，應噴膠固定它。

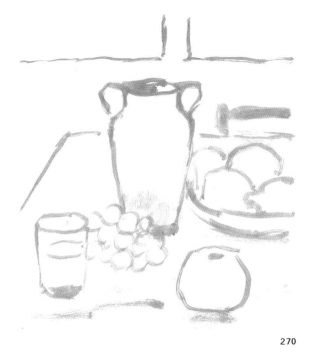

圖270. 最初的速寫草圖。專業畫家在開始畫油畫前，通常會先畫草圖。它用的是4號圓筆，顏料則是普魯士藍和焦棕摻松節油。

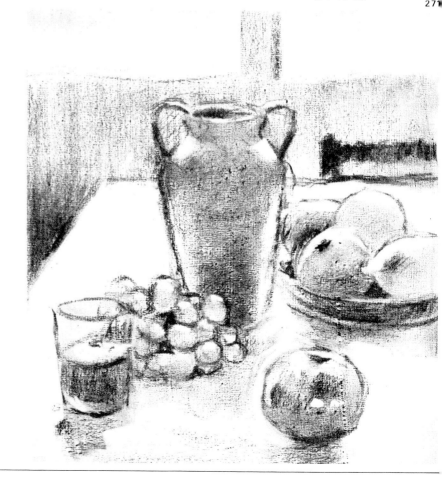

圖271. 有些畫家利用炭條和橡皮擦的擦拭，畫出對象的素描稿，用來研究畫面的結構。我只在畫布上輕淡的畫，以便之後較為容易修改色彩和對比。

270

271

第一階段——從何處開始畫

記得鄰近色對比的法則告訴我們：一個顏色會因為周圍背景的顏色的影響，而顯得更亮或更暗。請記住這個原則：一開始就畫畫布上的亮部是錯誤的，因為主體的明暗會因為後來畫上的背景顏色而變得更亮或更暗。

因此，我們應儘快在整個畫布大面積的空白處上色。這幅畫中，我們要從藍灰色的背景著手，然後再畫窗戶明亮的顏色、陶瓶和水果等。

一般來說，我會省略畫中的某些細部，像花瓶把手的輪廓線和椅背。這些細部後來再加上去就可以。我先畫從窗戶外射進來的光線，然後換一支乾淨的畫筆。

換畫筆時務必注意，千萬不要使用還留有深色顏料痕跡的畫筆來畫亮色。畫筆必須時常清洗。畫葡萄時要細心，因為總會出現一些技巧問題，但只要你畫得精密、正確，這些問題是不難解決的。你得數清楚有幾顆葡萄，觀察它們的大小，以及每顆葡萄在整串中的位置，還有葡萄間暗色間隙的形狀。

我畫前景中蘋果和玻璃杯中葡萄酒的顏色。接著在前景的桌布上畫一些乳白色的痕跡，用來預作桌布皺摺的陰影。

之後暫擱一下（圖272），稍作休息。利用這段時間抽支煙，或喝點兒酒，再重新思考、研究……一邊清洗畫筆、調色板。

圖272. 在第一個階段中，只需在畫布上稍微塗點油畫顏料，以便在後續各個階段中能夠進一步修飾局部的顏色和對比。

272

273

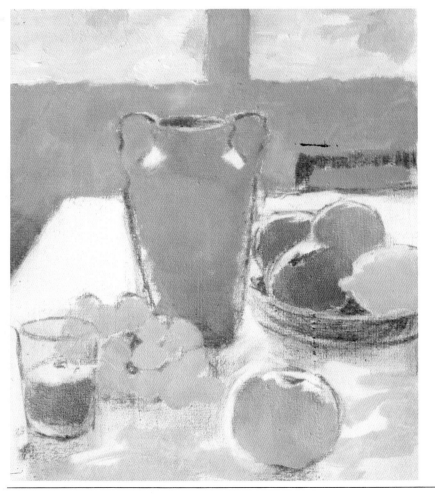

圖273. 繪畫過程中應該常用松節油、舊報紙和碎布清潔畫筆（和調色板）。先用舊報紙擠擦數次，除去畫筆上的顏料。然後把畫筆放在盛有松節油的小罐中浸泡幾分鐘，漂乾淨，再用碎布擠壓兩三次，直到畫筆完全乾淨為止。

第二階段

圖274. 到這一階段，畫面已經開始呈現出對象真實的顏色和對比。但我們還是用實際上是平塗的薄塗法，勾畫出物體的造型和顏色。這時仍在考慮這幅畫各種可能的發展，看看如何來完成這幅畫。

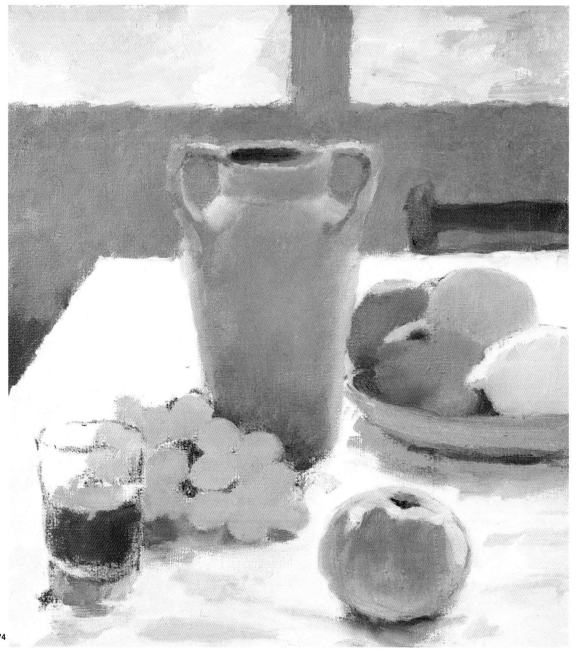

274

重新開始時，從桌布下手。除了藍色和白色外，我覺得我得加幾筆在前景中用過的乳白色，再用淡藍和少許深洋紅畫出水果邊緣的亮光。我用這種紫色畫了玻璃杯中酒的反光部分。現在我將前景中蘋果光亮的邊緣上色，接著重新畫陶瓶的顏色。

我加深了背景色，但我覺得太過頭了。然後畫了一會兒陶瓶邊緣的藍色亮光，接著畫椅子、盤子、前景中的蘋果，以及盤子在桌布上的陰影，還有蘋果、葡萄、玻璃杯的陰影。畫完前景中的蘋果之後，又用清澈、明亮的顏色重畫了盤中的水果，今天這幅畫就畫到圖274的程度。

最後的階段

圖275. 從第二階段開始到完成，相對上較為容易。我修改了背景，以及窗戶的顏色和對比，使這兩個部分更淡。陶瓶和水果上的反光比較沒那麼藍，整個桌布的顏色也更白了。我特別擔心顏色擴散會造成那種精神性和抒情的「天堂之光」的氛圍。

275

正如你們所看到的，在三天後的最後階段中，我對許多顏色和造型都覺得不滿意。所以我反覆重畫，到最後畫中所有的顏色都重新修飾過。審視這些顏色，並加以比較。在最後的完成圖中，所有顏色的藍色色調都減輕，背景更淡、桌布更白、陶瓶更亮，顏色也沒那麼「濁」。(這只陶瓶讓我傷透了腦筋，畫了又畫!) 最後，我

覺得這幅畫完成後畫面氣氛較佳，更接近現實主義，因為造型和陰影都較不具體，更加幽微，呈現出瞬間印象的效果。例如水果盤、葡萄、玻璃杯、蘋果等……投射在桌上的陰影，就是這種效果。

別忘了，這幅畫只用了三種顏色和白色。

直接畫法

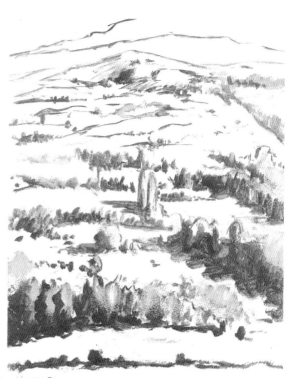

圖276. 這是我選來說明直接畫法的主題。照片中的村莊名為托拉 (Torla)，位於亞拉岡地區的庇里牛斯山 (Aragonese Pyrenees) 中，離法國邊境只有幾公里。

圖277. 我用圓筆，略蘸顏料（普魯士藍和焦棕），然後浸滿松節油，像畫水彩畫一樣。我畫這張速寫草圖只花十五分鐘。我簡化了複雜的對象，把握重點的畫下它。

印象主義畫家引介了直接畫法的技巧。他們從頭至尾只花三、四小時，便一氣呵成，畫就一幅風景畫。他們試圖捕捉瞬間的「印象」，而且努力去達到這個目標。他們怎麼做呢？那就是直接畫法。

<div align="center">從一開始就畫出最後的樣子。</div>

能做到這樣的工夫，絕大程度有賴於畫家的經驗和技巧，但也得視畫家對一幅畫的態度而定。通常繪畫的人，包括你、我，都從來沒有，或很少充分運用我們全部的才智。很多人畫畫時沒有全神貫注，因為我們認為「總有第二次機會」，在第二或第三個步驟時可以重畫、反悔、補筆。但是印象主義畫家確立的「當下成畫」的模式中，是沒有第二次機會的。畫家不得不想到完成一幅畫，包括造型和色彩的機會只有一次。所以他必須要求自己不再回過頭來修改他已畫的，必須「一出手」就完成 (Alla prima)。從開始到結束，畫家都必須不斷地折衷妥協。這是態度的問題，但這也是一個技巧的過程，您可以從這裡所附的圖畫和說明文字學到這樣的技巧。

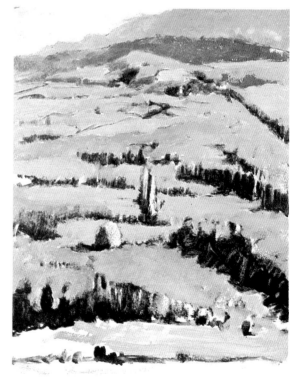

圖278. 最初的素描痕跡仍然可見。現在的問題是根據實際的景致，用深淺不同的綠色、土黃色和褐色填滿空白處，但色彩之間沒有絕對的支配關係。記得始終根據你的美感來構圖、來理解造型和顏色的協調。

圖279. 這幅畫的顏料較厚，但還不是太厚。我上了第二層色，如同人們常說的，繪畫就是從上到下，參照自然，但要對造型和色彩加以詮釋、整合和簡化。整體而言，我讓色彩更多變了。我花了兩個半小時完成這幅畫。

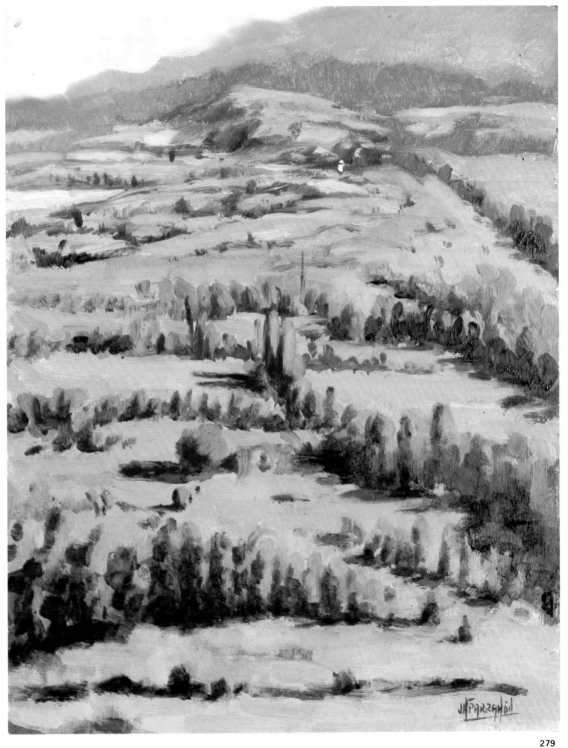

279

階段畫法

我們給這種技法下的定義是：這種技法是把一幅畫分成數個步驟。每次都要等上一次的顏料乾透或半乾時，才進一步修飾畫面、造型、對比和顏色。

這是早期大師們使用的技法，現在仍有許多畫家沿用，特別是在畫架上作畫 (Easel pictures) 時使用。也就是在畫室中所畫的畫，像是靜物畫、肖像畫和人體畫。這類型的畫尺寸往往都很大。這種繪畫的程序，從一開始就完全不同於直接畫法。分步畫時，我們首先考慮的是素描、造型——畫陰影和亮部，而把顏色留待以後考慮。第一步，畫家用近乎單色的顏料薄層畫素描和造型，不考慮使用的是暖色系還是冷色系，以及之前設想的色彩協調問題。

在第一層平塗的穩固基礎上，開始塗上比較厚的真正的顏色，反覆地畫，也會用到擦、刮的技巧。

這種技法出現在法蘭契斯可‧塞拉 (Francesc Serra) 的油畫中，見圖280-283。

塞拉用40F畫布來畫。他先用炭條試畫幾次，決定模特兒的姿勢。然後他開始畫，用炭條在畫布上畫素描，再用非常有限的五種基本顏色完成第一步驟的畫稿。這五種顏色是：銀白色、黑色、焦褐色、土黃色和焦棕色——這是一種非常中間的色系，呈灰而混濁的顏色（圖280）。注意看第一次素描殘留下來的炭筆線條。

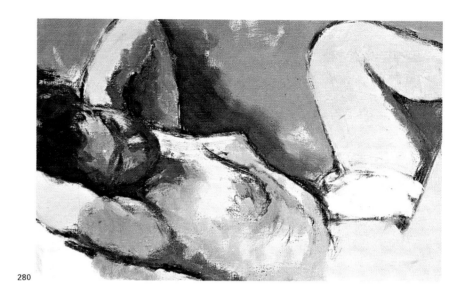

280

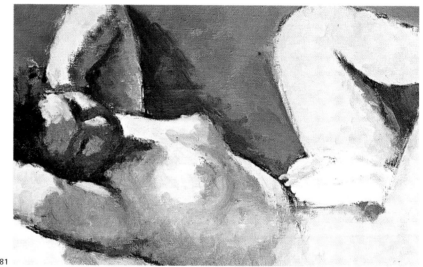

281

282

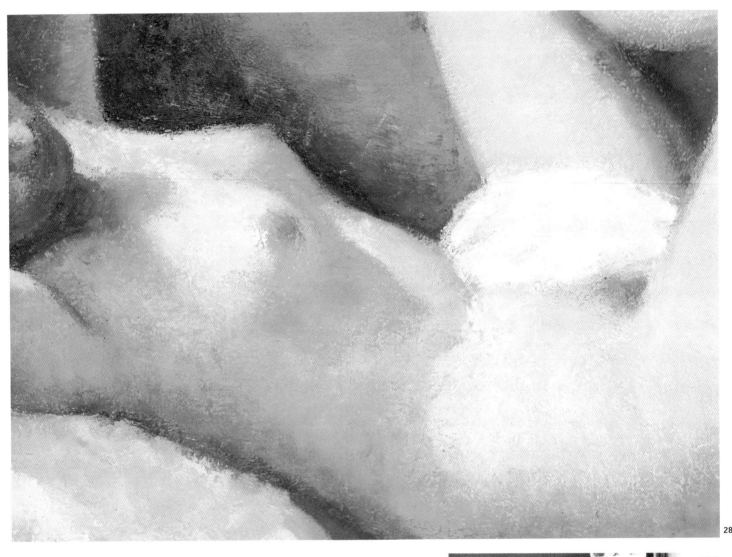

283

圖283.《裸像》(Nude) (局部)，私人收藏，法蘭契斯可·塞拉。我們從這張畫中可以看出來，塞拉喜歡用厚塗法畫油畫，讓素材一層強蓋在另一層上。同時，在一定程度上運用提香和林布蘭的擦畫技法 (第28頁和36頁)。

五天後，塞拉有了繪畫的構想，他想進一步發揮素材，並豐富這張初稿。像許多畫家一樣，塞拉也同時畫五、六幅畫。他常常會把畫先擱在一旁，過三、四天後再去畫，每次畫的時間不超過兩小時 (圖281)。

大概要畫三次以上才能完成一幅畫。在這期間他增強並加重了色彩，仔細研究和衡量一些細微的變動，用的素材越來越多，還應用了擦畫技巧，這個效果可以在圖283中的放大畫中看得出來。

法蘭契斯可·塞拉已於數年前去世。我有幸在他畫這幅畫時，和他一起在他位於托薩·德·馬爾(Tossa de Mar)的畫室裡。我們可以看出他對提香的欽佩。

圖284. 法蘭契斯可·塞拉利用作畫中間幾分鐘的休息時間，和他的模特兒談話。

284

用畫刀畫油畫

用畫刀作畫的技法有點複雜。它有其獨特的技法，且不同於畫筆作畫的技巧。

用畫刀作畫不需用溶劑，把顏料管擠出來的稠厚顏料直接調混後即可使用。調色板同樣用來調混、集放和製備顏料。畫家最多可以用三或四把大小不同的畫刀，畫刀通常是抹子型。

開始作畫時，你可以用畫刀直接著手，或畫在以薄顏料上色的畫底。這種畫底是用畫筆沾大量松節油稀釋過的顏料而畫成的，做為背景色之用，可以覆蓋畫面上畫刀未及的較小間隙。要達到較具現代感的風格，可以直接在畫布上調顏色，不必使用調色板。

大塊區域要先著色，接下來的各步驟，則盡量不要觸及或修飾這些部位。至於那些較分散的，形狀複雜的小局部，最好使用在調色板上調好的顏料。最後一步，為了進行最後的修飾，所以用貂毛畫筆潤色和重畫是非常妥當的。但用畫刀作畫時，盡量不要破壞用畫刀作畫所特有的平整和光澤感。

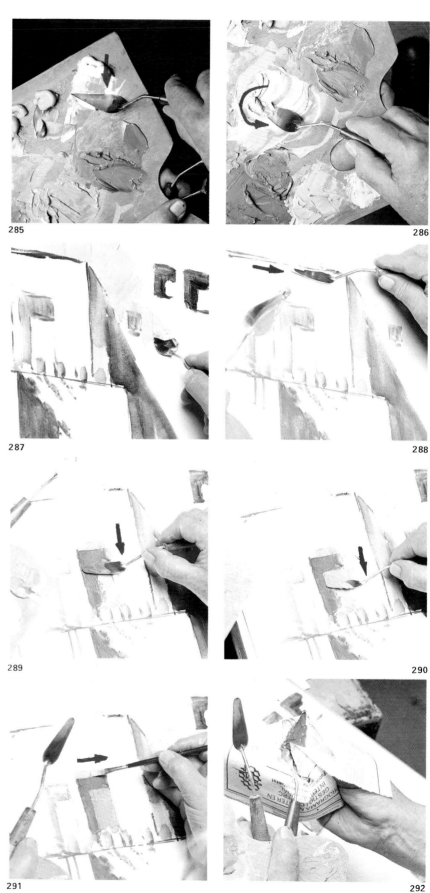

用畫刀畫可以運用大面積厚塗法，以一些顏料覆蓋住其他顏料，或用一般厚度的顏料蓋住畫布的網目。用畫刀前先用畫筆塗薄層顏料的技法，就是我曾用來畫庭院的技法（見圖293–296）。

圖285. 從調色板上取顏料時，就用畫刀刮去一片即可。

圖286. 用畫刀以畫圈方向攪拌兩種顏料，製成混合顏料。

圖287. 把顏料放到畫布上。

圖288. 畫線條或輪廓線時，把顏料放在畫刀背上，沿著畫布刮過去。

圖289. 畫門內深綠色陰影這樣的局部時，刮刃可能會超出邊界，這是正常的，沒有關係……

圖290. ……因為可用顏料覆蓋超出界線的部份，來重塑造型。

圖291. 細節部位要用貂毛筆來上色。

圖292. 用舊報紙就可以把畫刀擦得很乾淨。

圖293. 第一步：用松節油稀釋的油畫顏料所畫的草圖。

圖294. 第二步：用畫筆蘸稀顏料著色。

圖295. 第三步：開始用畫刀作畫，先畫大面積。我開始調整和改變顏色。注意畫刀所造成的浮雕效果。

293

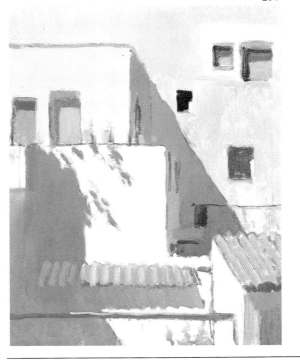

294

295

圖296. 用畫刀作畫可以造成厚塗法的藝術效果，畫中顏料的厚度十分明顯。當然也可以用半厚塗法來畫。像此畫用厚塗法蓋住畫布的紋理，並保留畫刀典型的效果。這對於處理尺寸比這幅8F畫布（38×46公分）還小的畫來說，似乎是比較好的模式。

296

從完成的畫面上可以看出來，我用畫刀完成牆面、門、窗的形狀和顏色。稍後用貂毛筆修飾下面窗戶的窗欄、花盆、植物和它們投射在前牆上的影子這些較小的形狀。

應盡量少用貂毛筆，讓畫刀來構造整個畫面，以反映出這種技法的難度。保留「刀法」——雖然不是很具體，有點不確定，但相當有趣，也很有藝術性。

按你畫素描的方法
畫油畫

繪畫的四分之三是由素描構成的。如果我得在門前掛塊招牌的話，我會寫：素描學校，而且我非常肯定，這將造就出畫家。

安格爾
(Jean-Auguste Dominique Ingres)

造型與立體的結構

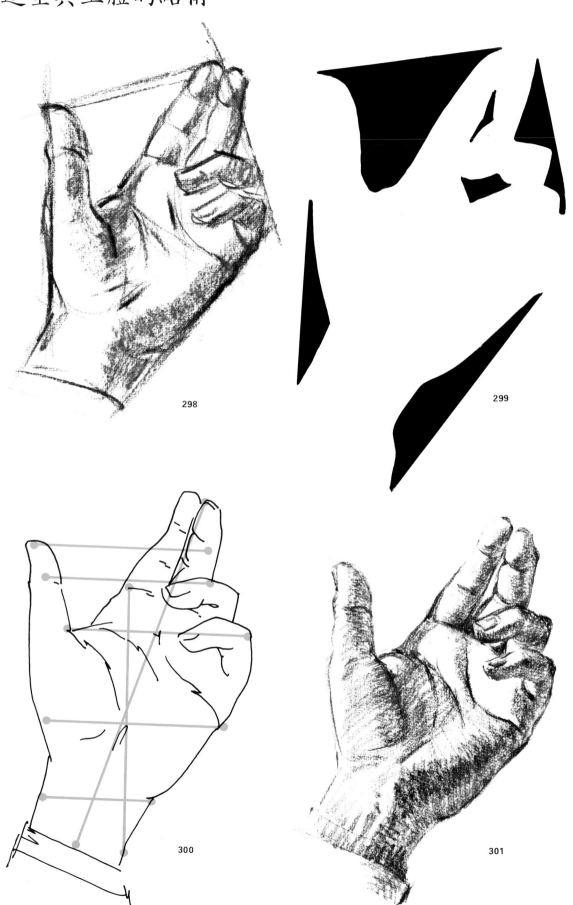

298

299

300

301

描畫你左手的結構

做這個練習的目的是為了更深入地認識造型、立體感、光與影。這個練習可用軟芯鉛筆（如 2B 鉛筆）畫在普通的畫紙上。把你的左手擺成圖中或與其類似的姿勢。現在開始吧！

圖298. 試著把手放在一個根據你的手形所畫出的直線「框」中。這就是「景框」，能不能畫好對象的素描就取決於這一步。

圖299. 要估算出手指、大拇指和手的比例、尺寸，必須參考手的「反影」，就是形成剪影的負面區域或是空格處。

圖300. 另一種常用來測量比例、尺寸的方法是利用假想的參考線。比如用水平線來定出點和形狀，垂直線和斜線則穿過水平線，提供參考點之間的關係。

圖301. 我曾要求你們畫一張手的速寫草圖，練習結構、光與影和明暗調子的表現。如果想要更進一步研究光與影和明暗調子，可以再畫一次手的素描。這次手要畫得大一點，畫的時候要更專心，達到與圖302之素描畫同樣的程度。

光與影，明暗變化

畫出形狀，影造就立體感。光與影詮釋出物體的形狀。

為了表現立體感，我們素描和著色時，就要畫出不同強度或明暗變化的調子或顏色。這就是說，我們把某些色調或明暗變化與其他色調或明暗變化相比較。我們使它們具有調子變化——例如，這塊陰影比那塊亮些，那塊又比另一塊暗些。因此，調子的變化是素描藝術與油畫藝術的一個基礎。柯洛曾對畢沙羅說過：「你是個藝術家，不需要別人的忠告，除了這點；你必須先研究明暗關係。因為不懂這個，你就畫不出好的油畫來。」

為了捕捉題材的明暗(Value)變化，你必須懂得如何觀察和比較，分辨塑造出物體的不同色調。我們談的並不是數百種的陰影。事實上，只要少數幾種不同的灰色、黑色和白色，就可能表現出主題所呈現的全部色調範圍。為了更進一步理解這些問題，我建議你們用軟芯鉛筆（如2B鉛筆）畫自己的左手，就像我剛在圖302中所畫的。根據圖302的解說，試著去研究決定物體立體感的要素。

手確實是最難畫的主題之一，但我希望這裡的圖和解說能對你有所幫助。

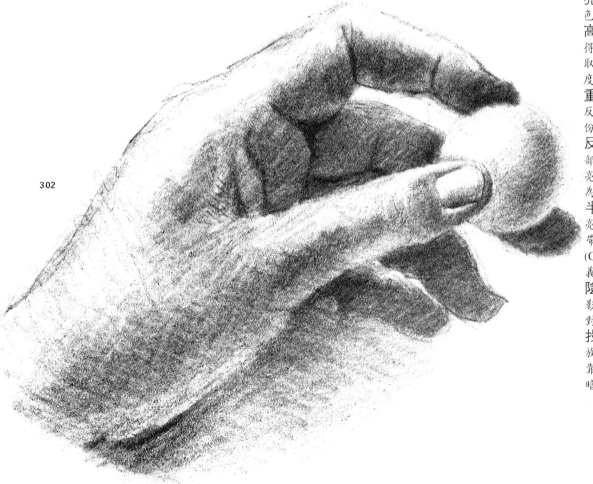

302

圖302. 這幅畫的立體感是透過光與影的交互作用而造成的。素描及繪畫時必須要理解它們的作用。下面列舉了這些作用。

亮部 受光區域的顏色是物體的真實顏色。
高光部 透過對比而得。記住，白色的亮度取決於其周圍色調的暗度。
重影部 是半陰影與反光之間陰影中最黑部份。
反光部 出現在陰影部邊緣。主體周圍若有亮色物體時，反光會更為明顯。
半陰影部 是介於亮部與陰影部的中間地帶，在「明暗畫法」(Chiaroscuro)之中，被定義為「陰影中的亮部」。
陰影部 整片位於陰影中的區域，與亮部相對。
投影部 位於物體置放的平面上。一般來說，靠近物體附近的顏色最暗。

圖303. 即使減少到只有五、六種調子的灰色系，也足以表現全部明暗色調的變化。

對比和氣氛

明暗色調的變化、對比和氣氛這三個因素創造一幅畫的立體感。對比對於作品的表現力和寓意而言,是特別重要的因素。艾爾・葛雷柯受卡拉瓦喬的影響,加強對比效果,生動地表現作品的主題。他在人物的周圍加上很深的混濁色,把人物與背景分開,造成浮雕般的效果。他真是色調變化大師。

在現代繪畫藝術中,從印象主義開始,對比所採用的配色較為平和、較不誇張。只利用物體本身的色彩來表現造型,如此便不再需要大片而深暗的陰影。正如皮埃・波納爾所說:「顏色本身就能表現光、造型和油畫的內涵。」波納爾真是色彩大師。

現代的油畫家常喜愛運用前景清楚、後景模糊的方法來表現空間感,於是造成了臨場的氣氛(Interposed atmosphere),如圖304雷諾瓦畫的《包廂》(La Loge)。

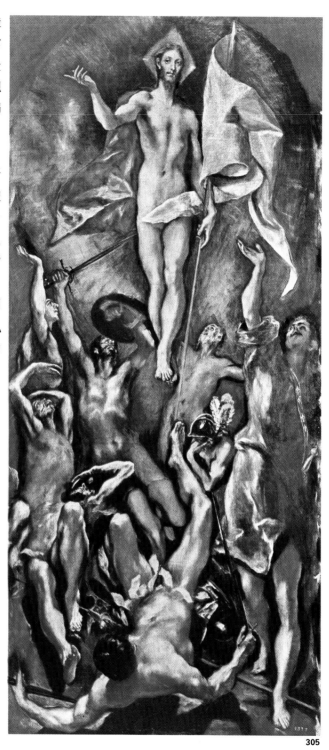

圖305.《耶穌復活》(The Resurrection of Christ),馬德里,普拉多美術館,艾爾・葛雷柯。強烈的對比使人物產生浮雕的效果。艾爾・葛雷柯是當時受米開蘭基羅的「暗色調」影響的幾位畫家之一。卡拉瓦喬以強烈的對比效果建立了此種繪畫風格,促使巴洛克藝術革命化的發展。在卡拉瓦喬之前,光是繪畫的次要元素。但自從他以後,光與影和對比成為表現畫面和詮釋繪畫的重要因素。委拉斯蓋茲繪畫生涯的第一階段,就是受到這種繪畫風格的影響。艾爾・葛雷柯也強調對比,著重光與影和對比的效果。

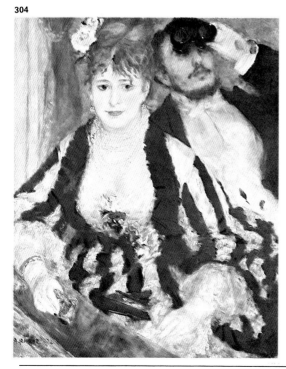

304

305

圖304.《包廂》(La Loge),倫敦,柯特爾德協會畫廊,奧古斯特・雷諾瓦(Auguste Renoir)。這幅畫是表現氣氛和深度的例子。雷諾瓦把前景中的婦女及其容貌畫得輪廓分明,而後景中的男人則畫得比較模糊不清,有故意「未畫完」的感覺。

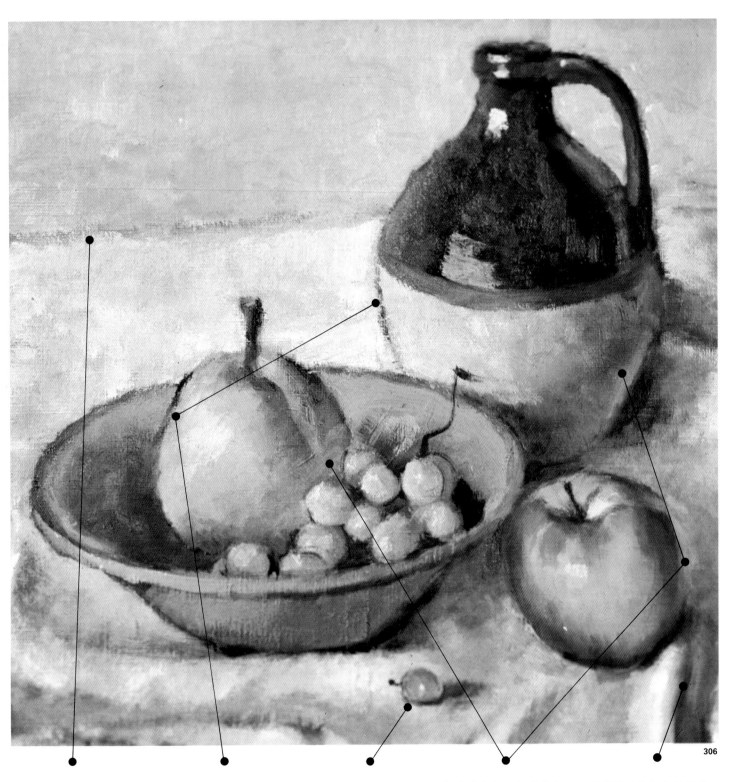

圖306. 我們用實例來總結所討論的光與影和色調變化。

為了造成空間感，桌布的邊緣要保留模糊不清。

為了區隔和辨明物體，畫出物體的輪廓線，有時也有不錯的效果。參看圖中梨和壺的亮部。

高度的明暗對比，反光部、重影部、高光部、陰影部和投影等所有這些光與影的不同效果，都表現在這一顆小小的葡萄上。

觀察反光部，我畫在梨子、蘋果和罐子處的反光，有助於創造立體感，和突顯造型。物體本身就有反光，但我強調了它，尤其是梨子部份，讓它更有立體感。

明暗對比效果有利於產生立體感，在桌布的摺疊處可以看到這種效果。

平行和成角透視

畫房屋、大樓、街道、室內、家具、書本時，你都必須懂得一些透視知識。但是不必讀那些厚達 300 頁的巨著，因為它們不適合畫家，只適合建築師們看。我們要簡單地敘述一些，畫油畫時，你所需要知道的透視問題。

有三種或三類透視：

1. 平行透視，或一個消失點的透視。
2. 成角透視，或兩個消失點的透視。
3. 有三個消失點的透視。

第三種透視法畫油畫時不會用到，所以這裡就不加以介紹*。

消失點是平行線在視覺上延伸的會合點。你要記住，消失點總是落在與觀察者眼睛高度相當的地平線上，不管觀察者是站著、坐著，還是彎著腰。

* 為了更廣泛、更全面地研究用於藝術素描和繪畫的透視，我推薦你們讀《畫藝百科》系列之《透視》一書。

圖307. 平行透視，或單點透視都適用於立方體和房間。

圖308. 成角透視有兩個消失點。此圖左側的消失點落在畫面之外。

圖309 和 310. 平行透視和成角透視示意圖，應用於樓房和街道時。要注意畫街道行人時，人像的頭部均應定位在地平線的高度上。根據人物位置的遠近，可以放大和加高人像。

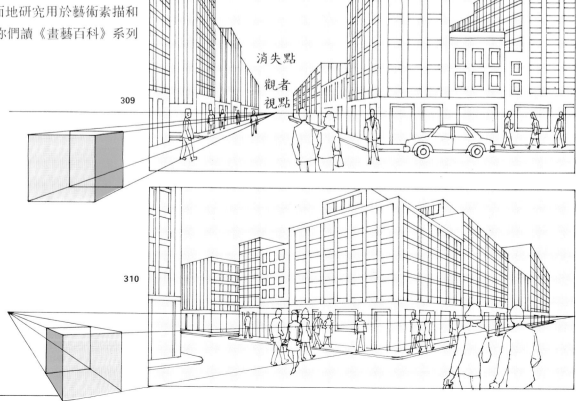

你還應記住，在平行透視中，消失點和視覺的
中心點重疊在地平線上的同一點。成角透視中
則不會發生這種情況，因為其兩個消失點和視
覺的中心點分別落在地平線上的不同處。
圖307和309介紹了兩個平行透視的例子。前者
用於室內，後者用於由大樓構成的街道。圖308
和310中的題材相同，兩幅圖都用的是成角透
視（有兩個消失點）。

畫城市風光時，我們常常面臨正確使用透視來
表現一些經常重複出現的場所（如走道、窗戶、
陽臺）的問題。對一個熟練的畫家來說，這些
問題並不難解決，全憑目測判斷即可。但若知
道有可利用的數學公式，也頗有幫助。例如，
要畫有對稱結構的舊建築的正面時，為了正確
擺置門、窗的位置，你就得計算出透視中心。
你可以目測，但也可以按圖311-314的說明，
畫一個×，再通過其中心畫一條垂直線（圖
312），從而定下透視的中心點。然後按照圖313
的幾何圖形，確定大樓正面各個不同部分的位
置。

在圖315和316中，你可以看到，類似的漸遠空
間的解決辦法，這是一座鄉間房屋的正面。

315

圖311-314. 這是從正前
方看有對稱結構的建築
物（圖311）。為了改變
角度，我們把矩形的建
築物放在透視圖中，然
後用×將其分割。

圖315. 一棟舊屋的漸遠
空間（在深度和透視上）
的分割。

圖316. 此情況應遵循的
步驟。

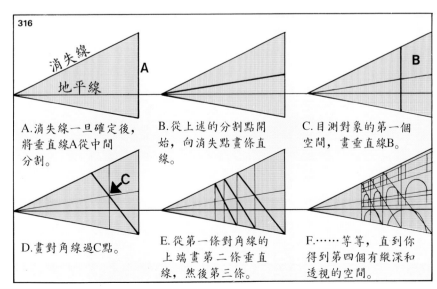

316

消失線
地平線

A.消失線一旦確定後，
將垂直線A從中間
分割。

B.從上述的分割點開
始，向消失點畫條直
線。

C.目測對象的第一個
空間，畫垂直線B。

D.畫對角線過C點。

E.從第一條對角線的
上端畫第二條垂直
線，然後第三條。

F.……等等，直到你
得到第四個有縱深和
透視的空間。

空間、板面和引導線的劃分

圖317中的簡圖A、B和C說明如何在既定的空間內，計算等分空間的透視法。用圖片說明，在既定的空間A-B間，用透視法劃分五個等分的空間。

圖318還向我們提供了用平行透視劃等分板面的方法；而圖319則說明了用成角透視劃等分板面的方法。

最後，圖320和320A顯示了，當消失點在畫面外時，如何畫透視中平行線的引導線的方法。

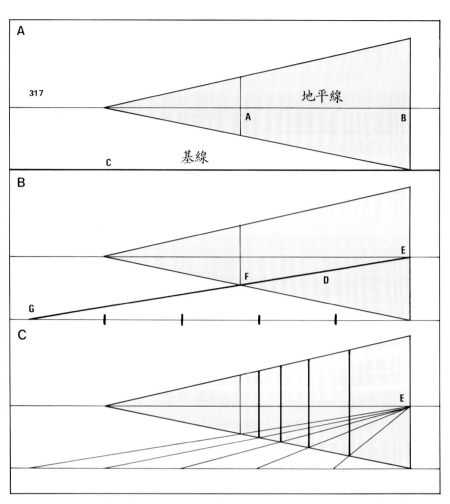

圖317. 在圖316中，我們隨意分割了空間，未受任何特定尺寸的限制。在圖317A中，我們從既定的空間距離A-B開始，將此空間用透視法分成五等分。我們先畫一條基線C,平行於地平線，位於此透視三角形垂直線的下端。

B.然後從E點向F點畫一直線D。延長此直線，交於基線上的G點。然後分此段基線為五等分。
C.最後，從基線上的各分割點到E點畫斜線，就會獲得縱深和透視空間的分割。

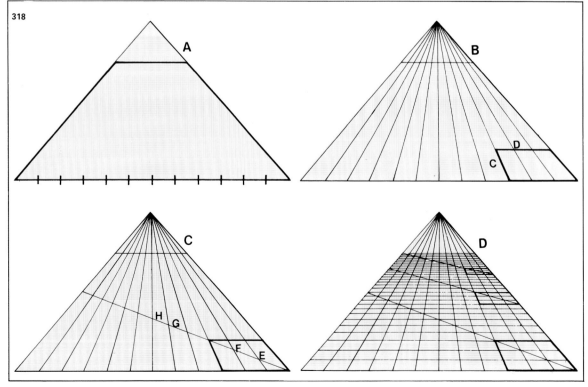

圖318. 圖中說明了畫平行透視板面的步驟。圖B中CD矩形和圖C中通過點E、F、G、H的對角線是畫板面的奧妙關鍵。以此為基礎，我們可以畫出構成透視板面的水平線。

圖319. 圖示成角透視板面繪製的步驟。我希望你們透過這個學習和實作，能很容易地學會繪製這種板面。

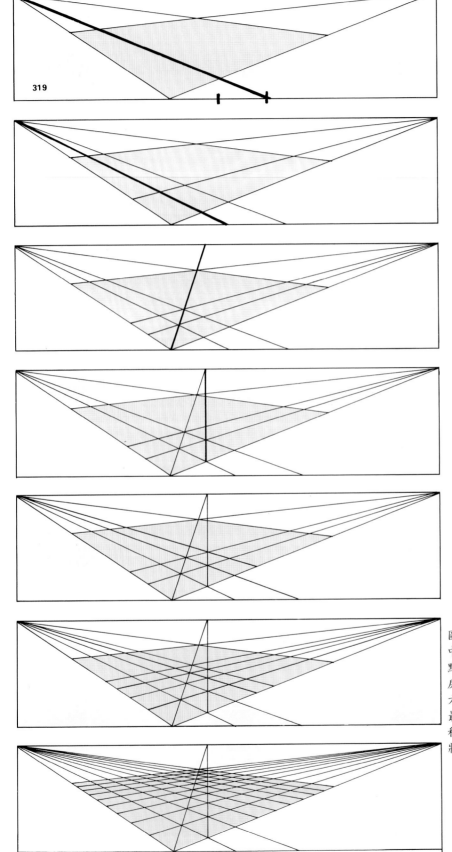

319

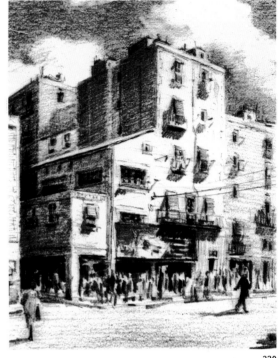

320

320A

圖320. 我們在圖320A
中可以看到，當消失
點在畫面外時，測量
房屋或建築物透視的
方法。問題是要確定
最外邊兩條消失線A
和B的傾斜度，然後
將此圖的兩邊或側邊
等分割。再用消失線
畫出引導線，以便能
畫出樓房的窗、門、
陽臺、裝飾和凸出物。
印成紅色的引導線則
對應於另一個消失
點。

選擇題材

小說家埃米爾・左拉(Emile Zola) 在談到他的朋友，印象主義畫家們時，寫道：「一群憤怒的年輕革命家！」

事實上，印象主義原本是反對頹廢最大的反抗者之一，後來卻演變成了「官方藝術」。

毫無疑問，印象主義革命最出色的觀點之一，就是放棄龐大的主題，人們稱這種畫為「大塊頭」——題材經過精選、研究，並經過想像加工，把與現實毫無關係的對象理想化了（圖322）。與這種傳統作鬥爭的印象主義畫家，正如他們過去常說的，依理而畫而非依題材而畫，也就是畫活的對象，來源於真實生活的自然景象。根據這個論點推出的道理是值得信服的。

選擇或找到一個繪畫題材或主題毫不困難，繪畫題材到處都有，在家裡、在街上、在房間內、在任何一個村莊或城市裡、在花園裡、或田野上都有。

雷諾瓦說：「題材，主題！其實垂手可得。」雖然印象主義畫家總是聲稱題材並不重要，繪畫的主題可以瑣碎到一組修路工人（圖323），或一雙舊鞋（圖 321）都無所謂，但他們當然考慮過繪畫主題的造型和色彩，分析過形式上的色彩結構，並決定如何來詮釋它。實際上，他們挑選題材也幾乎不太注意對象，無論那是一堆紅蘿蔔，還是一束玫瑰花都無所謂。

圖321和323.《鞋》(Shoes)，阿姆斯特丹，國立美術館，文生・梵谷。
《伯恩大街上的鋪石工人》(The Stone- Layers in Berne Street)，巴特拉收藏，艾杜瓦・馬內。印象主義畫家決定畫主旨而不是畫主題。對他們來說，一個畫家不需要去尋找主題和建構題材，因為他們的靈感在戶外、街道和那些最平常的物體上。

題材的選擇端賴以下三個要素：

1. 懂得如何觀察。
2. 懂得如何結構。
3. 懂得如何詮釋。

圖322.《風景畫》，巴黎羅浮宮，克勞德・洛漢。直到十九世紀中葉，印象主義興起時，畫家仍在畫室內選擇題材和構圖，並根據其描繪自大自然的小色彩稿和速寫草稿作畫，但最後畫家仍全憑他自己的看法定稿。

322

323

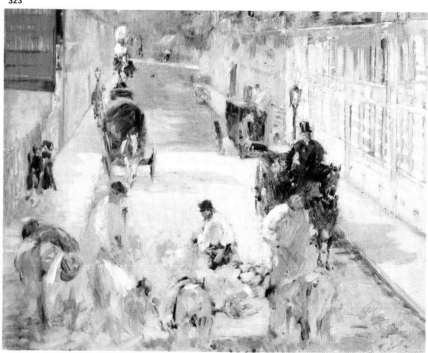

321

讓我們聽聽德拉克洛瓦說的話:「我的畫不完全是真實的圖片。那些只會複製速寫稿的畫家,永遠也不可能使觀賞者感受到大自然的生命力。」

情況確是如此,忠實地臨摹主題決不是藝術。早期的畫家也並非完全臨摹大自然,提香、魯本斯、甚至古典畫家拉斐爾都是進行藝術詮釋而並非拷貝,他們大多數作品都是憑記憶創作的。對這一事實,很少有人進行研究。藝術詮釋,來自於想像與理想化的過程,如畢卡索說的,來自於「塑造內在印象和意象」。

構思一幅畫,並用自己的方式來處理是容易的,也是必要的。困難的是,不去遺忘這種理想意象——這種每位畫家開始作畫前所思考的意象。安傑萊·拉莫(Angele Lamot)1943年寫過,在與皮埃·波納爾 (Pierre Bonnard) 的訪談中,著名的波納爾說:「我曾試過直接畫玫瑰,用我自己的方式來表現它們,但我卻被那些細節所吸引。我發現我變得沮喪、毫無進展、迷失了方向。無法找到那最初的衝動,那曾讓我讚嘆不已的美,和開始時的意象。」然後波納爾作出以下精湛的結論:

「畫家作畫時,主題和所畫物體的存在,對他而言是一種干擾。一幅畫的起始點是一種想法,而畫畫時對象的存在是一種誘惑,畫家可能會被他當時直接面對的東西牽著鼻子走,而忘記了他最初的衝動……! 如果他聽之任之,最後他將只能畫出他面前的一些細節,這些當初並未令他感興趣的細節!」

「很少畫家知道如何用自己的方式來表現對象,而那些自有一套的人,都有自我辯護的方法。」

波納爾說,塞尚就是那少數幾個「擁有自我辯護方法」的畫家之一。他還說:「塞尚對他想要做的事有著堅定的信念,且他只接受大自然中與他的信念有關連的東西。他只接受、只畫在他內心最深處所見的對象。」

圖324.《聖維多利亞山》(Mount Saint Victorie),列寧格勒,俄米塔希博物館,保羅·塞尚。塞尚從他家的窗口畫了五十五幅聖維多利亞山的油畫。這些油畫全都各不相同,儘管畫題完全一樣。為什麼? 也許,這表示他完全「征服了對象」,可以用自己的方法,把對象畫成他想畫的樣子,而不被對象的外形所支配。

構圖的基本原則

構圖的本質就是創造。

德拉克洛瓦說過：「心造萬物，也就是說心靈形塑並抉擇一切。我們所稱的偉大藝術創作，只不過是對大自然別有洞見、調和及再現的能力罷了！」

很難不同意這些看法和約翰‧羅斯金說的話，他說：「構圖藝術是無法可循的。如果有法的話，那麼提香和維洛內些不過是普通常人罷了。」

我們同意，但我們總得從某個起點、某種標準開始。此標準指示我們努力於達到「對大自然別有洞見、調和及再現的能力」。

古希臘哲學家柏拉圖，在許多世紀前寫下了構圖的基本規則之一。他用幾個字概括了畫家在決定一幅畫的結構時，應該做的事。柏拉圖只說：

構圖就是去發現，並表現統一中的變化。

變化存在於畫面各元素的造型、色彩、比例和位置之中。變化意味著創造完全不同的造型和色彩，使它們吸引觀賞者的注意，喚起他的興趣，促使他去觀察，進而得到樂趣。但這種變化不應太大，不然會使觀賞者不知所措，反而減弱他原已被激起的興趣。

變化必須有一定的準則且要在整體的統一之中，準此，這兩個理念互為補充，奠立了：

<div align="center">

變化之中求統一，
統一之中求變化。

</div>

在下圖中可以看到對此理念的傳統示範，解說分析每種結構的缺陷和性質。

圖325、326和327. 這裡我們根據「變化之中尋求並表現統一」的基本規則，對構圖藝術進行研究。請看下面帶有相對應評語的三種不同構圖方案。

325

326

圖325. ── 不好。過分統一。排列毫無新意且單調。水平線把畫面一分為二，而盤子和水果擠成一團，形成單一的區域。

圖326. ── 不好。過度分散。這裡的東西分得太開，分散了注意力，不能構成合理的統一結構。

圖327. ── 好。正確運用了「變化之中求統一」的規則。你只要將此圖與前兩圖相比較，就能明白，由於各物體安排得體，便存在著統一；且由於各物體錯落有致，也存在著變化。

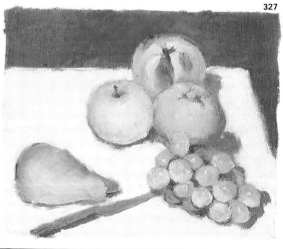

327

古典的典範

當你要開始作畫、畫布仍然空白時，構想已開始在草圖或素描中成形，此時就必須做出關於藝術構圖的重要決定。這決定可用二個問題來表示。第一個問題是，我們應該靠近，還是遠離描繪對象，是否要減少主要對象在畫中的比例，以增加背景？第二個問題是，畫面的主角要安放在哪裡較為理想？雖然並沒有絕對的標準，但解決這兩個問題——比例和取景——通常有兩條規則，或說兩項原則可以遵循。它們是：

1. 「靠近」對象，以便形成興趣的中心，得以詮釋畫面的內容或主題。

2. 黃金分割律。

研究一下圖329中的定律，及第38頁上有關委拉斯蓋茲的油畫《禮拜聖主》(The Adoration of the Wise Kings)所作的評論。

研究一下圖329中的定律，及第38頁上有關委拉斯蓋茲

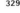

黃金分割律

當你面對一張空白的畫布，你要把主題放在那兒呢？放在正中，靠近頂部，靠近底部，靠近右邊，還是靠近左邊呢？為了解決這個問題，羅馬的建築師維特魯維亞奠立了下列的黃金分割律。

所以一個割為不等分的面積反而能令人覺得愉悅，產生美感的分割原則是：最小塊與最大塊之比例關係應和最大塊與全部面積之比例關係相等。

要得到這種理想的分割，只需把畫布的高度或寬度乘以因數0.618即可（參看第38頁）。

329

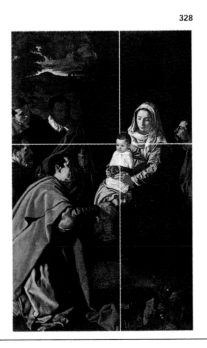

328

圖328.《禮拜聖主》(The Adoration of the Wise Kings)，馬德里，普拉多美術館，委拉斯蓋茲。畫中聖嬰的頭部正好落在兩條黃金分割線的交點上，若說這純屬巧合，實在令人難以苟同。因此我們能肯定，委拉斯蓋茲應用了上述法則來決定這個點的位置。

圖330.《聖安東尼會見聖保羅》(Saint Anthony Visiting Saint Paul)，馬德里，普拉多美術館，委拉斯蓋茲。給兩位聖者送麵包來的小鳥與黃金分割點吻合，這也是巧合嗎？

330

對稱與不對稱

對稱是統一的同義詞。對稱意味著秩序、肅穆與權威。伯克林說過:「對稱就是生命中莊嚴時刻所呈現的秩序。」他又說:「公眾的典禮與宗教儀式都少不了對稱。」

對稱結構包括了,在中心點或中心軸兩側重複出現的畫中元素。

不對稱可以定義為,元素隨興和自由的分布,不過各部分之間仍維持均衡的關係。不對稱是變化的同義詞。

大多數當代畫家都偏好不對稱結構,因為這種結構比較生動活潑,而且畫家有更多機會來表現他們的創造力。不過,即使學習對稱結構形式相當耗費心神,甚至必須嚴格固守對稱法則,但是這樣改變樣式來練習是絕對值得的,因為唯有強調統一,才能彰顯變化的重要性。

圖331和332.《聖母加冕》(The Coronation of the Virgin),馬德里,普拉多美術館,委拉斯蓋茲。《喝苦艾酒的人》(The Absinthe Drinkers),印象主義博物館,竇加。委拉斯蓋茲的畫便是對稱結構的範例,儘管人像並未在「中軸線兩側」精確地重複出現。竇加在他的《喝苦艾酒的人》中,運用了非正式結構,使人物偏離中心,甚至被取景框邊線切割。

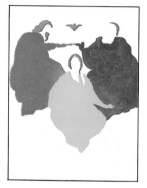

331

332

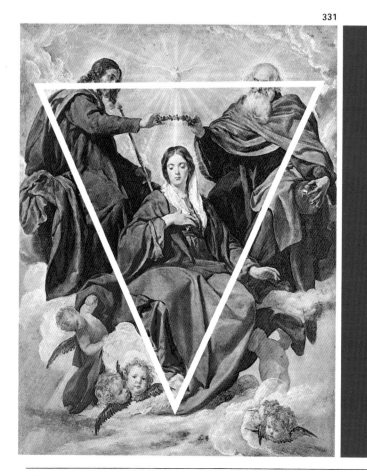

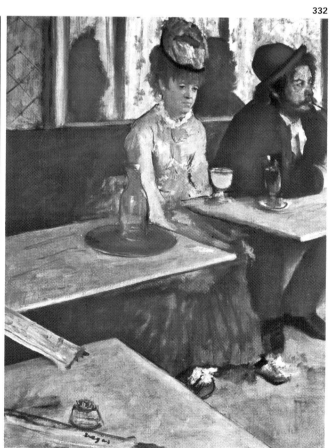

佈局和平衡

有一個人人皆曉的簡單事實,在藝術上可以這樣說:「以最小的代價獲致最大的享受」,所以人們對幾何圖形(方形、圓形和三角形)的偏好更甚於抽象圖形。心理物理學家費雪爾(Fischer)對此進行過調查研究,證明大多數人喜歡簡單的圖形。

根據這一事實便產生了如圖333中以基本圖形或幾何結構來構圖的想法。第一幅構圖是林布蘭所繪,他應用了古典的構圖模式:用一條對角線把畫面分割成兩個三角形。

量的均衡在構圖中相當重要。構圖中,物體的「量」可以經由偏離中心的軸線得到補償,使畫面獲得均衡。圖335中的羅馬平衡,或稱槓桿平衡,是這種概念的最好例子。為了使不相稱的物體保持平衡,所以把中心軸線移向右側。

圖333. 一幅畫的藝術構圖,可用幾何造型為基礎,如圖所示。第一個構圖方案是對角線構圖,叫做林布蘭構局。

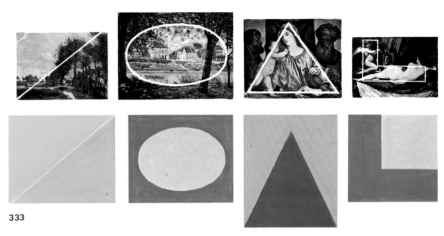

333

圖334和335. 《馬利的塞納河》(*The Seine at Marly*),私人收藏,畢沙羅。這幅畫的幾何構圖與林布蘭構圖頗為相似。畢沙羅的構圖已達到量的最佳平衡。

334

335

三度空間

從物理學的觀點來說，繪畫只有長和寬二度空間的平面。第三度空間——縱深只能摹擬。畫家得透過造型、光、影和透視法來創造縱深的效果。三度空間的呈現也是一幅作品藝術結構的一部分。

基本上，畫家可以用三種方法來創造縱深。

一、前景置入法：取景時在前景框入熟悉的景物。觀畫者自然會把此景物的大小與遠處之景物加以比較。在畢沙羅的油畫《迪爾維學院》(Dulwith College)（圖336）中，前景中有根樹幹。我們還可以看見河面和河岸。這些元素具有視覺參考作用。我們只要參照它們的大小和位置，就能在心裡確定後景中建築物的距離和大小。因此遂造成視覺縱深度。

二、透視法：這種方法是畫家須選擇本身就有透視效果，可以強調縱深及三度空間的主題。畢沙羅的油畫《新橋》(New Bridge)（圖337）中透視和因透視效果所顯示出來的景深便不言而喻。但我們必須想到城鎮小徑、道路、路口等處，這些地方的透視雖較不明顯，但同樣有效。

三、層次堆疊法：在這種結構中，我們可以看到前面的層次堆疊在第二個層次上，而第二個層次又堆疊在第三個層次上（圖338）。

當然，較近的景物看起來較大；較遠的景物看起來較小，同時有部分會被較近的物體遮掩而顯得模糊。

空氣透視法可以加強縱深度。前景總是比後景清晰，對比也較為明顯。達文西曾經解釋過這種關係：「如果你把遠處的景物畫得很詳細，那麼這些物體看起來就會顯得比較近，反而不像在遠處。」

圖336.《迪爾維學院》，J. A. 馬考萊收藏（加拿大溫尼伯），畢沙羅。三度空間因將明顯的景物（右邊的樹幹）置於前景而成。

336

圖337.《新橋》，威廉·科克斯·賴特夫婦收藏（費城），畢沙羅。本畫中縱深的感覺是由消失的透視線所造成。

337

338

圖338.《維特耶的雪景》(Snow in Vétheuil)，印象主義博物館（巴黎），莫內。此油畫是透過層次堆疊來表現縱深度，透過結冰的河流、樹木和後景中的房屋構成的幾個層次，一層疊在一層前面的方式來表現。

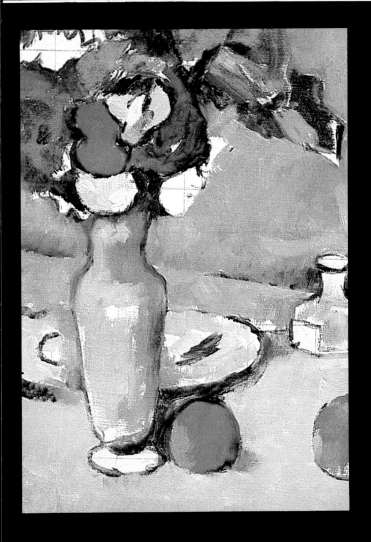

油畫的實際創作

「我將顏料塗上，直到顏料消融於無形。」

夏丹
(Jean Baptiste Siméon Chardin, 1699–1779)

人物油畫

下面我們將示範一系列的油畫實際創作。你可
以一步一步地學習人物油畫、城市風景油畫、
海景油畫、風景油畫和靜物油畫。

第一個示範是著名的巴塞隆納畫家巴定·卡普
斯(Badia Camps)的作品。卡普斯的家裡有間畫
室大小約3公尺寬4公尺長。他總是就著日光作
畫，每天都臨摹相同的模特兒，用炭條、赭色
粉筆或色粉筆畫畫，打色彩稿，對姿勢、光線、
對比進行試畫，這些以後都是色彩結構的參考，
也是最後畫面構想的依據。

我們現在要對卡普斯的作畫方式進行詳細的分
析，分析他畫了什麼、用什麼畫、以及他是如
何畫出下面這些卓然出眾的油畫。

當卡普斯給我看圖339和340的草圖時，他對我
說：「我有幾千張這樣的素描稿和草圖。如果你
要我提出畫人物畫的基本原則的話，我想最好
的方法是你必須反覆描摹同一個模特兒。每天
畫男人和女人的速寫畫、習作和素描，穿衣服
的畫、裸體的也畫，直到你對人體結構──尺
寸和比例、色調的明暗和對比──熟悉得就像
是拿起鉛筆或畫筆一樣。

卡普斯對這幅作品畫了五張以上的草圖，這是
他的習慣。在最後一張草圖中（圖340），他畫
了一個長方形，將最後的構圖框出。

卡普斯用畫筆和松節油稀釋過的油畫顏料，直
接在空白畫布上畫草圖。他使用淺鈷藍紫與少
量鈷藍、褐色和白色調成的基本色（圖341）。
卡普斯遵循從前繪畫巨匠的作法，在這個步驟
中，用線條和明暗調子構築整幅畫的結構，基
本上解決了光與影的問題。他用的紫──藍──褐
色和陰影的中間色很類似，請注意這幅畫的結
構處理得非常謹慎，就好像是，（實際上也是）
這幅畫的「最後預演」。

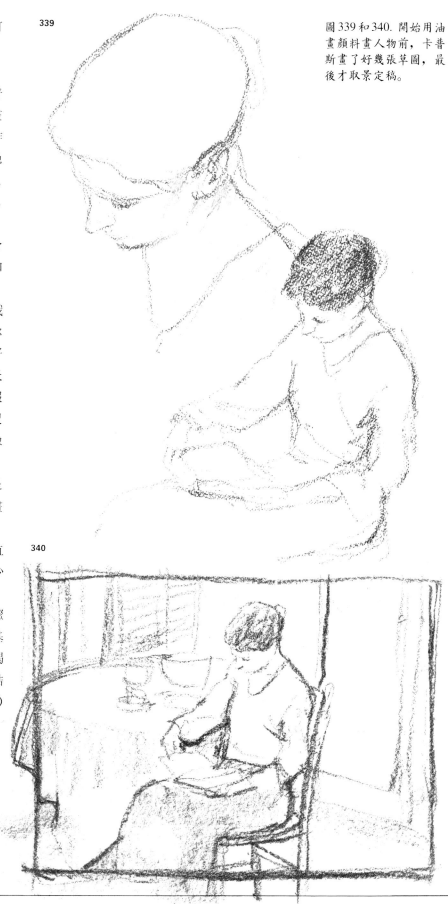

339

340

圖339和340. 開始用油
畫顏料畫人物前，卡普
斯畫了好幾張草圖，最
後才取景定稿。

卡普斯作畫的方式讓我想起提香有名的「油畫基底」。這兩位畫家從頭到尾的繪畫過程中，都著實地運用厚塗法。這個「基底」完成二、三天後，畫布便緊緊吸住顏料，和提香一樣，這時卡普斯便繼續上色、強迫自己全力去完成這幅畫。他會這樣說：「我必須為了對繪畫的熱情，去堅持、去工作、去奮鬥，這樣我才會覺得我能畫。」

觀察這幅畫在第二階段的進展，注意它基本上和最初的素描相同，但作了少許改動。頭部變大一點，但保留第一階段的暖色系。

341

342

圖341. 把淡鈷藍紫色與少許鈷藍和少許褐色相混合，再用大量松節油稀釋。如同用水彩作畫般，卡普斯運用透明的線條和色調，描繪並建構出畫面的主題。

圖342. 這裡是「油畫基底」的初步狀況，在這層厚塗的基底上，畫家將持續艱苦的畫下去，「為了對繪畫的熱情，讓自己覺得能畫。」

343

卡普斯要分十次才能完成一幅畫。在第二或第三次之後，等顏料夠厚、半乾、有黏性時，卡普斯便會用自己獨特的風格來上色。他對這種風格的描述是這樣的，他說：「用我自己的方式作畫，我需要一層厚顏料、一個基底。在這上面，我可以用乾擦畫筆、堆砌顏料、摩擦以及把顏料留在之前已乾或半乾的顏料上等方法來上色。

卡普斯應用「乾擦法」，這種技法和提香與林布蘭用過的技法相似。

卡普斯要花十天、十五天、甚至更長的時間才能完成一幅畫。他是個完美主義者，從來不覺得滿意。只有當他的畫在畫展展出時，他才算把畫修改完畢。他常同時畫三、四幅畫。圖343和348就是同時間創作的。

圖343. 從這幅完成的油畫可以看得出來，卡普斯運用了「乾擦」技法。我們在本書第一部分講到提香和林布蘭時，就提過這種技法。

344

345

一如往例，卡普斯先畫好幾張模特兒的速寫草稿，進行試畫。

圖344和345中，修改的痕跡極為明顯。在第一張速寫草圖中，人像幾乎是全側面的坐姿，陽臺門半開。第二張畫稿中，人像是四分之三正面，而陽臺門則全開。此外，桌布與模特兒的右臂間的黑洞，使人像的姿態更為明晰。

卡普斯的完美主義也反映在這些速寫草圖中，特別是圖345，這張最後草圖已經很完整了。他已準備好上色。在這張表中，你可以看到卡普斯目前使用的油畫顏料。

圖344和345. 這些草圖為後來的幾張圖片扮演了前導的角色。在草圖中卡普斯研究並修改模特兒的姿勢以及她周圍的物體。在圖345中，他作了些改動：畫面右前方的陽臺門打開了，使我們能看見中景裡的百葉窗和從外面射入的光線。

畫家卡普斯使用的油畫顏料	
鈦白	洋紅
鎘黃	深紅*
土黃	翡翠綠
生褐	朱砂綠
焦褐	淺紫
棕色	淺鈷藍
鎘紅	普魯士藍
*（深洋紅）	

346

圖346.卡普斯用的混合顏料和前面相同，也用大量松節油稀釋。他用線條和中間色調精確地描繪，好像在畫水彩淡彩畫。

圖347.請注意，在卡普斯完成最初幾層時，顏色傾向暖色系。背景是灰褐色和土色，而桌布上則有明顯的黃色和土黃色。

第一階段：構圖

所用的混合顏料都和為上一幅畫構圖時相同。請觀察我以前未提及的一項細節。在這幅畫以及前一幅畫中，卡普斯用素描來構圖、用線條來確定造型，也就是修正、界定、繪出輪廓與造型。

第二階段：整體的色彩協調

這時線條和輪廓線都消失了。卡普斯說：「我靠空間感來畫。」因此在這一階段中，我們開始畫「油畫基底」。稍後，經由「乾擦法」修飾後，這幅油畫便會表現出卡普斯的個人風格。

這裡，畫家也開始努力使人物和周圍環境達成和諧，使人物不致成為脫離環境的獨立要素，與背景毫無關係。「我不是畫人物畫，如果是的話，我會把背景畫得暗淡模糊。我畫的是人物與背景同在的主題。」因此要努力把人物融入房間的舒適氣氛中，因為這也是這幅畫的一部分。在這個階段，他努力使色彩均衡、協調。

「我剛開始畫一幅畫時，常常不知道自己到底要用哪一種色系。有時，就像畫這幅畫時，我一開始用的是帶點暖色的中間色系（圖347），後來隨著這幅畫持續進展，我決定用冷色系（圖

347

348）。在作這些變動時，我總是受到調色板上已有色系的影響。調色板上所剩的顏料常是我靈感的源泉。

圖348. 畫家卡普斯在這種又厚又重的「繪畫基底」上，用像是剛從管子擠出來的顏料般，厚厚的將顏料乾擦上去。他將顏料留在畫布上，或輕或重的運筆，使用的正是「乾擦法」。我們可以從頭部、髮式、襯衫、背景中透過百葉窗射入的陽光等部分研究這種技法。和前一階段（圖347）比較一下畫面的整體協調，我們可以驗證這裡的色彩較藍、較冷。我們也注意到對比增強了，使得人像更為突出。

348

倒數第二階段（圖348）和最後完成的油畫(圖349）之間只有細微的差別。但還是應該注意這些差異。圖348看起來可以說是完成了。臉部、手和腳還未修飾過，但大部份造型、光影效果、反光部和半陰影部已畫好，或者是卡普斯為了達到盡善盡美，又做了最後修飾。「我當然不會走極端，畫家最怕的是把未完成的畫當作是完成了。」謝謝你，卡普斯。

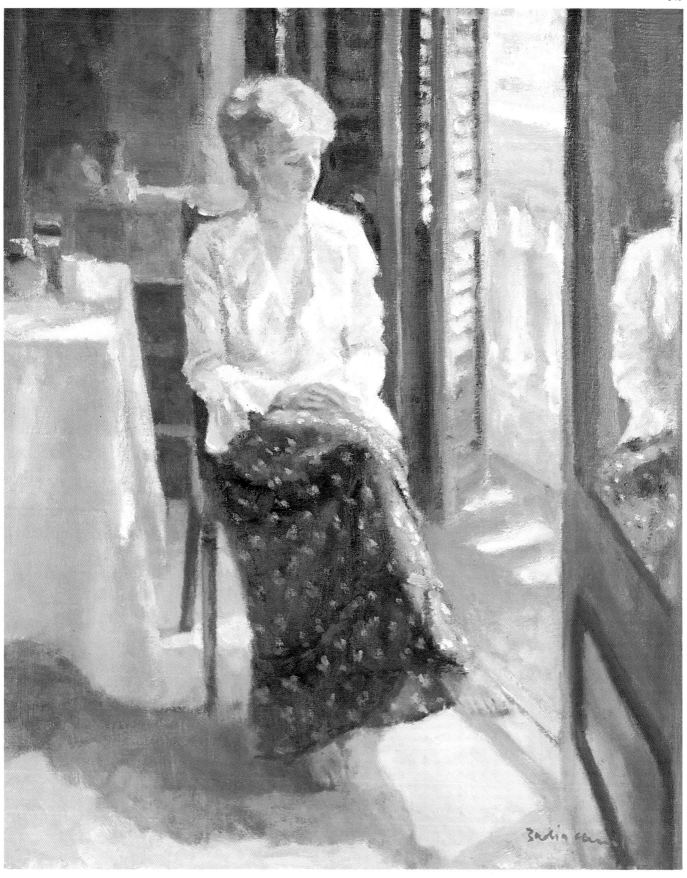

城市風景油畫

在大城市的街道、廣場和馬路、小城鎮、貧民窟、工業區等地方作畫，也就是，描繪城市風景是一種很棒的經驗。這是文藝復興時期以來的傳統題材。從那時候開始，尤其是自十九世紀中葉以來，許多畫家把城市風景帶入油畫之中，並獲致非凡的成就。我們只要回顧幾個印象主義畫家──畢沙羅、馬內、希斯里、莫內、吉約曼(Guillaumin)就好，他們都是卓越的城市風景畫家。

下面這幅油畫是巴塞隆納舊區的街道，時間是上午十一時，陽光剛射入這條街。請注意街道的傳統採光模式，街道的一邊在陰影中，另一邊卻陽光燦爛。

第一階段

在此選用的畫布尺寸是 12F。這一階段，我採用10號圓筆，並且準備了畫第一遍的顏料。我在調色板上混合普魯士藍、生棕和土黃色，再用大量松節油稀釋，直到變成透明的液體顏料為止。就像畫水彩畫一樣，我描畫了房屋的基本輪廓、窗、門、甚至有幾個人形。請看圖350中最初的速寫草稿。

第二階段

想到柯洛，所以我從用很稀的顏料畫陰影著手，希望能接近所描繪對象的色調。這種色調是以普魯士藍為主色，摻混深紅、生褐和土黃色後得到的深藍色系。因所畫區域不同的影響，色調也跟著改變，（圖351）我放鬆心情的畫，不怕畫錯，因為，隨著畫面的發展，我隨時可以將它改正。

圖350. 第一階段：用普魯士藍和生棕，再加松節油稀釋後畫的第一層。用這種透明、像墨水的顏料可以畫得很快，就像畫水彩畫一樣。

圖351. 有人問柯洛：「大師，你作畫時，是從那裡開始？」柯洛回答：「從陰影開始。」當然，陰影造成立體感、界定對象、影響結構、並且創造對比效果。

350

351

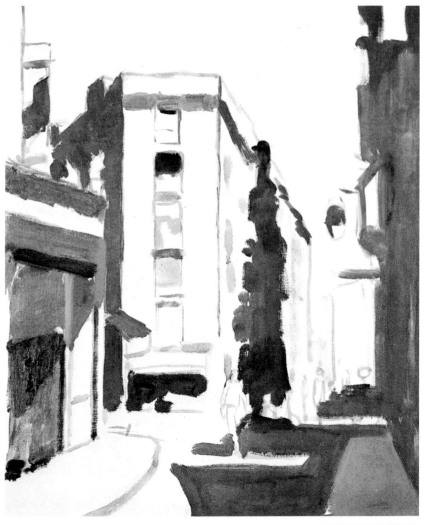

第三階段

在這個階段中，我考慮用土黃色、黃色、洋紅和褐色來作為主牆的顏色變化。每一種顏色中都會摻一點藍色和白色。有時我會直接在畫布上調顏料，試著尋找使主牆明亮，也能捕捉主牆真實感的色彩變化。接下來我畫邊牆、後景中的房屋、地面、和帆布篷。從頭至尾，我都企圖豐富色彩的變化，使色彩更接近真實，形狀更為清晰。我一直都用14號、16號和18號扁筆作畫。

第四階段

我畫天空和雲彩時，總會記住兩項基本原則：

　　1.天空不只是藍色的。

　　2.天空在地平線處總是比較亮些。

根據你所畫的位置、畫中呈現的時間，以及天空晴朗與否等因素，而決定使用普魯士藍或海藍作為天空的基色。但是，除了剛提到的藍色（用白色調淡）外，我們還需要洋紅，有時需要生褐（極少量便可）來表現天空最暗和最高部位的顏色。靠近地平線處的天空要亮一點，根據一天中的不同時間，可用一點點黃色或鎘紅，或翡翠綠來調。畫天空的筆觸方向並不一定是水平方向。最好的做法是，塗色時不要有固定的方向，但「用小筆觸」，就像畢沙羅畫的一樣。

另一方面，當有積雲時，正如此例，筆觸應要環繞，約略按照所描繪對象的球面走向來畫。注意到當你在混合雲的光和影時，手指是很有用的，只是不要用得太過頭了。

我繼續畫右邊陰影中的房屋。我用的顏色主要是普魯士藍、海藍、土黃色、深紅、生褐和翡翠綠。

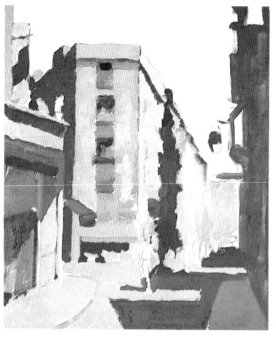

圖352. 要畫快畫滿畫布。儘可能用接近對象的顏色來畫。把大部分空白的地方都填上顏色，這樣才能中和錯誤對比的效果。

圖353. 畫「滿」之後，我就開始在繪畫的基底上畫，調整造型、顏色和構圖。請看右邊陰影中房屋輪廓的造型和顏色。效果不錯吧！注意看，這些筆觸是畫在上階段所作出的厚實基底（圖352）上的。

352

353

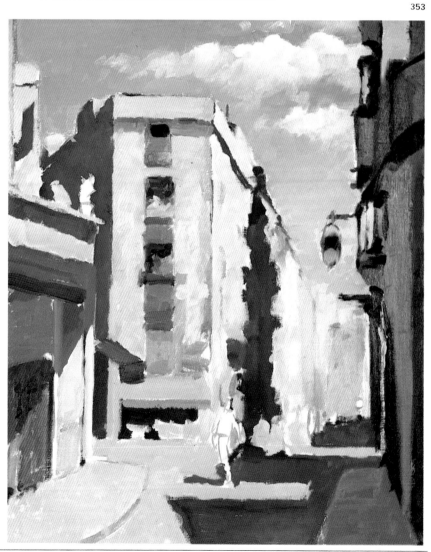

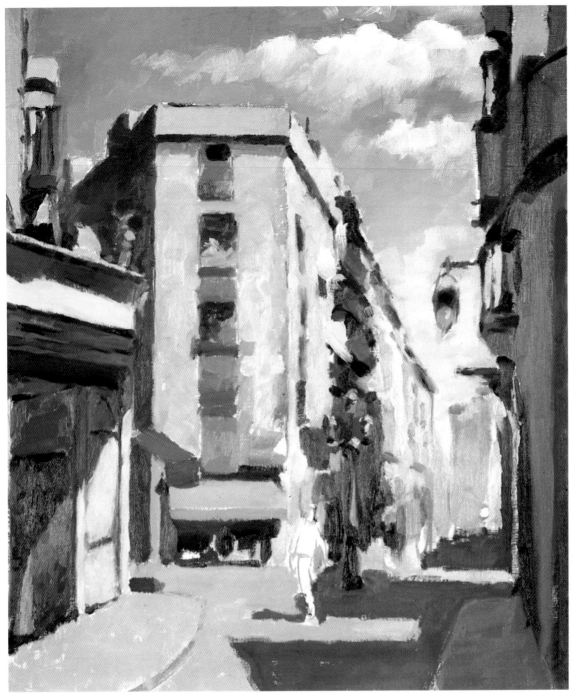

354

圖354.這個階段需要更密集、更有表現力的工夫。首先我畫左側已經上了底色的店鋪,然後我修正了左側街道的透視。如果你仔細觀察圖353,並且比較圖354的屋頂線,就能看出我所作的更動。最後,我瞇著眼來看中間那條長長的陰影。我畫了許多色塊,代表窗、陽臺、掛在外面的衣服和有四盞燈的燈柱。

第五階段

我接著畫左邊的店鋪。因為昨天所塗的顏料經過大量松節油的稀釋,現在已經乾了,所以我可以在上面再著色。我畫中間房屋的側面,從屋頂到地面都被陰影覆蓋。畫這片投影以及混在其中的物體並非易事。這裡有陽臺、掛在外面的衣服、甚至街道中那根有四盞燈的燈柱所造成的複雜陰影。我必須瞇著眼睛來觀察對象,用一系列整合了各種複雜形狀的色塊,取代細部的景致。我也除去對比和明確性,用這種方式表現空間感。

圖355. 到現在為止，該做的工作差不多都完成了，只剩下：中央那棟房屋的正面、左前景的人行道、右側陰影中房屋的輪廓以及幾個行人。

我想強調的是，在外形的基本結構完成，顏色謹慎地選擇定案後，要畫好一幅畫就相當容易了。比如你可以觀察右邊陰影中的房屋輪廓。看看從第三階段（圖352）一直到最後階段的過程，你會發現第一階段上了均勻的色層，然後在最初的基底上，加了幾筆簡單的顏色（圖353）。最後，只稍微處理了一下，加了一點顏色，極少的顏色，就這到最後的效果。這是整合的問題，也就是我要你們藉由觀察這幅畫的繪製過程來分析的問題。

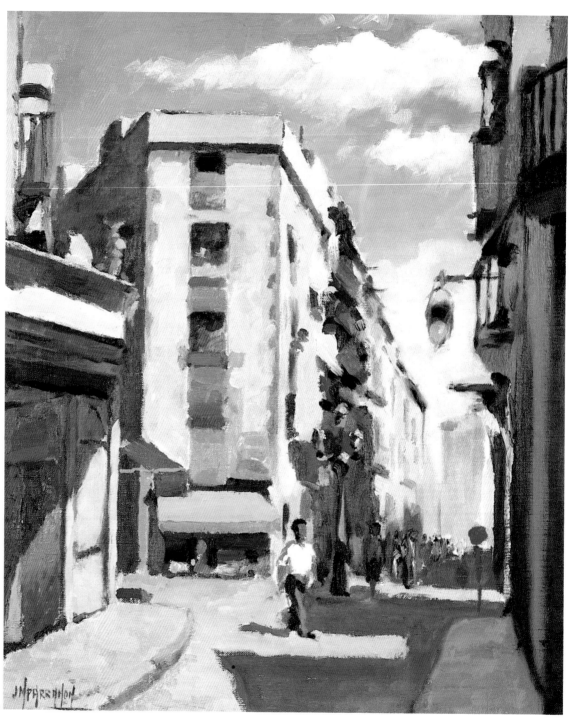

355

最後階段

現在我只要畫完中間房屋的正面、地面、右邊陰影中房屋的部分外形、以及人物就行了。這些都必須根據記憶來建構。我非常小心地構畫這些形狀，但並不刻意把這個動作當作是最後的工作，因為這樣做會與這幅畫整體的感覺不一致。

畫完了。

把完成的畫掛在家中的畫室裡，幾小時後再反覆審視，如有必要，再作些潤飾，這總是有必要的。然後簽名吧。

海景油畫

海景是全世界畫家另一個傳統的題材，尤其是在如英國和西班牙這些臨海的國家。此處提供了廣泛的素材，包括有許多船隻、燈塔、漁網和浮標的沿海漁村，到有大輪船的海港城市，有許多人的海灘，及有海浪衝擊峭壁的小海灣。我們以最後的這一景為主題，選擇加泰隆尼亞地區，洛雷特·德·瑪鎮的布拉瓦海岸 (The Costa Brava in Cataluña; Lloret de Mar)，那個懸於海濱上的峭壁為對象，示範說明如何繪製海景油畫。

當我第一次思索這個畫面時，馬上就將岩石的造型與立方體、平行四邊形及金字塔形聯想在一起。因此，在開始畫畫前，我覺得似乎有必要先將這些石頭用上述幾何圖形來畫看看。圖356就是這個練習的例子。

第一階段

一開始，我畫了由許多投影及岩石所組成的複雜峭壁的速寫稿。我在調色板上用普魯士藍和少許生棕調配出藍灰色，再用松節油稀釋成透明的顏料，這可以使我的畫筆迅速而流暢地移動，畫出連續的線條（圖357）。

在畫最初的素描稿時，值得玩味的可能是畫出景色的基本陰影，並盡量讓基本色彩有些地方偏藍色，而另一些地方則偏褐色。

線條部份我用的是 8 號圓筆，而陰影部份則用 12 號扁筆。

356

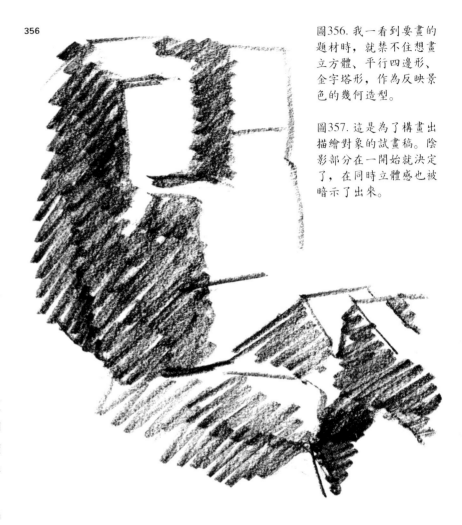

圖356. 我一看到要畫的題材時，就禁不住想畫立方體、平行四邊形、金字塔形，作為反映景色的幾何造型。

圖357. 這是為了構畫出描繪對象的試畫稿。陰影部分在一開始就決定了，在同時立體感也被暗示了出來。

357

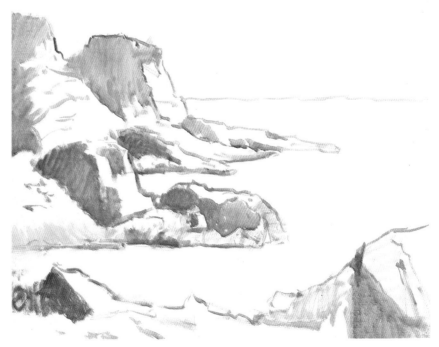

第二階段

在第二階段（圖358），我試著將大海和天空塗上基本色。我用16號和18號扁頭豬毛畫筆。我用普魯士藍、海藍、焦棕、少許洋紅、一點深紅、和少許白色來畫大海。畫海的一個基本規律是，筆觸應該是水平的。但在某些區域，由岩石溝槽所造成的水流（前景和成畫的左部）使波浪向我們斜著湧過來，因而在這些區域，我們要改變用筆方向，以順應這種斜向的流動。除了前景中海水顏色最深的區域外，白色常用來摻入以調淡藍色，但用量極小。

第三階段

這幅畫要用逐步著色的技法，分次完成。這個題材很費神，要畫好得有適當的、細緻的結構，

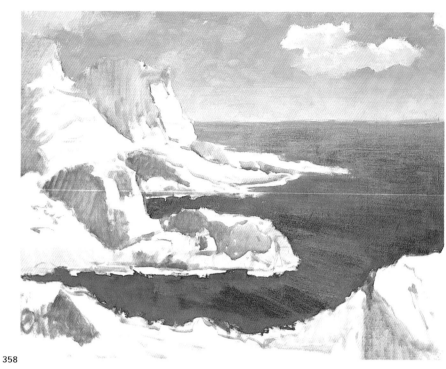

358

359

圖358和359. 海景油畫的這兩個階段，以圖畫說明怎麼著手畫以及從哪裡開始畫。立即要做的第一件事是要盡快填滿畫布的空白部分。首先描繪出這幅畫的基本線條，並在陰影部著色，以便形成立體感（圖357）。接著，以大量的松節油稀釋的顏料，「覆蓋」天空和大海（圖358），並在岩石堆的光亮部和陰影部著色。這時畫面生動起來，且接近真實。稀釋的顏料乾得很快，已經可以再繼續畫了：這是真正的油畫的開始（圖359）。

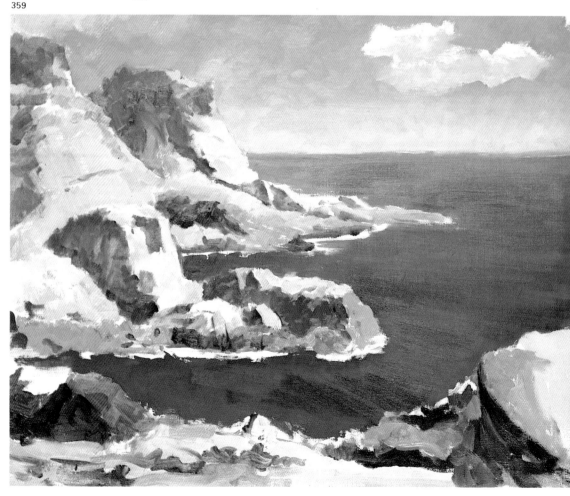

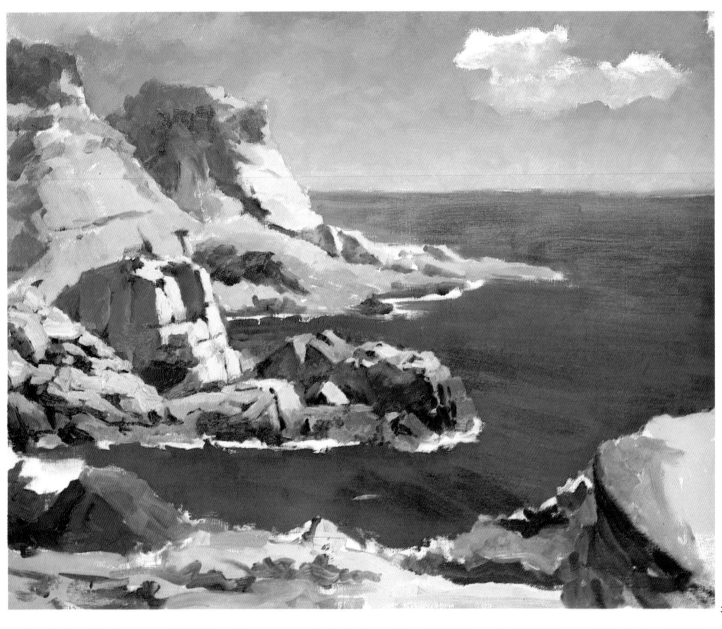

360

因此要分次反覆著色，以求能適當地表現出立體感、畫出岩石的複雜造型、波浪和海水的泡沫。

因此，為了讓顏料能乾得更快，在給岩石的亮部著色時，我用的仍然是由松節油稀釋的顏料（圖359）。這樣明天我在它上面再著色時就會比較有把握，比較俐落。

我畫石塊和岩壁時，盡量接近對象的真實顏色（參看圖362中的完成的油畫）。

第四階段

現在是最後調整素描稿的時候了，並要為中景

的各式岩石上色了。我提醒自己，這個題材的色彩可能單調、灰色，絲毫不能引起人們的興趣。為了要使這幅畫感覺活潑，富有生氣且有趣，我得仔細地詮釋色彩，盡力看到光照部位和陰影部位的多種色彩。這就是我在這個階段所要做的事。我畫得從容不迫，盡量分辨各種不同的色調，用12號至18號扁筆上色（圖360）。

圖360. 接下去的問題是要把畫畫好，審視景物，仔細地臨摹各種形狀和顏色，但仍要運用對比和強調重點來使色彩多變、豐富。我總是不斷地問我自己，這些還能改進嗎？在此我對中景的岩石費了很大的工夫。

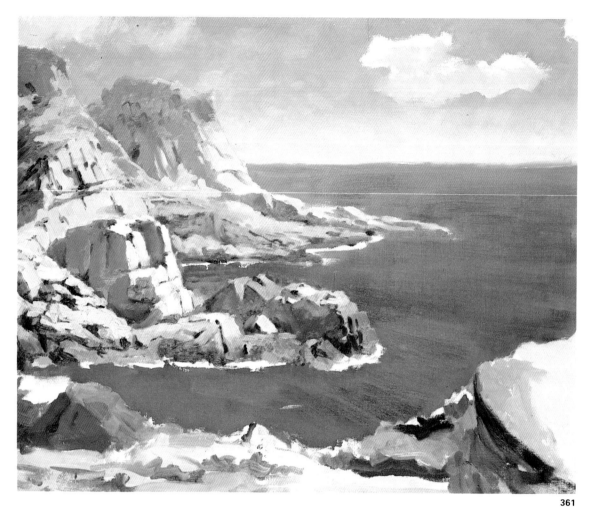

361

第五階段

我現在用直接畫法畫後景中的兩座小丘。用的顏色不比中景的明亮。利用灰和模糊造成空間感、距離感和氣氛（圖361）。

第六和最後階段

最後我畫天空和大海。我使左邊天空的顏色明亮些，這樣能襯托出小山的側影。我在右邊那春光明媚的天空中，畫了一些雲彩（圖362）。

大海的色彩基本上由普魯士藍、海藍和白色組成，但也或多或少摻入一些焦棕、洋紅、土黃和翡翠綠。當土黃和焦棕與普魯士藍或海藍和白色相混時，就得到混濁的藍色。所有這些略有不同的濁色組成了海水的色彩。

經過觀察浪濤和泡沫的運動和變幻，可以瞭解海水衝擊岩石時，波浪和泡沫的結構。對其形成的形狀和色彩仔細觀察幾分鐘後，根據記憶直接作畫，把記得的詮釋出來。

最後，在前景，我盡力使造型和色彩形成最強的對比，讓前景看起來離觀賞者更近。

圖361和362. 在前圖的作法繼續被用來處理後景中的岩石堆和小山丘。我想把它們畫得更灰些，使輪廓線消失，而把注意力集中在氣氛

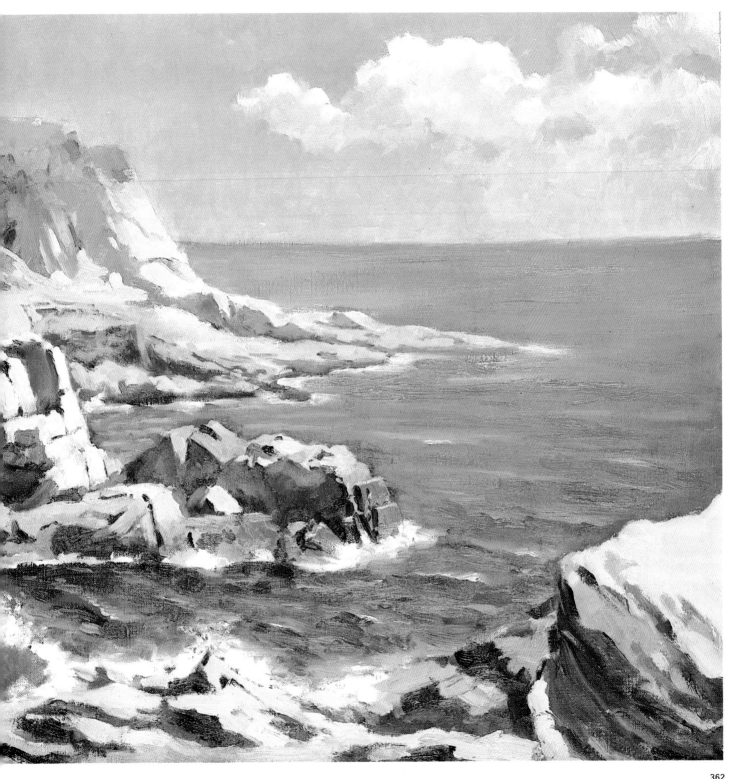

的效果上。在畫前景岩石時，我力求達到造型和色彩的最強對比。然後我畫天空的顏色。最後，我建議在畫海及波濤撞擊岩石所產生的泡沫時——要在仔細觀察後，根據記憶畫出這一部分。

風景油畫

當我被這明暗分明、清晰的景色打動時，是在9月某天下午五時。當時我在卡塔隆尼亞，蒙特色尼大約1000公尺高的山腰上。我立即決定用5B鉛筆畫張速寫草圖（圖363）。我覺得效果不錯，所以就把它畫成油畫。我用的是 1 號人像硬紙板畫布。

用速寫先試畫景色並且打小色彩稿是油畫家平常工作的一部份。這速寫稿或小色彩稿，不僅為畫家提供了一個嘗試，使他能評估構思的藝術價值，而且使畫家能更確認主題。最好把同樣的題材畫上二、三遍。偉大的油畫家們，如塞尚畫聖維多利亞山時，莫內畫大教堂時，畢卡索畫藝術家和模特兒的系列時，都這麼做。事先打好小色彩稿，意味著最後畫油畫時會理解得更深，更有熱情。

我畫這幅油畫時就是這麼做。我選30P帶框的風景畫布，然後就開始畫了。

第一階段

我用炭條畫素描，畫得既愉快又有力，見圖365。但我同時也在進行分析、構圖，並評估明、暗關係。我知道，稍後在第一次塗色時，我會擦去和抹掉所有這些細節和明暗的色調，但我也明白，這種試畫會留在記憶裡，並影響整個作畫的過程。

第二階段

我開始動手塗上油畫顏料。盡量用最少量的顏料覆蓋畫布：草地的亮綠，樹木的深綠，後景中的山色、天空……

注意看圖366，目前我還沒費神去顧及那些樹枝。甚至連右側的兩棵樹現在尚被天空的藍色所覆蓋，但稍後我會在這種淡藍色上面將樹畫出來。在這個階段，畫面以最簡單的方式劃分成幾個大塊，而這些為我們提供了可以在上面再塗色的基底。

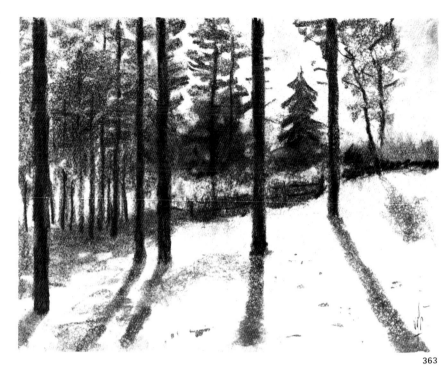

363

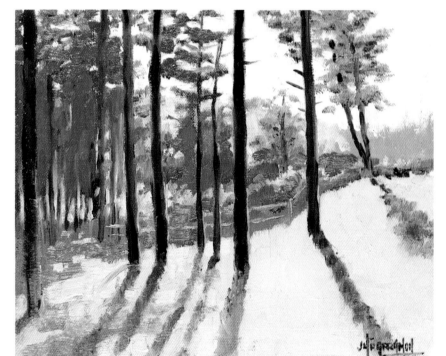

364

圖363和364. 先畫速寫草圖和打小色彩稿，對題材先進行試畫，一直都是有益的。如此一來，你便有機會認真研究取景、造型、對比和顏色。

圖365. 像這樣的風景畫，造型與顏色同樣重要，而且由於背光的效果，使造型更為突出。我覺得重要的是先用炭筆畫素描，並研究前景和後景的明暗關係。

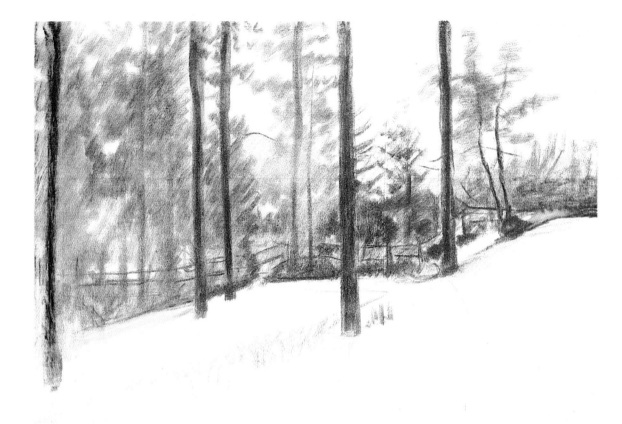

365

圖366. 上色、上色！第一件事是用顏料覆蓋畫布，在這個基底上，我們再逐步發展畫面。

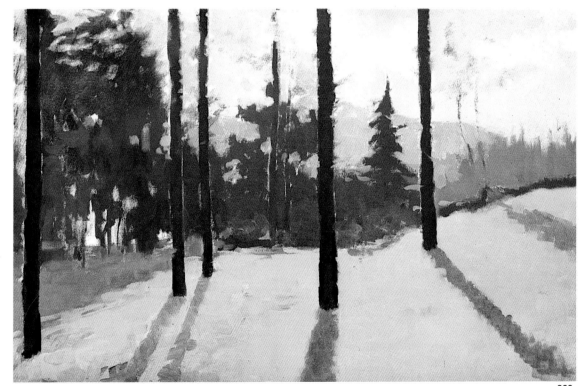

366

圖367和368. 我們應該
記住安格爾給學生的忠
告，他說：「一幅好畫
應該在任何階段都可以
被當作是已完成的畫，
無論它只是一幅素描，
或是你才剛開始著色，
甚至是畫到一半時。不
要停留在同一個地方
畫，畫素描和著色時應
全面展開，掌握整個畫
布，整幅畫要同時進展，
所有的一切都要同時進
展。」

當我畫這幅風景畫時，
我記起了安格爾的忠
告，並照著做。我相信
我能做得到是因為在正
式動手前，我已經畫了
好幾幅速寫草圖。有這
些速寫作基礎，我對題
材非常熟悉。因此對我
來說，「全面展開」畫
面，最後再來作修改和
潤色比較容易。

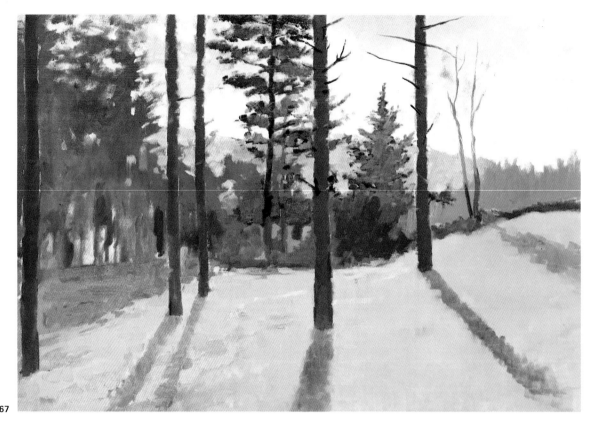

367

368

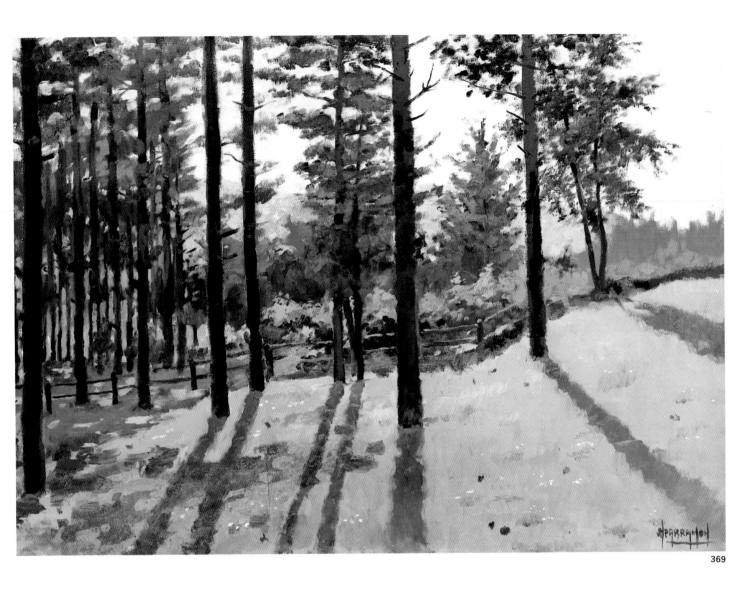

369

第三階段

我開始第三階段（圖367）， 調整天空的顏色，加亮接近地平線的部分。增強右側雲朵的白色，重畫了後景的山巒，這樣色彩就比較豐富了。接著我大略畫了右景中間的兩棵橡樹的樹幹，並用顏料畫中景的冷杉。我在幾根垂直樹幹畫上一些小樹枝，然後我繼續畫正中央的那棵加拿大松樹。這棵松樹的結構驅使我重畫枝葉間的小區域小孔，穿過這些來顯現天空的顏色。

第四階段

畫那兩棵小橡樹，可真是慢工出細活，我完全按照對象的實際情況作畫。我接著畫那棵燒焦或枯掉的樹，顏色為紅褐色，它正好位於冷杉樹前。我畫左側小樹林中的樹幹，「開闊」地上和後景的光亮部位。

第五和最後階段（圖369）

現在是重整畫面的時候了。首先，反覆修改左側小樹林的樹幹，「開闊」下方的光亮部位，在葉叢中開「孔」，露出縫隙，而穿過縫隙可以看到天空。我用混合普魯士藍、生褐和土黃色的顏料加深暗色的樹葉。然後畫位於畫面正中，在籬笆附近的青草和樹木的亮部。我畫出綠草地中裸露的泥地，以及左手邊由樹木造成的陰影。最後，我再給綠草地上一次色，使色彩產生些許的變化，並點綴一些小白花和紅花。

圖369. 此圖與前一階段有很大的不同。樹幹的投影顏色比較亮一點。前景中地面的顏色更生動。樹枝和樹葉的綠色深淺不同，力求表現和創造出空間感。整片樹林（畫面左側）的顏色和造型都經過重新構畫。最後，我給草地重新上色，豐富色彩的變化，並且加上了一些小花朵。增加了前一階段所沒有的造型和顏色。這就是此幅畫最後的定稿。

靜物油畫

370

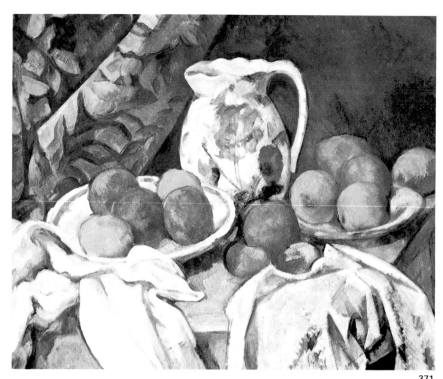

371

372

圖370. 模型的照片。

圖371. 《靜物和窗簾》
(*Still Life with Curtain*)，
列寧格勒，俄米塔希博
物館，保羅・塞尚。

圖372. 一開始先用炭筆
畫素描，這時只畫線條。

最後的這個示範仍然是一堂實習課：我提供給你們的這一個練習，我要求你們一定要做，作為本書學習內容的總結。梵谷在寫給他兄弟塞奧(Theo)的一封信中說過，靜物是「學習油畫的最好對象」。因為我們能在家裡畫靜物，沒有人旁觀，而家裡提供了所有的舒適和便利。此外，過往的歷史、前人的典範以及數以百計的大師靜物畫複製品都可以幫助你選擇對象、結構畫面、決定畫面的明暗分佈。

例如，在圖370中，有一組我按照印象主義派偉大的靜物油畫大師塞尚的風格所組成的靜物。注意，我根據塞尚的範例，在一張桌子上放了一盤水果、一個花瓶、一個平底大玻璃杯，和一些散布的水果。而桌子的一部分並未蓋上桌布。這是塞尚畫靜物時最喜歡的布局 (圖371)。好了，現在你們也照著做吧！想辦法在家裡找一個類似塞尚風格的花瓶，並買些水果，把它們全放在桌布上……然後就動手畫吧！

第一階段：最初的結構

畫的尺寸是25F人像畫布。用炭筆勾勒畫面。用鉛筆、炭筆或色粉筆畫幾張小速寫稿，研究各種造型和明暗關係。

讓我暫停一下。

在我們要畫的靜物中有一朵花，一朵玫瑰花。花是非常適合油畫的題材。但有人認為花很難畫，不僅因為花沒有確切的造型（我說的是玫瑰花、鳶尾花、梔子花、雛菊，這些不具幾何造型的花），也因為花必須在剛剪下來還未失去它們的新鮮、美麗前就畫。

首先我們要澄清一個看法，即認為畫玫瑰花比畫手難。記住，在「剪影」的那些課程以及我們在「形、體的結構」中所討論過的參考點，都同樣適用於畫玫瑰的素描。在本章的例子中，你們會看到，畫一朵玫瑰並不比畫一個蘋果難。

如何畫花

圖374. 首先，我建議你畫花的素描時，畫得愈準確愈好。在這精確的素描之後，接著就是用油畫顏料著色的過程。

374

375

376

377

圖375. 我先塗背景，然後用深綠色畫葉子，最後，在花形內塗上幾乎不具任何變化的深紅色。這麼做看起來似乎很矛盾，因為顏料覆蓋了原先的素描。但最初的素描幫助我們記住了那些形狀，那是我們經過著色和素描的同時獲得的。

將亮色顏料塗在深紅的底色上，因而塑造出了花瓣的基本形狀。

圖377. 這是最後的樣子。葉子也用同樣的方法處理。請注意下列重要細節：在此最後階段，我再次用背景色勾畫輪廓並揉合造型。這朵花除了洋紅、深紅、紅和白色外，我還用普魯士藍和焦棕。

圖376. 注意，在這個階段，我

373

圖373.《玻璃花瓶和花》(Crystal Vase of Flowers)，私人收藏，荷西·帕拉蒙。花卉是極好的題材，但是必須趕在一天內，用一、兩個步驟來畫，亦即必須在花變形或凋萎前畫完。

第一階段：光與影的研究

在簡短介紹了如何畫花後，我們繼續靜物畫的
第一階段（圖378），確定畫的結構，同時研究
決定這幅畫的色塊及點線。直接畫在畫布上的
這個素描稿，必須以噴膠固定。

第二階段

我開始塗上顏料（圖379），盡量覆蓋填滿整張
畫布，畫出背景，畫出桌布上的灰色區域，以
及桌子的深褐色。我急著消掉畫面上大塊的白
色空間，並且調整描繪對象的顏色。

第三階段

在圖380中，我們可以看到，此畫在著完第一
遍色，整張畫布都覆蓋了一層薄的顏料。我們
正處於繪製過程的中間階段，但是有些元素，
如桌布的皺摺，已經算是界定清楚了。

另一方面，畫中的一些造型，如那串葡萄，一
直到畫作完成前，都要不斷修改，這過程包含
重新架構及局部修正，都是複雜又麻煩的事。

注意，此時，我還少畫了一個桃子，而且有個
蘋果的樣子也與下一階段中的不一樣。

第四階段

我覺得似乎該在後景中加畫一個桃子，而且也
需要修改前景中的那個蘋果。在第四階段，我
便作了這些改動（圖381）。全部水果的造型和
顏色實際上在這個階段已畫完，除了那串葡萄，
它們仍然混亂不堪，結構很糟。這時，在任何
情況下，我都得完全遵照對象所「說」的進行
繪圖。即興作畫或根據記憶作畫都是不妥的。

一串葡萄是很複雜的，這迫使我們要十分精確
地描繪其造型和顏色。

請看，桌布的基本顏色在第四階段是灰色的。
這種整體的灰色使我在畫亮部和陰影部時，很
容易就能表現出對象的縐摺和較白的地方。

378

圖378. 我認為先畫只有
輪廓線的素描，如圖
372中我所畫的。稍後在
完成此素描時，再加明
暗光影，如我現在所做
的，是有益的。

圖379. 我所做的第一件
事總是先蓋掉畫布上的
空白部位，而且要避免
由於錯誤對比所引起的
視覺錯覺。

379

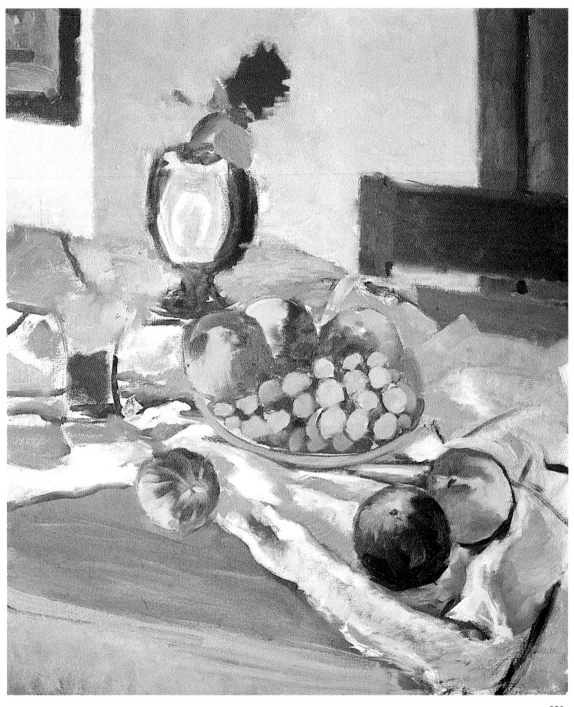

380

圖380. 第一次嘗試著色，顏料不要太厚：嚴格按照素描稿和前一階段的結構。顏料已覆蓋了整張畫布。這時，很明顯地，我們似乎得在結構上進行某些更動。首先，左前景中的蘋果不太容易辨認：它體積小，造型也不像個蘋果。其次，盤中和葡萄放在一起的三個水果，形狀和顏色雷同，沒有什麼變化。葡萄的排列也違反自然而過於統一。最後，在後景中，靠近暗色椅背處，我漏畫了些東西。我覺得這地方太空洞了。然而，所有這些缺陷都是可以修正的，只要你作畫時不像自動化機器。作畫的人應該思考、分析、審視、批判，並且在有必要時作改變。

圖381. 這就是解答：左前景中一個典型的蘋果，盤中三個水果，重新架構的葡萄和在後景的椅背附近所加畫的一個桃子。

這幅畫只差一步就可以完成了。畫中有些部分已經可以算是畫完了，如盤中的三個水果、後景中的桃子。葡萄尚需重新架構，而裝酒的玻璃杯、花瓶和玫瑰花將在最後一次直接上色。

（注意：書中的這幅畫，是在顏料仍濕時照下來的，因此照片中有濕顏料的反光。）

圖382. 最後階段的工作當然是非常費力的。我開始在背景、前景中光禿的桌面和桌布作最後的結構重整和著色。所有這些地方在前幾階段已上過顏料，而這有助於後面幾個階段的工作。

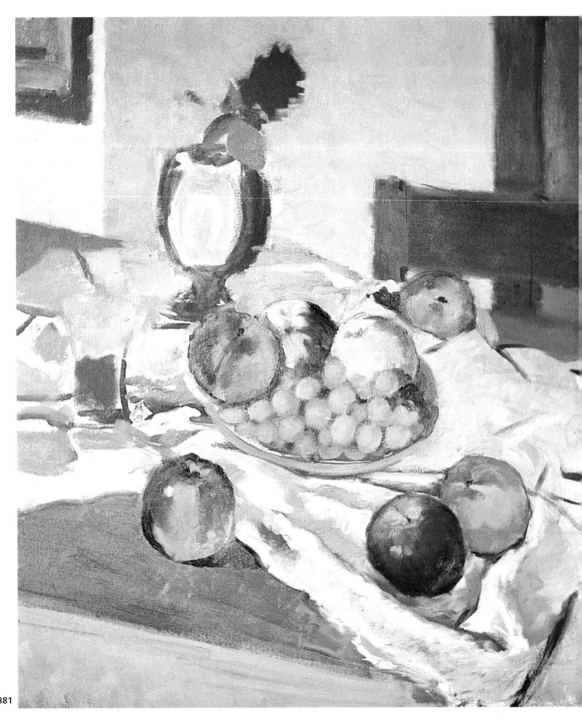

381

第五和最後階段

這幅畫（圖382）我分四階段畫，每次兩小時。

你們是否也打算在下週末畫一張靜物油畫？這是我在本書中所嘗試給你們最好的一課。

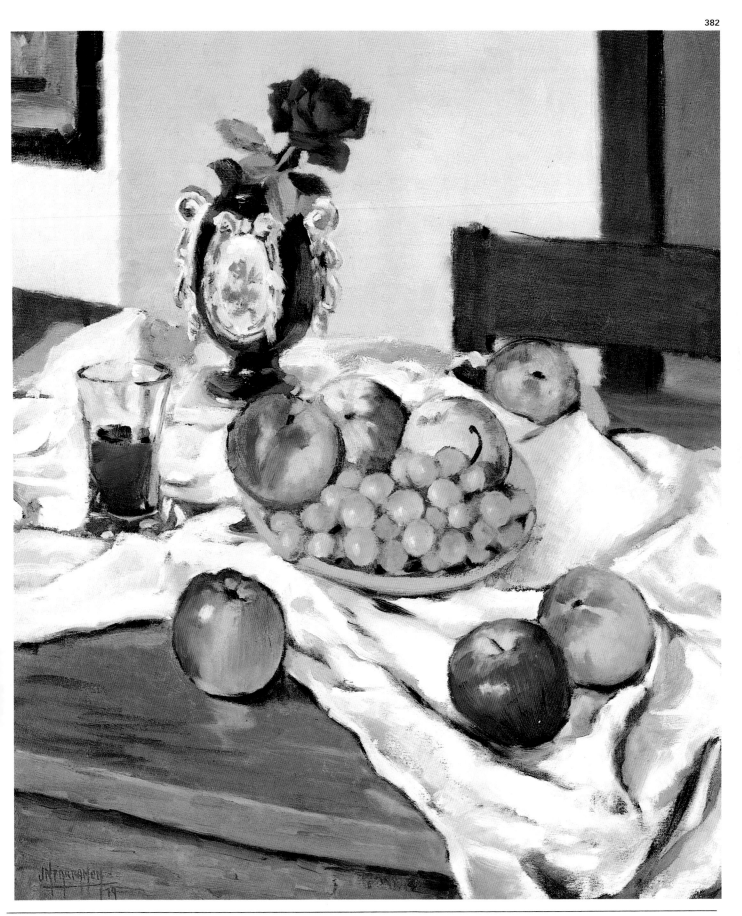

專業術語表

A

Acrylic paint　壓克力顏料
壓克力顏料主要是由合成樹脂做成,是現代技術的產物,六○年代以來就被畫家用來繪畫。管裝出售,為膏狀流體,類似油畫顏料。壓克力顏料類似可溶於水的顏料(水彩顏料和蛋彩顏料),特別是剛塗上還沒乾的時候,可溶於水,但乾後是很難清洗的。

Alla prima
一次完成的直接畫法
這是義大利語,用來說明一次就完成一張油畫,不需要預先的準備工作和後續的其他工作的直接畫法。

Asymmetry　非對稱
自由而直觀的安排畫面的各要素,雖不對稱,但保持一種相對均衡。

B

Balsam, Canada
加拿大香脂
用來塗凡尼斯的生樹脂。取自松柏科樹木的脂狀滲出物。

Base of the painting
油畫畫底
一幅油畫最初的基底,用厚重或半厚重的顏料塗底,提香就是在這種基底上開始正式的油畫。

Binder　膠合劑
液態製品,諸如快乾油、溶劑、樹脂、蠟等,用來凝結研磨得很細的色粉或色料。

Bite　吸油層
一層幾乎乾燥的顏料狀態,有點黏,但已可以用薄層著色其上,具有一定的堅固性和柔和性效果,有助於調節和改善油畫的技藝。

Bitumen Judea
朱迪亞瀝青
瀝青,一種煤焦油化合物,深棕色,十七和十八世紀時用來畫油畫。發亮,且具有一種誘人的暖色調。但由於永遠不會全乾透,這就成為用它所畫的油畫變質和出現瑕疵的原因。

C

Canvas-covered cardboard
裱畫布的硬紙板
用來畫油畫的硬紙板上裱有畫布。尺寸規格,請參看國際內框尺寸表,最大為8號。

Carbon pencil　碳精筆
所畫素描線條柔和,特性類似鉛筆。這種筆有好幾種名稱,「康德筆」、「巴黎鉛筆」和「碳精筆」。芯心以炭條為基本原料。畫的線條比用炭條畫的細,也比較穩定。

Cardboard　厚紙板
用木漿製成的厚紙板,通常為灰色,用作油畫的基底。通常用生大蒜擦硬紙板表面,作為畫油畫前的準備。

Cartoon　壁畫草圖
是壁畫或織錦畫的草圖或計劃圖。

"Cat's tongue"
「貓舌筆」
用來形容扁平圓頭,圓錐狀的畫筆。

Chalk　色粉筆
圓柱形或方形棒,透過擦寫著色。它是用粉末狀金屬氧化物與油脂、水和其他物質一同研磨而製成。色粉筆類似粉彩筆,但較穩定,畫的線也較硬。色粉筆有白色、黑色、淡赭色、深赭色、鈷藍色和群青色等顏色。

Charcoal　炭條
它是細的、燒過的柳樹、榛子樹、或迷迭香樹的樹枝。主要用來畫素描草圖。

Chiaroscuro　明暗法
可以定義為從陰暗中畫出明亮部,使得對象顯影,可被辨認的一種技法。林布蘭是明暗法的大師之一。

Color, local　固有色
物體原來的顏色。是沒有受到光、陰影或反光色彩影響的部位的顏色。

Color, reflected　反光色
光從一個物體反射到另一物體上,特別是從光亮表面反射而來的顏色。一個物體受到另一物體反光的顏色,就是反光色。

Color, tonal　同色調色
通常在一定程度上受到其他顏色反射的影響,是固有色所延伸出來的顏色。

Complementary colors
補色(對比色)
就色光而言,補色是任一原色光,加上另一次色光可以成為白光的互補色彩組合。例如:深藍色光(原色光),加上由綠色光和紅色光合成的黃色光(第二次色光)就可以還原為白光。就色料而言,補色是色環上的對比色。例如:紅與綠是補色。

Cotton, canvas or linen
棉布,帆布或亞麻布
棉布被用來代替亞麻布作為油畫基底。與亞麻畫布相比較,棉布色澤較淡,織紋較鬆,價格較便宜。有些廠家把棉布染色,摹倣亞麻布的顏色。

Cracked　龜裂
不遵守油畫的傳統規矩「肥蓋瘦」時,在厚塗和各層顏料間出現的開裂現象。(參看"Fat over lean"條目)

D

Dammar　達馬樹脂
生產用於油畫顏料的凡尼斯時,最常用的樹脂之一。取自某種松柏科樹木。可溶於苯和汽油,也能溶於酒精和松節油。

Dipper　油壺
小容器,通常用金屬製成,用來盛放液體溶劑、松節油和亞麻仁油。傳統的樣式為兩個小金屬器皿,其底部裝有用以附夾在調色板上的彈簧或夾子。也有單獨一個容器的油壺。

E

Emulsion　乳劑

液體以微粒狀態懸浮在其他液體之中而不相混合。例如：用蒸餾水和蛋黃製成的蛋彩畫顏料乳劑。蛋黃使油和蛋黃的含水蛋白質混合液處於穩定的懸浮狀態。

F

Fat over lean　肥蓋瘦

含油顏料為肥；用松節油稀釋後為瘦。當錯誤地把瘦塗在肥上時，瘦層乾得比肥層快，而當肥層乾燥時，上面的瘦層收縮而龜裂。

Fauvism　野獸主義

這個詞來源於法語 Fauve（猛獸）。最早由一位評論家沃克斯塞勒 (Vauxcelles) 用來談論1905年在巴黎秋季沙龍上舉行的展覽。野獸主義運動由馬諦斯領導，參加的還有德安、烏拉曼克、馬爾克、范庸簡(Vandongen)、杜菲和其他人。

Ferrule　金屬箍

在油畫筆上，金屬箍是箍住筆毛的金屬部件。

Filbert　榛形畫筆

扁平圓頭畫筆的名稱。平常叫做「貓舌」筆。

Frottage (Scrubbing) 乾擦畫法

這個術語來源於法語動詞 frotter（摩擦），這是一種油畫技法。方法是用油畫筆蘸上少量稠厚油畫顏料，擦在已塗過色，且已乾燥或幾乎乾燥的部位。通常是用淺色顏料擦在深色顏料上。

G

Gesso　畫用石膏

傳統的油畫底料。（參看"Spanish white"條目）

Glaze　透明畫法

透明油畫顏料層，施加在畫面上，修正已著色層的色彩。

Gray, optical　光學灰色

(1) 把淡色透明層塗在深色背景上而獲得的效果。這種效果相當於在黑板上用石膏粉筆畫畫，然後用手指擦去而產生的一系列不同的灰色變化。稍後當塗上固有色時，仍能透出來而形成極佳的「光學灰色」。

(2) 「光學灰色」和「光學黑色」也用來指三種原色，黃、紫紅和藍的混合色。加以調節可以使它們形成一種沒有主導色的顏料。類似的光學顏色可以透過把一種原色與相應的第二次色相混合而獲得。得到的顏色與三原色相混合的顏色完全一樣。

Grisaille　灰色畫

用白色、黑色和灰色，模擬淺浮雕的畫作。常用來對雕刻進行試畫和速寫。廣義地說，我們說的灰色油畫是一幅畫中，或畫中的一部分有大量深淺不同的灰色的情況。

I

Impasto　厚塗法

這是稠油畫顏料的厚堆積層。這種畫法的特徵是，用畫筆挑上大量顏料，並把它留在畫布上。

Induction of complementary colors　補色效應

它的意思是「若要修改某種顏色，只要改變其周圍背景的顏色即可」。

L

Lead pencil　鉛筆

指用香柏木和石墨加黏板岩的鉛芯做成的鉛筆。

Linen　亞麻

用來做油畫畫布的織物。以其硬挺及略暗的灰褐色著稱。被認為是最佳油畫畫布料。

Linseed oil　亞麻仁油

畫油畫的媒介油，從亞麻籽榨取而得。和松節油混合後，被用來稀釋油畫顏料。

M

Mahl stick　腕木

細棍，約70或80公分長，頂端有一小球。當畫小區域時，用以支撐握畫筆的手，以免碰到油畫面。

Medium　媒介油

油畫顏料的溶劑，是合成樹脂、快乾凡尼斯和揮發快慢不同的溶劑的混合物。你可以自己調配傳統的調色油。我們推薦一種由等量亞麻仁油和精煉松節油的混合劑。

Motif　主旨

這是印象主義派畫家引用來代替 "theme"（題材）的現代界定詞，意指如日常生活中的樣子，而不加任何明顯修飾的模型。

Mummy　普魯士紅

一種油畫顏料，其特性類似朱迪亞瀝青。（參看"Bitumen Judea"條目）

P

Palette　調色板

置放和混合顏料的平面。可以是長方形或橢圓形，通常用木料製成，也有塑料和紙質調色板。"palette" 這個詞也可用來指一個畫家慣用的一組顏料。

Panel　油畫板

這個詞指用來畫油畫、蛋彩畫和塗壓克力樹脂的木頭表面。早年在義大利常用白楊木，在法蘭德斯常用橡木，在西班牙常用橡木、櫸木、胡桃樹木、西洋杉木或栗樹木製成。現在大家最喜歡的是桃花心木製成的板。

Pentimento　修飾痕

這個詞是指當畫家對他完成的畫不滿意時，對一幅畫的重要部分進行修改和改變結構留下的痕跡。委拉斯蓋茲的這種修飾痕的例子是眾所周知的，現代透過紅外線發現了不少。

Perspective　透視法

這是一門科學，用圖式表現

距離對大小、形狀和顏色效果的影響。幾何透視法透過線條和造型表示三度空間或深度;空氣透視法透過顏色、色調和對比表現深度。

Pigments　色料

是畫油畫的色彩成分。通常磨成細粉,與結合劑混合做成顏料。有有機色料和無機色料兩種。

Poppy oil　罌粟(籽)油

從鴉片罌粟籽取得,主要用來生產油畫顏料。是一種適合畫透明色的油料。

Primary colors　原色

是太陽光的基本色。光的原色是深藍色、綠色和紅色。色料的原色是黃色、紫紅色和藍色。

Priming　打底

敷在布料、硬紙板或木頭表面的石膏和膠水的塗層,作為畫油畫的準備工作。

R

Resin　樹脂

取自某種植物的膠狀物質,接觸空氣即變硬。生產油畫顏料時,被用來製造凡尼斯。

S

Sable hair brush　貂毛筆

畫油畫時貂毛畫筆用作豬毛畫筆的輔助畫筆。貂毛畫筆柔軟,著筆時彈力較小,適用於潤色和畫細線條,畫小型物體和細節部分。

Sacking　粗麻布

織紋很粗的棉布或畫布,有時用來畫油畫。粗麻布可承受粗獷的技法,適合於用油畫顏料畫的大壁畫。

Sanguine　赭紅色粉筆

紅褐色方形色粉筆,特性類似石膏,但質較堅實、較硬。和炭筆、粉彩筆一樣,赭紅色粉筆也是透過擦寫塗色的。也有做成鉛筆狀的。

Secondary colors　第二次色

每兩種原色相混合而得到的混合色。光的第二次色為藍、紫紅和黃色。色料的第二次色為紅色、綠色和深藍色。

Sfumato　暈塗法

義大利語,指達文西把對象的輪廓弄得模糊不清的繪畫技法。

Siccative (Dryer)　催乾劑

一種溶液,加入油畫顏料中,可使油畫顏料乾得較快。但量加得過多不好,因為它對長期保存油畫有害。

Simultaneous contrast　鄰近色對比

一種光學效果,鑒於這效果顏色會因其周圍的顏色淺而看起來深些,反之亦然。另一方面,同一顏色的兩種不同色調相鄰會增進兩種色調的強度,使淡色更淡,深色更深。

Soaked in　吸入

畫布上一部分顏料層在相鄰的光亮部邊上,看起來粗糙無光。可能是由於油料或凡尼斯被吸收了,也可能由於松節油的作用。

Spanish white　西班牙白

由天然碳酸鹽組成的石膏的俗名。與膠水調合後,用來給要畫油畫的畫布塗底。出售時叫"gesso"(畫用石膏)。

Split colors (Broken colors)　濁色顏料

由兩種比例不相等的互補色加白色混合而成的混合顏料。

Squirrel hair brush　松鼠毛畫筆

畫油畫時松鼠毛畫筆是豬毛畫筆的輔助畫筆。松鼠毛(一種類似貂類的動物)比貂毛更柔軟、更無彈力。它可以完成貂毛畫筆同樣的任務,但價格卻便宜得多。

Stretcher　內框

木框架,用來支撐畫布用。

Stretcher-carrier　畫布夾

是由兩根木條做成的設備。每根木條都有兩個金屬角和螺釘,它們可安裝在兩個裝有畫布的木框上把兩張畫布面隔開。這樣就可以把新畫好的畫布帶來帶去,而不致被顏料弄髒以致毀壞剛畫好的畫面。(譯按:此與臺灣的產品不同。)

Successive pictures　色彩殘像

根據物理學家切夫勒(Chevreul)制定的法則:「不管看見什麼顏色,透過視覺共感,都會呈現其補色。」

Support　繪畫基底

任何可以把油畫畫在上面的表面。例如,畫布、畫板、紙張、硬紙板、牆面等。

Symmetry　對稱

對稱與構圖有關,可以定義為「繪畫元素在中心點或中心軸兩邊的重複」。

T

Tacks　圖釘(平頭釘)

一種平頭,非常尖銳的釘子,用來把畫布釘在木製畫框上。現在常用釘書針釘畫布。

Tempera　蛋彩畫

最古老的油畫方法之一。十二世紀時已被應用,十四和十五世紀時為且尼諾・且尼尼廣為宣傳。其特點是用蛋黃作為色料的溶劑和結合劑。

Tertiary colors　第三次色

把原色和第二次色每兩種相混合而得到的六種顏料色。第三次色為橙色、深紅色、紫色、群青、翠綠和淺綠色。

Turpentine　松節油

一種不含油脂的揮發性油,在油畫中用作溶劑。與等量的亞麻仁油混合,可作良好的調色油。單獨用作稀釋油,會引起畫面粗糙而無光澤。

V

Value　明暗度

一幅油畫中不同調子之間的關係。「辨別明暗、濃淡的程度」也就是用不同的調子來比較和確定光與影的關係。

Varnish for protection

保護性凡尼斯

一旦油畫畫完、且已乾透，要給油畫塗凡尼斯加以保護。市面上的保護性凡尼斯有兩種：瓶裝和噴霧式的。最後效果也有兩種：無光和有光澤的。

Varnish for retouching

補筆性凡尼斯

可用來對畫面中看起來與其餘有光澤部位不同，而粗糙無光澤部位潤色。光澤不同也可認為是色彩不同，都可以用補筆性凡尼斯來消除。

"Verdaccio"

義大利壁畫綠

是大師們畫油畫的第一階段，或構圖階段使用的油畫顏料。義大利壁畫綠和溶劑一起應用，是黑色、白色和褐色的混合色。

W

Walnuts, oil of 胡桃油

是油畫顏料的一種溶劑，透過壓榨成熟胡桃而得。非常清澈、慢乾，專門被指定用在要求細線條、細輪廓線和描繪細節的地方。

Wax colors 彩色蠟筆

基本上是由色料和蠟及油脂性材料結合在一起，遇高溫會熔化，形成均勻的糊狀物。乾燥後，通常做成圓柱形。顏色穩定；透過擦畫著色，有一定的覆蓋力。淡色可以擦在深色上，與深色相混合時，可以使深色變淡。

Wedge 木楔

三角形小木塊，大約5公釐厚。用在內框的四角，有拉緊畫布的作用。

普羅藝術叢書

畫藝大全系列

解答學畫過程中遇到的所有疑難

提供增進技法與表現力所需的

理論及實務知識

讓您的畫藝更上層樓

色	彩	構	圖
油	畫	人體	畫
素	描	水彩	畫
透	視	肖像	畫
噴	畫	粉彩	畫

當代藝術精華
———滄海叢刊·美術類

理論·創作·賞析

生活
也可以很藝術──

日本近代藝術史

施慧美　著

日本近代藝術融合多面卻又極富個性，

本書介紹涵蓋各類藝術領域，

書中並附有珍貴圖片百餘幅，

對想瞭解日本藝術的讀者來說，

是一部特別值得珍藏的好書。

國家圖書館出版品預行編目資料

油畫 / José M. Parramón著;錢祖育譯－－初版二刷.
－－臺北市；三民，民90
面；　公分－－(畫藝大全)
譯自:El Gran Libro de la Pintura al Óleo

ISBN 957-14-2649-0(精裝)

1.油畫

948.5　　　　　　　　　　　　　86006924

網路書店位址　http://www.sanmin.com.tw

© 油　　畫

著作人　José M. Parramón
譯　者　錢祖育
校閱者　張振宇
發行人　劉振強
著作財
產權人　三民書局股份有限公司
　　　　臺北市復興北路三八六號
發行所　三民書局股份有限公司
　　　　地址／臺北市復興北路三八六號
　　　　電話／二五〇〇六六〇〇
　　　　郵撥／〇〇〇九九九八——五號
印刷所　三民書局股份有限公司
門市部　復北店／臺北市復興北路三八六號
　　　　重南店／臺北市重慶南路一段六十一號
初版一刷　中華民國八十六年九月
初版二刷　中華民國九十年二月
編　號　S 94046
定　價　新臺幣肆佰伍拾元整
行政院新聞局登記證局版臺業字第〇二〇〇號

有著作權‧不准侵害

ISBN　957-14-2649-0　（精裝）